歲月書寫

臺 北 市 立 美 術 館

TIME RECOLLECTIONS

自拍照 板橋 1963

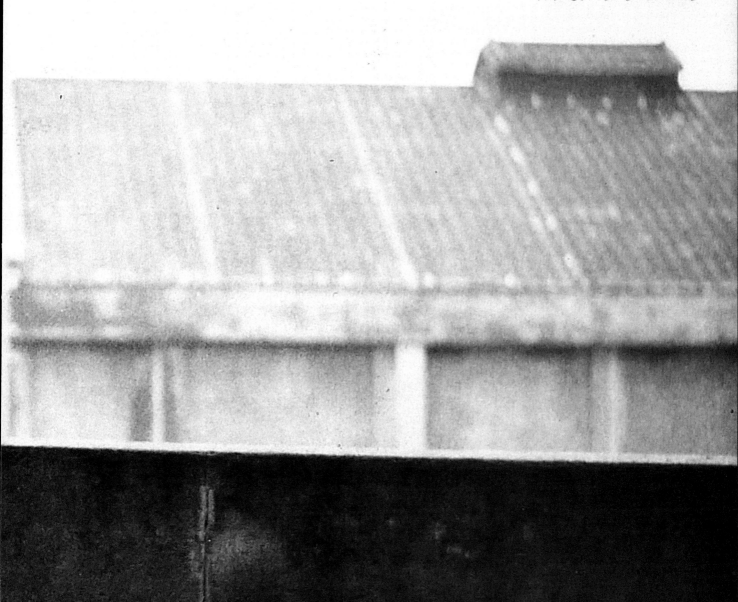

關於
歲月書寫

布列松說，他無法拍他的夢。

我不太相信，因為我曾經在夢中興奮莫名的拍過照。那是黃昏中的一處村落原野，蜿蜒流轉的河面上閃映著銀黃色的餘暉。河邊兩岸逐漸有光點出現，閃爍前行。走近一看，是老老少少的村民手中都提著裝水的塑膠袋，每個袋中有一隻金魚游來游去，水袋竟都發著光，餘光映照出村民神祕、曖昧的笑容。我好奇地圍繞他們拍照，然後尾隨他們步入村落的廣場。接著一聲聲奇異、高昂的叫喊與北管樂聲在廟前展開，陸續有遊行陣頭經過。突然間有一組奇裝異服的表演人馬闖入，擡著神轎四邊抖動，然後抖出一對半裸男女，時而正經時而浪蕩地開始跳起舞來，看得大家目瞪口呆，幾名義警也蹲在地上鼓噪叫好。我四處移動不斷按快門，心想終於拍到一組夢想中的好作品。忽然間警鈴大作，四周人群一轟而散，水袋紛紛掉落，地上滿是抖跳的金魚，有些還被踢得好遠。喧鬧的鈴聲也把我驚醒，原來是床邊的鬧鐘響了。坐著發了一會兒，發覺原來一切皆空，好不沮喪。

我還常做這樣的夢，發覺迷失了，不停地找回家的路，跋山涉水，精疲力竭，就是回不了家。也常夢到考試，碰到各種塞車與意外，就是趕不到會場。即使趕上考場，卷子發下來，竟然一題也不會，心慌慌東張西望。進大學之前，讀書、考試一點也難不倒我，進社會之後，竟得了考場恐懼症，老在夢中發作，這一定是存在主義發的功，做的孽。

在夢境中我也常遭人追殺，無緣無故，捨命奔逃，永遠在生死存亡一瞬間驚醒過來。這些窘迫的夢一再發生，夢醒時發覺沒事，慶幸一切是虛構，深深吐了口氣。人在危急時身邊大概沒帶相機罷，帶了也沒時間按快門，保命要緊。終究，另一個世界的歲月夢見只能用書寫或繪圖來補遺，是的，攝影原是一件遺憾的藝術。

攝影人的現實歲月其實是許多「一刹那」的影像構成的，但是影像是無聲而神秘的，有時必得加一些書寫，才能在記憶中的風景裡再看到自己。那個阿里山上的小孩孤單地坐在高山博物館裡的長椅上，他手上拿著一塊餅乾，寒冷中對鏡頭露出羞怯的笑容，他的母親遠遠地走過來說：「哎呀，這樣歹勢啦，他衣服都沒穿好。」而在埔里老戲院的後端排椅上，黑暗中孤坐著一個白鬚老翁，他正等著兩、三小時後才要開演的脫衣舞綜藝秀，我走過去跟他閒聊，他笑著對我說：「我沒地方去，只是來這裡打發時間而已，活著一大把年紀總要見識見識……你們少年郎真好！」站在新店溪河堤上的單足老人，告訴我他作戰受傷的經過，以及家事的煩惱，而孤坐在另一端的「紅目達仔」，背著月琴一聲不響，他正在跟耳朵裡的咒語賭氣。那一群宜蘭四季村的小孩，對著我拼命喊出自己的名字，然後尾隨你到每個角落，那清澈、響亮的「再見」聲，真使你不想離去。在五股高架橋下的相命仙，一看你拿起相機，他也拿起命理書，不分青紅皂白地對你看起相來，他說他有祖傳秘方，專治癌症。而冬日午後的陽光照在萬華華西街那一排流動攤販上，不用說，他們都擁有秘方，否則如何支撐到現在？尤其那位每週三至三峽山上採藥材的父親，他的樣態與手藝頗令圍觀者折服，只不過他的妻子住進精神療養所，而他帶著幼子四處叫賣藥材維生。當96歲的姑婆手托著臉對我說：「你拍我的笑臉做甚麼？」三年之後，她已不能言語更無法微笑。想起她衰微之前的笑容，我只能怔怔地呆立在她面前，這時候的相機何其沉重……。「時間是一種流體的狀態，除了個人瞬間的超凡存在，別無其他。」福克納(William Faulkner)這樣說過，他以「濃縮現實」來創造小說中的人物，攝影家不也是這樣嗎？要用超凡的瞬間來應証歲月。

或許我們還有許多疏忽或忘卻了的歲月瞬間，得靠舊朋親友們來描述與提醒罷。因此《歲月書寫》邀請一些朋友，請他們簡短地聊過去，談影像，話歲月，藉此彌補一些失憶中的空隙，以及大家對未知的想像。

江建勳與黃永松是我高中、大學的同學與玩伴，也是我六〇年代無從選擇、無可替換的「鏡中人」。他們兩個人性格不同，一個看起來瘦小、孤單，一個高碩、野放，但對我來說，他們都有某種蒼白與憂鬱的指向。在那個年少時期拍照，我只知道鏡框中不能只有「物」，沒有「人」，照片也要言之有物，不能平乏無味。於是我們共同塑造了某種失能的情境與狀態，他們成為我的代言人，引喻訴說一種生命的虛無與迷茫。五十年後，透過他們的回憶書寫，彼時彼景，大家演繹一場，竟也引發後來不斷的爭議的感嘆。

　　黃華成、莊靈、邱剛健是《劇場》年代認識的朋友，他們是臺灣現代戲劇／電影的催動者。有「臺灣裝置藝術第一人」之稱的黃華成，是當時極活躍、異端的藝術頑童，他縱橫於各類媒材創作，點子新穎又具顛覆性，令人驚訝。那時候我經常跑去找他，聽他吹噓，說他源源不絕又尚未完成的夢想。「活著，就是一口氣兒。」他說，可惜他英年早逝，鬱病以終，把自己也顛覆掉了。黃華成在1968年為我寫了一篇稿子，以「無聊」為題登載報紙上，相當引人注目，他的直言與想法，一直鼓舞、啟發了我許多。莊靈是攝影圈裡不老的長青樹，他孜孜不倦，長年耕耘，贏得許多人的友誼與稱許。莊靈在這裡的回憶書寫，談到過去電視工作與影會的共事經驗，以及對創作的看法，似乎在說，歲月就這麼過去了，到底留下些甚麼？不如讓歲月自己說話罷。邱剛健當時也是一個怪咖，大家通稱他是「編劇」，這是他的本職與專長，但他的現代詩寫得極好。六〇年代他的一首詩〈洗手〉，語驚四座，黃華成還以它做了一件「現代詩展」的作品，成為臺灣裝置藝術的里程碑。八〇年代中，邱剛健自編自導，找我當《唐朝綺麗男》攝影師，拍攝中途製片看我不順眼，想將我換掉，邱導對記者說，除非也將我開除，否則電影就別拍了。半世紀來，邱剛健離不開「編劇」這個職位，但現代詩的書寫一直是邱剛健的終愛，這也體現他表達心靈的一個藝術高度。他在這裡為三張照片所譜寫的詩作，自成一格，為影像思考的空間更增加了一層想像與迷霧。

　　洛夫、管管是六〇年代就認識的詩人朋友。1965年我在澎湖當兵，常寫信跟管管空中聊天，以解寂寥。20年後，邱剛健找他當配角演戲，我們地上瞎掰的時間才多了一些。自稱「邋邋老頑童」的他講話不曾小聲過，他的詩童趣，頑劣又霸氣，他那「荒唐中又有點輝煌」的歲月一度很令人嚮往。管管68歲再婚，70歲又得子，取名管領風。日前他以歪歪斜斜的筆跡傳真了幾行對我的印象書寫，正如黃永松、梁正居、高重黎、蕭永盛一般，他們至今仍用手寫稿，他們是不碰電腦的保護類動物，始終堅持手跡的誠摯與美意。至於洛夫，他的性格及詩風與管管大不相同。1966年的「現代詩展」，黃華成邀我和黃永松參加。我以洛夫的詩作〈石室之死亡〉第一段為文，弄了一件攝影裝置作品，像擺地攤一般與大家在戶外臨場展出。這些作品從西門町廣場到臺大傅鐘前，一路被警安人員驅趕，最後逃到臺大活動中心邊緣一塊沒人理的荒地中草草展了幾天，但我們興緻都很高昂，自認為這就是所謂「現代」氣概。

　　七〇年代我曾編了三本《生活筆記》一本《搖滾筆記》，將圖片、隨筆與日記結合在一起，讓文字和圖像有更開放的聯想空間，當時頗受一些朋友喜愛。1979年蔣勳在「雄獅美術」當主編時，曾經以「聶嬴」的筆名寫了一篇文章，說它是一本聰明而虛無的出版品。《生活筆記》(1977)我還邀了當時還是學生的舒國治寫了一堆人物記事，當時許多年輕朋友都去過我家聽搖滾音樂。年長之後的郭英聲、陳輝龍、劉振祥等對這些事都印象深刻，經常反覆記述，彷彿他們的生命基因裡有這些滋長養分。

　　王信、梁正居與關曉榮這三位朋友是七、八〇年代個性相當耿直的攝影家，他們也是戰後第一批對邊緣族群、勞動階層投

以深度關注的專題報導者。在藝專念書的梁正居書寫我們六〇年代的學校生活，我已經印象模糊了，倒是他的記憶和行腳臺灣的影跡至今仍然明晰、樸質而動人。王信的《蘭嶼》與《霧社》影像在七〇年代像是一道淒厲的閃光，一直閃爍到現在。我們早年見面的次數不多，近年來，卻經常在清晨的運動公園或夜晚的網路迷宮中撞見，歲月中彼此噓寒問暖一番，最後互道保重，想起來還真有點滑稽。關曉榮像個風霜歸來的漁夫或獵人，有執著的信仰與毅力，一邊思考一邊行動，在報導攝影與文學的實踐上，他是個孤獨的長跑者，手上還拿著火把。他的《百分之二的希望與掙扎──八尺門阿美族生活報告》與《尊嚴與屈辱‧國境邊陲‧蘭嶼》兩大文圖並茂的連作，是火焰燃燒過後的餘光。最近連絡時問他：「長跑者一切安好？」他回答，眼下還沒看到長跑的盡頭，雖已知快到終點。

在攝影歲月中，先後認識的朋友，如郭英聲、簡永彬、張蒼松、沈昭良、劉振祥、潘小俠、高重黎、林柏樑、張詠捷、何經泰、謝三泰、林盟山、蕭家慶、游本寬、陳順築、陳伯義、曾敏雄等，在各自崗位上都走了一段長路，也用影像見證了自己的時代。他們在這裡以簡短的歲月書寫，提及一些交往記憶與對某些影像的著迷或疑惑，讀起來不覺莞爾。

羅維明、陳朝興、黃翰荻、蕭永盛、郭力昕、王雅倫、林志明、阮慶岳、王聖閎、李威儀等是幾位不同世代的文字與評論工作者，他們對攝影的解讀自有其概念與觀點，有的從歷史脈絡觀察，有的自當代思維切入，有趣的是，儘管世代不同，許多人對六〇年代的作品都印象深刻，或許是對世代缺席或憧憬的一種想像，也可能是大家扼腕，為何喪失或錯過一個單純，生猛的原創世代。

在歲月書寫中，劉開是八〇年代臺灣設計界的老咖，鍾孟宏是千禧年後的電影新秀，一靜一動，他們對視覺與佈局都有獨到的掌控功力，對影像的解讀也深為奧妙，令人佩服。林懷民則是認識近半世紀的好友，靜動自如，他像是一座橋，連接過去與現在，也像一棵樹，從容自在，開展風景與陰涼，即使風雨仍昂然屹立，即使疲憊仍不忘要生氣盎然，他是一個典範。關於書上這些歲月影像，我最記得懷民說過一句話：「他的東西從來不討好，這是一種美德。」

沙特說，一個人是全體人類做成的，他等於全人類，全人類等於他。同樣的，我們的歲月從來不是一個人的歲月，是大家組成的歲月。我得感謝家人及一路共同陪伴、成長的伙伴，還有許多短暫邂逅或擦身而過的朋友，他們出現在我生活與鏡頭當中，都成為我的歲月之一。有人說，拍照會奪取一個人的靈魂，邱剛健有一次告訴我，他看到我離去的背影，似乎幻見很多靈魂跟在我後面，既然如此，擁有眾多靈魂的歲月需要更安靜更坦誠才能獲救罷，我想。

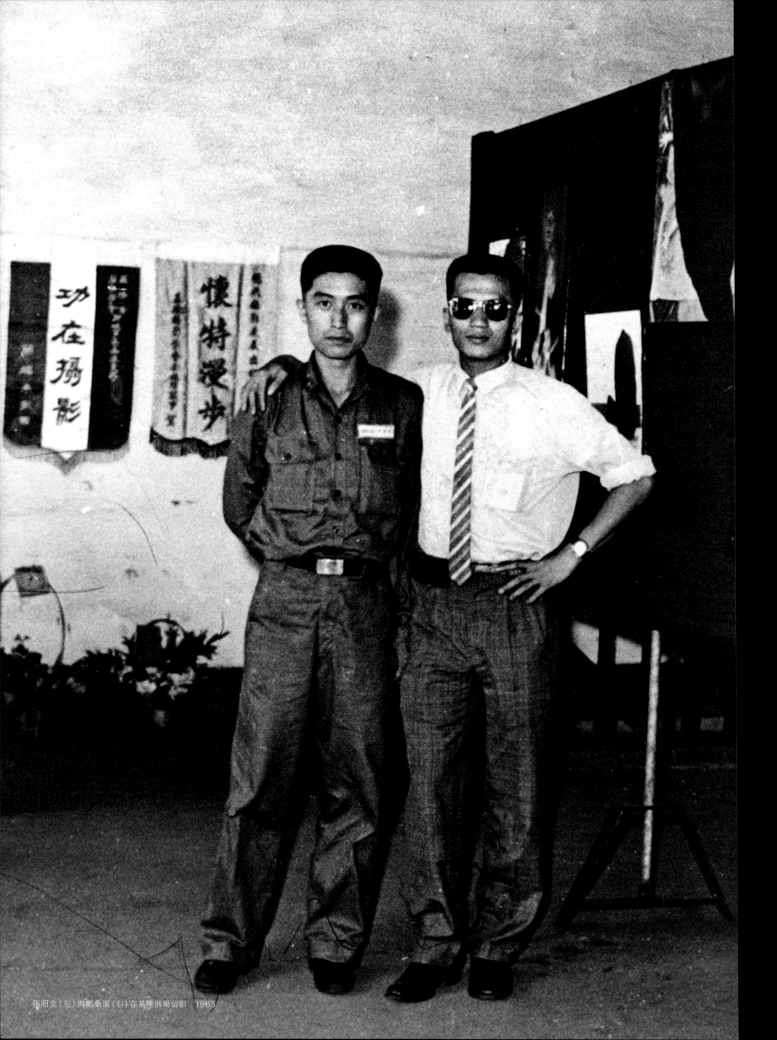

張照堂（左）與鄭桑溪（右）在基隆展場留影　1965

無聊的
張照堂

藝術家 黃華成

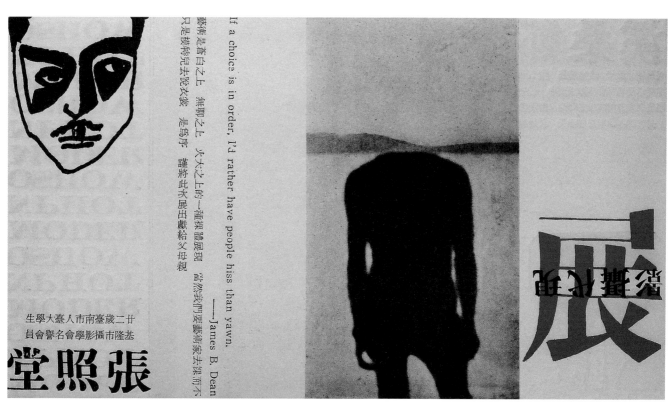

「現代攝影展」請柬　1965

用少數一兩張照片展示張照堂這個人，不可能的。用一千字解決他，也不公平。但是，力薦張照堂是件興奮事。他算得上中國攝影史上最悲劇性最強有力最煽色腥的藝術家。

民國５４年，在臺北美而廉他與鄭桑溪合辦「現代攝影展」，展出過去六年的選樣。觀眾看到沒有頭部的人直立站著，見到頹倒的男體，還有小男孩的模糊的眼之洞穴。

邱剛健忍不住問他：「你自慰嗎？」

「豈有此理！」他事後說：「他亂問。」

第二年他就傳奇性地結婚去了。他並非我們「想像」中的虛無分子，他不「犯」同性戀，他在日常生活小圈子內做個委屈而求全的人。

柯錫杰在會場上公然說：「日本多得是這種照片。」許多人「指認」他是一九二幾年的超現實。螞蟻不能批評獅子。低水平判斷高水平的結果，造成國內藝術無價的批評真空狀態。我們的簡單數學，做到達達→超現實→普普→嘻痞的錯誤答案，而且打算一直錯下去。今天把歐洲前衛電影當作美國實驗電影的正解，大有人在。而且不在乎以訛傳訛。而且大聲疾呼商業電影是藝術，一種可以起飛的文化。

然後他回到前線服役一年，節省下全年兵餉，當作學費，回臺大土木系補修「鋼筋」學分，好混個學位找事做。這樣一個平凡普通無大志的青年，你在街上認不出他來。他的三大願望：①將作品放大到展覽會場牆面一樣大。②住澎湖一年拍部影片回來。③開咖啡館維生。因為三種不同理由辦不到：①放大紙的進口問題。②攝影器材及其他緣故。③他父親有錢，他自己沒錢，而且咖啡館不賺錢。他沒有阿拉丁神燈。

張照堂的作品是「做」出來的。蕭伯納認為只有在紙上才能創造和平偉大愛情與榮耀，他就用照相紙創造這些。「我只是感到荒謬與無聊而已。最主要是『無聊』。」他談創作動機說：「這可能是現代藝術的原動力。」只有誠實的人才不會口口聲聲說自己延續本土文化，真正悲劇性的人，不會說我好苦啊（to be or not to be）！

今年流產的「現代藝術季」，我哄他去導演愛德華・奧比的舞臺劇「沙箱」，就因為他善於「安排」。他不長於構圖，只會簡單技巧（比如二次曝光的老技巧），而且不做暗房功夫。在每一張作品中，總有一二疵垢被人發現。然而充滿熱愛生命的關注，他只關心人，他以不拍攝風景動物或是美女，他關心人在人世的遭遇。他張開他釋迦牟尼的眼，看到世界的沉淪。由於他的見證，或許人類自覺而新生。

朱橋主編的《幼獅文藝》攝影專欄想要介紹他，因為他一直拒絕拍攝彩色。只好作罷。他說：「五顏六色只會將對象原有的質感歪曲。」

在恆河沙數的攝影前輩中，他喜歡BRESSON、BISCHOP、LANGE、SEYMOUR。

你覺得他像洪水猛獸嗎？其實，每一個偉大藝術家與生俱來這種「逼人力量」。

— 1968.5.11 《徵信新聞報》（前《中國時報》）

天天樂撞球場
日日滿小飯店

江建勳 新莊 1964

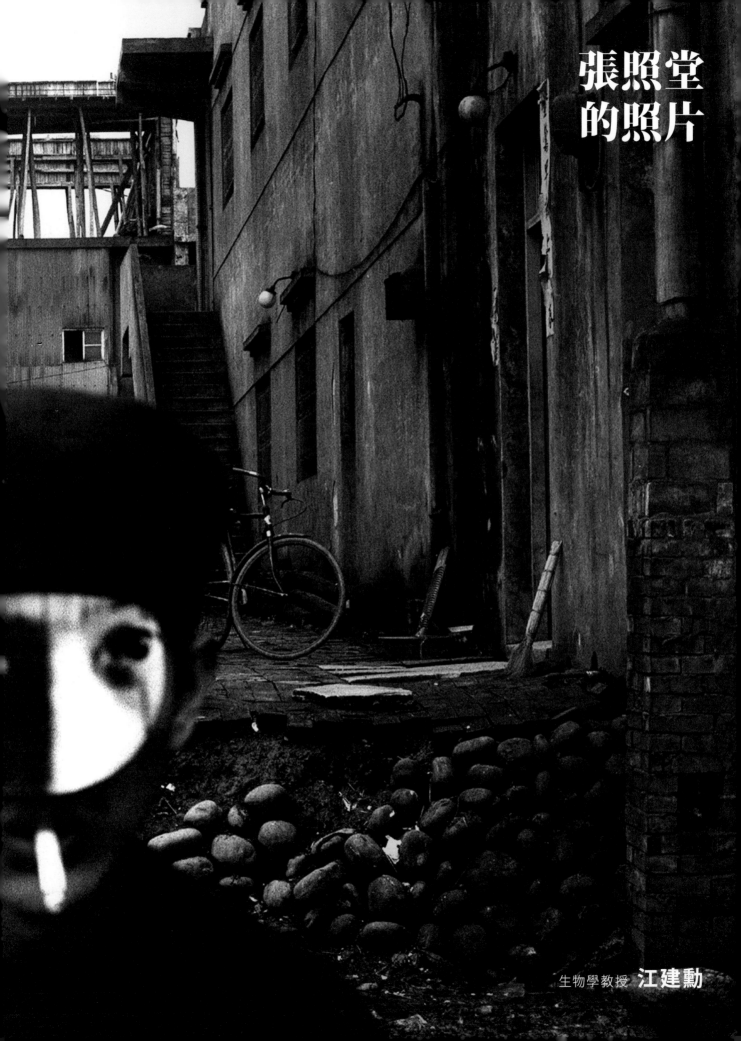

張照堂
的照片

生物學教授 江建勳

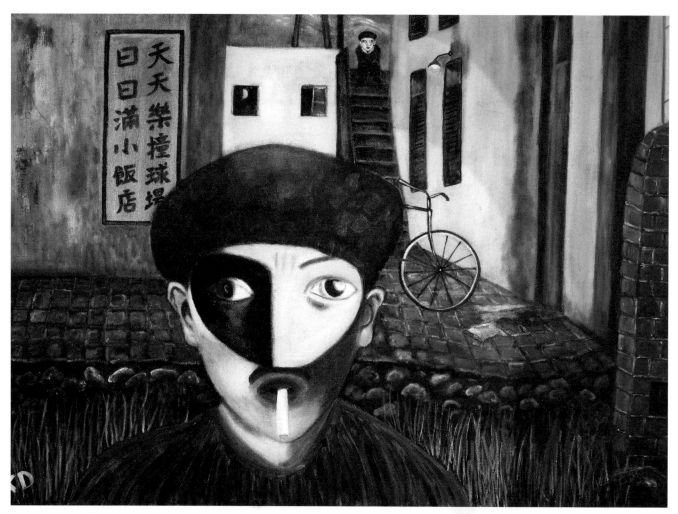

Happy Everyday　房凱珵繪　1988

在地文化・手工細话

電話：06-6991855/0922-343794
地址：台南市安平區延平街104巷12號

怪A陶

安平・怪Ａ陶

三個來自台南藝術大學的年輕藝術家湊在一起做了什麼？在安平老街巷弄中的百年老房子裡，竟出現了一個以販賣當代安平名產為主題的店面，安平壺與劍獅以另一種風貌出現，像是蓄意的打亂了原來商店街的傳統秩序，讓百般搔手弄姿的各式手工陶製品在此擦亮了遊客的眼睛，這是一家只有周末才開張的小鋪子，他們創造了青年藝術家的新通路，也創造了名產店的另一種可能性，在新與舊之間，在傳統與創新之間，有一條隱約存在的界線被消彌了...

我是照堂在成功高中的同班同學，也是鄭桑溪在成功高中所開攝影班的同班同學，更是照堂最早期的攝影模特兒之一。

他在1965年就與老師鄭桑溪共同舉辦一次師生聯展，「鄭桑溪／張照堂：現代雙人展」，臺北／高雄，想想這已經是四十八年前的往事了，令我驚奇的是九年後（1974）他又辦了一場「攝影告別展」，臺北，原以為他要退出影壇了，想不到這只是虛晃一招，到2013年還像是一尾活龍到處趴趴走，其間開了不曉得多少次影展，甚至在2010年還獲得國家最高榮譽行政院文化獎。

我們幾個高中同學有一段時期變成他攝影實驗的對象，擦脂抹粉地被他拍了些不知所云的照片，我固然貢獻了一張半白的臉，郭永與林繁信也各出一隻胳膊擠壓我可憐的臉蛋，這張照片就成了他所謂的前衛照片。我在輔仁大學唸書時，有一天照堂突然出現，要我再當一次模特兒，他的臉和帽子加上我的身軀構成一幅鬼魅般的黑白影像，這張超現實的圖像目前正掛在我家牆上，成了我的最愛。四十多年前輔仁大學四周都是稻田，學校大門對街在荒煙蔓草間建了幾棟簡陋的磚房，應付學生的日常生活，這張照片背景裡所見到的「天天樂撞球場」與「日日滿小飯店」正是構圖上不可或缺的神奇成分，我現在還在輔仁大學教基因與生物醫學，業餘也喜歡攝影，自費出了6本小影集，但只在現實世界上行走。每次看著這張昔日的裝扮照片，就覺得瞬間失去了時間感與空間感，回到夢中的想像，荒謬與現實並行。

在照堂1962-1964年間的作品中，最為人所熟知的影像大概是黃永松的無頭背與無頭影，而後來所拍的無頭豬背影也吸引著我，這是我的直覺，雖然不曉得拍這隻豬有什麼意思？2010年突然又出土一批照片，是照堂在高中時所拍的的青春影像，卻一點也不青澀，反倒是預言他一輩子的攝影脈絡，如未見到這些影像似乎無法成就他藝術上的完整性，照堂的攝影成就從此有了可塑性。他是一個天生的完美構圖者，照片裡即使有根柱子似乎很礙眼，但就整體表現而言卻無法去除而存在自如，他後期的照片比較少見系統性的展示，但在技術上卻不斷進步，尤其抽象的意境時時出現其潛意識裡的風景。

我認為張照堂是位天才攝影家，當然也有後天環境的助力，首先他一上手就使用6×6大底片的相機，方形大底片有助於構圖的安排與影像的銳利，其次他家境富裕，可容許他把玩這種昂貴的愛好，沒有後顧之憂，再來他堅毅的個性歷經五十年而對攝影藝術不離不棄，成就他今日精緻的表現。當然他從年輕時就是個有點異端的人，喜好西方的古典樂與搖滾樂，受存在主義影響很深，對電影具獨特口味，又從目前極為時髦的黑白鄉土味出發，這一切都可能塑造成為現在的他。

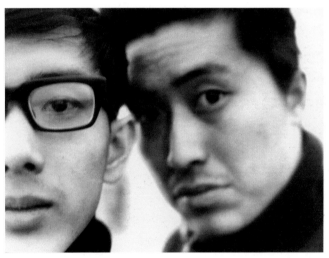

江建勳（左）張照堂（右）　板橋　1963

照堂因攝影藝術而獲得許多大獎，尤其是2010年的行政院文化獎，這次文化獎只有一位得主，難道他是臺灣攝影文化界唯一的大咖？無人不知無人不曉？據我個人觀察真象並非如此，因為絕大部分在臺灣拍照的人都是業餘玩家，而各民間攝影社團幾乎主導了本地所有攝影活動，他們並不知道照堂是何許人，也不在乎攝影藝術是文化的一環。其實一般攝影界介紹這場盛事者不多，主要原因在於照相機的發展太快，數位攝影的技術太容易上手，手機也能拍照，變得人人隨時都可獲得一張似乎不錯的照片，因而對攝影不嚴肅看待，這是現代人速食文化的通病罷。

至於照堂攝影中的藝術與哲學觀點該如何評價，我是學生物的，不知如何說起，就留給那些學者專家發言了……。

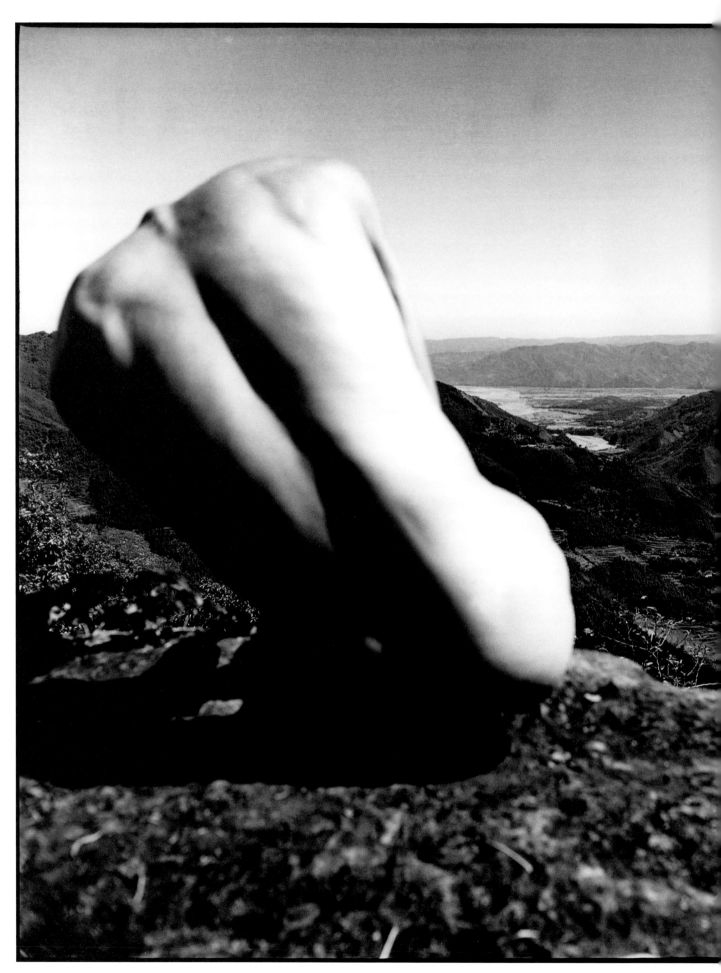

黃永松　新竹 五指山　1962

十分冷淡存知己
一曲微茫度廣宇
說照堂的二張老照片

民間文化工作者 **黃永松**

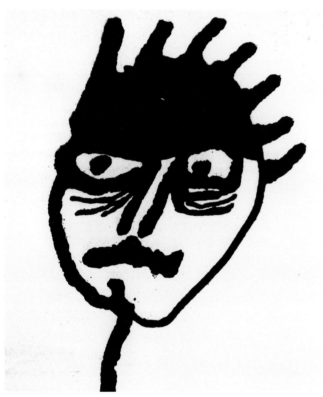

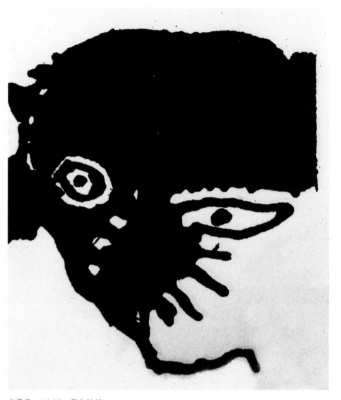

張照堂　1967　黃永松繪　　　　　　　　　　　　自畫像　1967　黃永松繪

「照堂」是老友們對他的稱呼，這次回顧展作品很多，北美館要我寫600字文章交出，我爭取1000字。選了五十年前在新竹五指山和板橋拍的照片，分別在大自然和城市拍攝的，異曲同工的作品，來講老同學陪他完成作品的情形與想法。一張是「實」的刻意，一張是「虛」的觀照，都是人形的攝影作品。

　　先談「實」的這張——五指山前蜷曲的肉身，「春山無遠近，遠意一為林，未少雲飛處，何來臭皮囊」出現在畫面的正中，背向著你，借八大的圖畫詩，最後一句「入世心」改成臭皮囊，重現當時情境。後來他拍過「百歲老姑婆」一個面具似的大笑臉，也在中央，告訴你：「歲月無驚」；再來還有橫臥的大母豬，也以背示人，低語著：「天地靜好。」

　　不管是臭皮囊、是無驚、是靜好，都是氣勢龐大，爆發在作品的中央，有刻意的內核，內核來自照堂的本質稟賦，可以在一團肉身中映顯萬古長空，在萬古長空中具現一具臭皮囊。

　　五十年前的青少年，在高中與大學之間，不同程度的傳染著年歲上的叛逆，我們相約出城，奔向大山、住進佛寺……當年老友們有畫畫、學建築的、寫詩的、編劇和拍電影的、學法律的、搞設計的、採集植物的……我寫生，照堂拍照。

　　另外一張是在板橋市，照堂老家屋頂上拍成的，晨曦中他自拍自己的身影，無頭的人影，虛幻得很，頭飛走了，到那裡去思想著？讓人有很多想像。要人們會思想，還是反諷今人不思想，這和西方藝術的思想者，做沈思狀不同。人家寫實的做沈思狀，他超現實的頭飛走了。太陽升起，光影移走，人還在，曾經看牆不是牆，人影不在，已經是看牆只是牆了，以上景觀可是半百年前的。

　　身處五十年前的臺灣，多元實驗藝術方興未艾。敏於思想的照堂，處在攝影界眾多不自知、模仿或滯留在工具與技術的攝影愛好者中，他跨界交流，從藝術的眾多門類學習，也鑒古知今，豐厚了他的道與術。長期的「歡喜作，甘願受」都與他的稟賦有關，就是他這個人。

　　他沈默不多話，功課好，總是冷眼旁觀，喜歡詹姆斯狄恩，會打大的籃球，也打小的撞球。愛看老百姓生活，穿街走巷，逛菜市場。會吃小吃，不善酒，隨遇而安，但是有看法，勤記筆記，或拍進相機。他拍的有不與萬法為侶的氣概，但也是喝茶、抽煙、把臂同遊的平常。說老友是不夠的，就此打住。

　　一次回顧就是一次的再出發，建議他大回顧展少做，因為好累，小回顧可以多做。最後引宋人郭熙的話給他：「鋪舒為宏圖而無餘，消縮為小景而不少。」宏圖、小景都有了，從五十年前實的刻意和虛的關照以來，「今天你的影藝影響，是無餘而不少的。」成功中學高三丙班的老同學如是說。

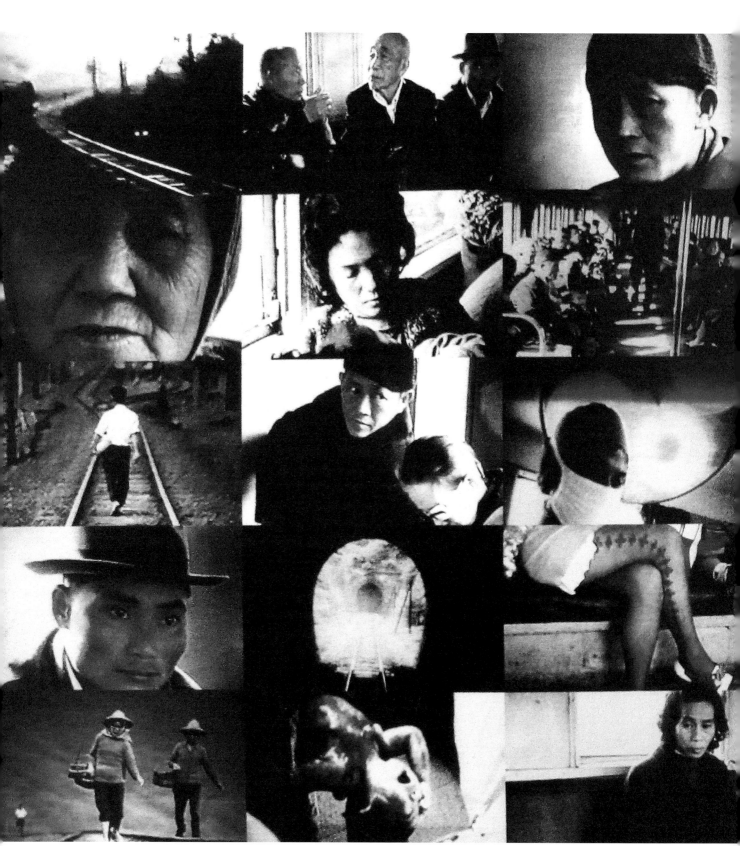

紀錄短片《人在路上》　2003

讓照片自己去說

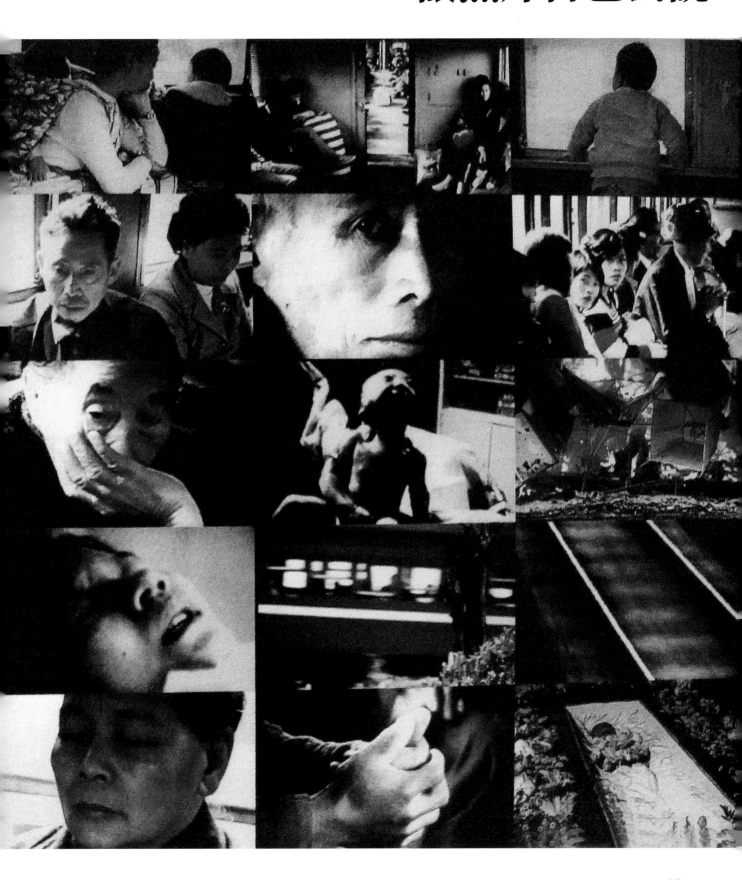

攝影家 莊靈

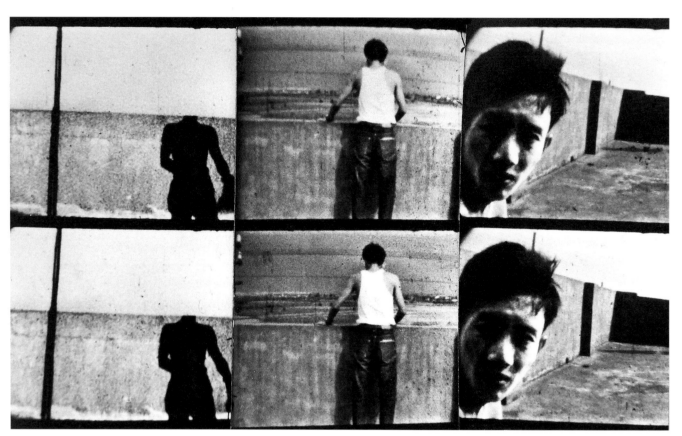

實驗短片《日記》 1966

認識張照堂已經有半個世紀之久了，1965年我剛考進臺視做攝影記者，和幾個癡愛現代電影與戲劇的憤青好友，毅然湊錢自辦《劇場雜誌》，並且不顧一切的在臺北籌辦首次實驗劇場演出，以及第一次實驗電影發表會時，才剛剛在澎湖當完兵的張照堂，那時帶著他自己的創作，一落相當令人震撼的攝影作品，跑來和大家分享；之後他以短片《日記》參加了《劇場》的第二次實驗電影發表會。1971年，基於大家都對攝影創作要能完全表現自我的共識與需求，於是他也成為「V-10視覺藝術群」的十個發起人之一。後來照堂到中視去做攝影記者，除了靜照之外，也開始以16釐米的攝影機，創作了許多自由度頗高的小品紀錄片；可以說從那時候開始，張照堂便真正進入他用「自己的影像」所構建的非凡人生歷程。

半個世紀來看到張照堂的影像作品，給人印象最深的便是，不論拍攝的對象為何，照片始終都帶有強烈地自我風格；也就是除了畫面看來都近似常民生活的零散切片，其實它們都鮮明地反映出作者對人生、對畫面美學的獨特觀點和看法。

張照堂對於自己的作品常常不作具體的解釋或說明，他常會說：「就讓照片自己去說吧！」其實，讓觀者自己去體會，往往就是最好的說明。譬如從畫面上看，他對作為主體的人或物的選擇和安排，都十分自由、特殊，完全打破舊有的格律和習慣，因此在第一眼接觸到它們的時候，便會感到非常不同而留下深刻印象。其實照堂攝影的更大不同，還在影像背後所透露的意涵和感覺；有人說是深沉、孤獨，一些虛無與荒謬，和一些悲憫與冷冷的觀看……。的確，那些都可以說是照堂攝影的「通性」；但是最讓人悸動的，我覺得是他從上個世紀六〇年代開始，作品除了面對（甚至許多還是有意的安排）他所希望營造的疏離與荒謬之外，更把鏡頭直接面對人的死亡和人間因應死亡所呈現的現象、狀態和感覺！古今中外，不少攝影家均曾用死亡為素材，創作出許多動人的影像（像尤金·史密斯和羅伯·卡帕），不過像張照堂這樣表現的，好像還找不到第二個。

這就是我對他照片自己說話的感覺。

车敦雨 板橋 浮州里 1964

一種
回顧

攝影家 梁正居

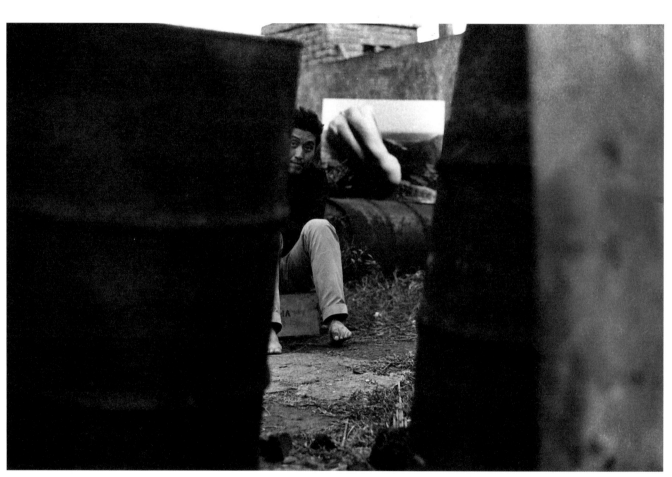

張照堂 板橋 浮洲里 1964

張照堂，二十出頭。

在板橋藝專的曠地上，一個人，背心汗衫，貼身深色長褲，籃球架下，或晴或陰，或小小的毛毛細雨中，不改其志，投籃、練準、運球，閃走移位，跨步躍起，上籃了，進，或者不進。

那時，近兩年左右吧，天天枯坐緊挨騎樓走道老教室的後門口，十九歲的偶，好奇觀看藍天白雲下的校園曠地發傻。下雨，是另一種美。

不思珍惜課堂生活，偶觀球場上的孤刁人影兒，第一印象就是這麼來的了。他，打發無聊。

有時，遠遠的見那人影兒欠身、舉手，向過往行人打個招呼，也許……高大的藝專牛教官（俺姓牛，牛馬羊的牛，教官曾自我介紹說）也來了，用他那不知是山東還是河南的口音問了：「嗯……你是哪一科哪一班的，不上課，成天在這兒打球，哦，你不是這兒的學生，是嘛，我說怎麼老有個人影兒不用上課，老這麼打球。」

有那麼三、五回，因無心課堂，躲過老師的眼角，晃到籃球架上，從張照堂手上分球演練一番；下了課或者放了學，幾個美術班的奇葩，加上影劇科的眾多怪咖，湊成三組人馬，輪番上下，半場鬥牛。當時，在球場上還不夠奇也缺少怪的偶，大半是坐在草地上觀戰。

在球場上，張照堂喜歡打方法，常見他一手夾球貼身，一手東指西指唸唸有詞，像個控球的，偶而出現了全場賽，那時他就更像了。

正是如此這般，認識了張照堂。約莫過了好一陣子，有半年多吧，果然有機會知道了他的攝影作品。

那個時代，班上的同學，許多學長們，平日口中都是些達文西、林布蘭特、梵谷、塞尚、米開朗基羅、羅丹……再有就是顧愷之、米芾、吳昌碩、齊白石、八大……等等人物。此刻，很熱衷於談論攝影了，特別是大夥一向生疏而來不急留意的映像；也許有些同學讀了些老莊、佛陀，以至於什麼齊克果、沙特、卡夫卡、卡謬、佛洛依德的，所以，有人一談起不同一般的攝影，好像就能不自覺地從剛讀過的各種書冊中找到適切的比對，還能從不易解讀的映象中思考出意境、詩意，往後又演譯出更多的名堂。過了好一陣子，有人說，啊——偶噠噠的馬蹄聲，不是歸人……，也有同學說，啊——就要畢業了……。

基本上，板橋藝專的大環境是個比較自由的「邊疆」就對了，大有幾分「化外」的舒適。

時光飛逝，二十上下的一夥人影兒，一轉眼，已經是走過一個消逝年代的「老靈魂」了。

回顧——曾經躍動過的青春。

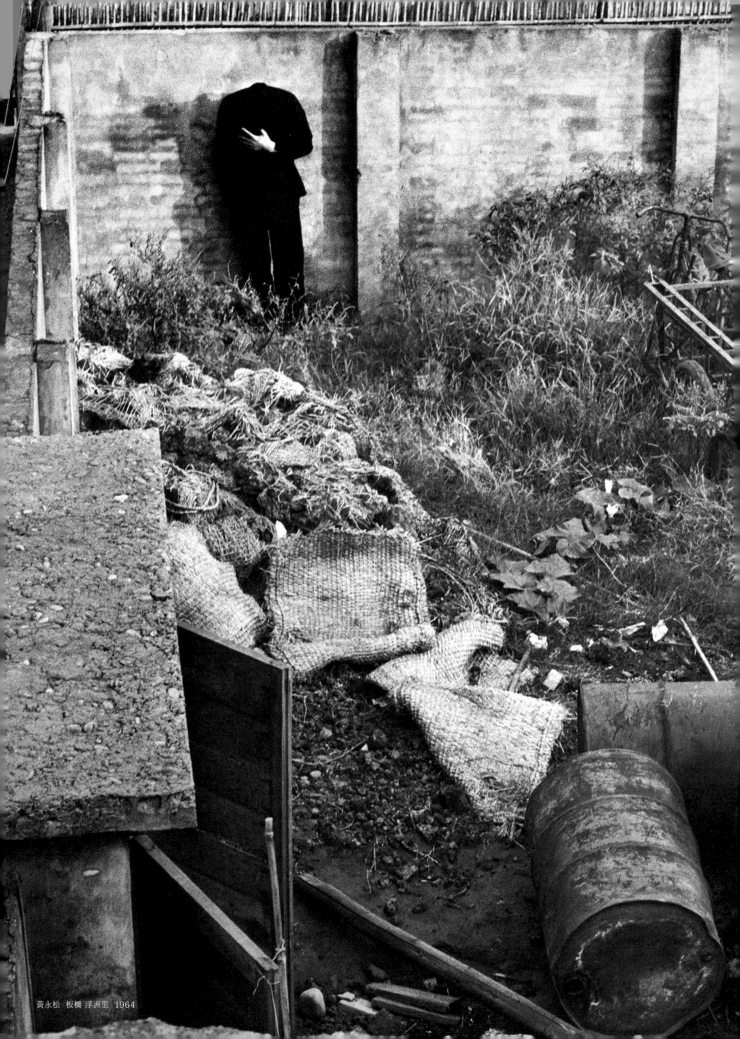

黃永松　板橋 浮洲里 1964

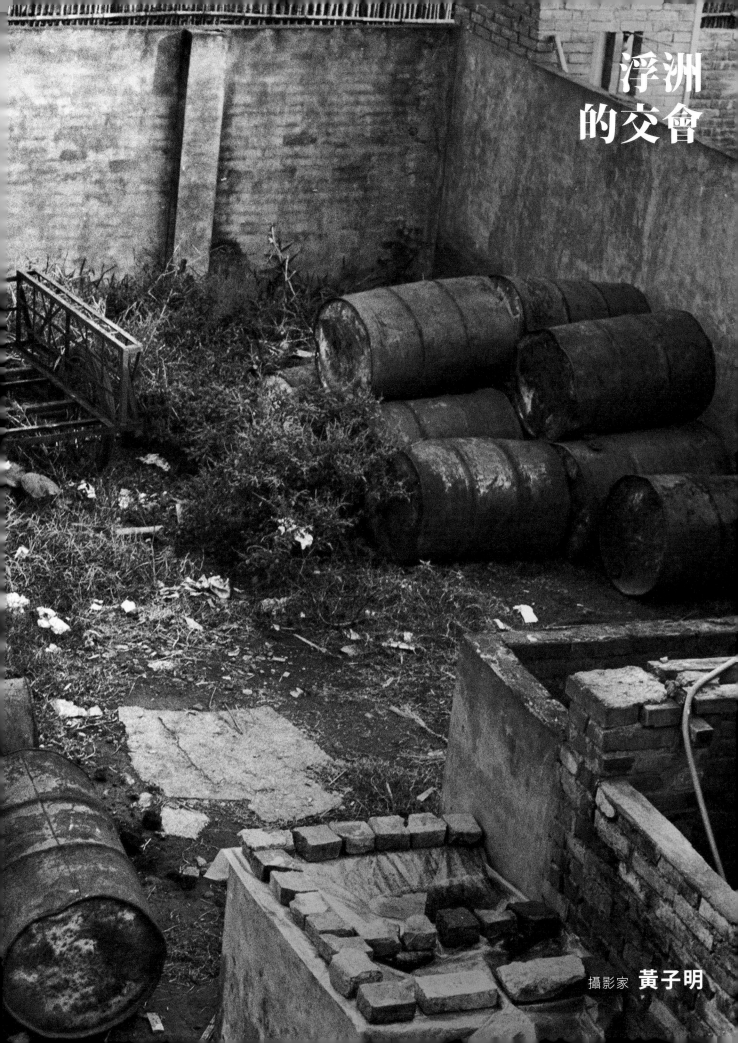

浮洲
的交會

攝影家 **黃子明**

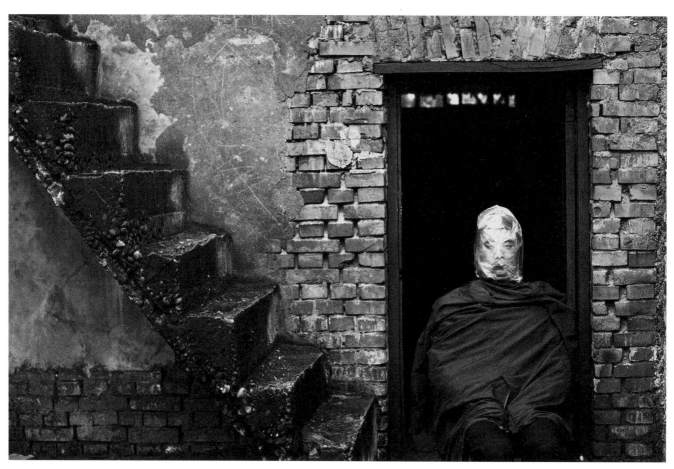

牟敦芾 板橋 浮洲里 1964

知道「張照堂」這號人物應該是早在我念高中時，那時因為喜愛看電視新聞雜誌「六十分鐘」以及「映像之旅」，對於節目中獨特的視覺語言印象深刻，因而注意到他的名字，但當時我並未學攝影，對這門影像藝術毫無概念，當然談不上對他的尊崇。

直到1980年開始接觸攝影，由於資訊管道不多，只是偶爾見到報章雜誌介紹他的作品，第一次親睹他的作品是在已歇業的臺北「春之藝廊」，那時正在展出他的「逆旅」個展，對剛踏入社會想要以攝影為職業的我，由於學藝不精，資質又駑鈍，一切都還在摸索階段，面對牆面上一張張放大的照片，不論人或動物，有頭、沒頭、有焦、無焦，卻都令我震撼，原來攝影是可以有各種可能，看來毫無激情的照片，對我卻是一個無法想像的起步門檻，那次也是我苦悶學習經驗中的一次重擊，我甚至懷疑自己是否該回頭幹設計工作。

1993年，因為張照堂主編《看見淡水河》，我們第一次接觸，後來陸續在他主編《女人‧臺北》、《老‧臺北‧人》、《認真的臺北人》等系列攝影集，有更多相處機會，加上這幾年在各種活動與私下場合許多互動，發現這位藝文界人士眼中的「大師」，其實還真「平凡」，走在街頭，就像鄰家「歐吉桑」，但看他拍照，卻是快狠準，目光犀利，毫不龍鍾；私下個性謙和

低調，論起攝影卻直率堅持，批判時事儼如「憤青」；他的作品看似冷冽疏離，卻令人感到一股巨大能量與熱情，失焦的背後又顯現尖銳的透析力道，真是人如作品，具有一種難以一眼探知的謎樣性格，或許正是其作品所以迷人之處。

出身板橋的張照堂，早期創作年代我還是小毛頭，後來我才發現，我們之間竟有許多因緣，他有許多作品出自板橋浮洲里，那是我求學與懵懂初學攝影的地方，番仔園的老民宅也是我與多位國立藝專雕塑科同學租屋流連之處，當地邊緣且荒蕪的氛圍，提供張老師創作靈感，也助我度過苦澀歲月，最大的不同是，除了回憶，我沒有留下任何影像，哆拉老師卻為他自己和世人留下許多驚奇！

註：「哆拉老師的又一天」為張照堂的部落格。

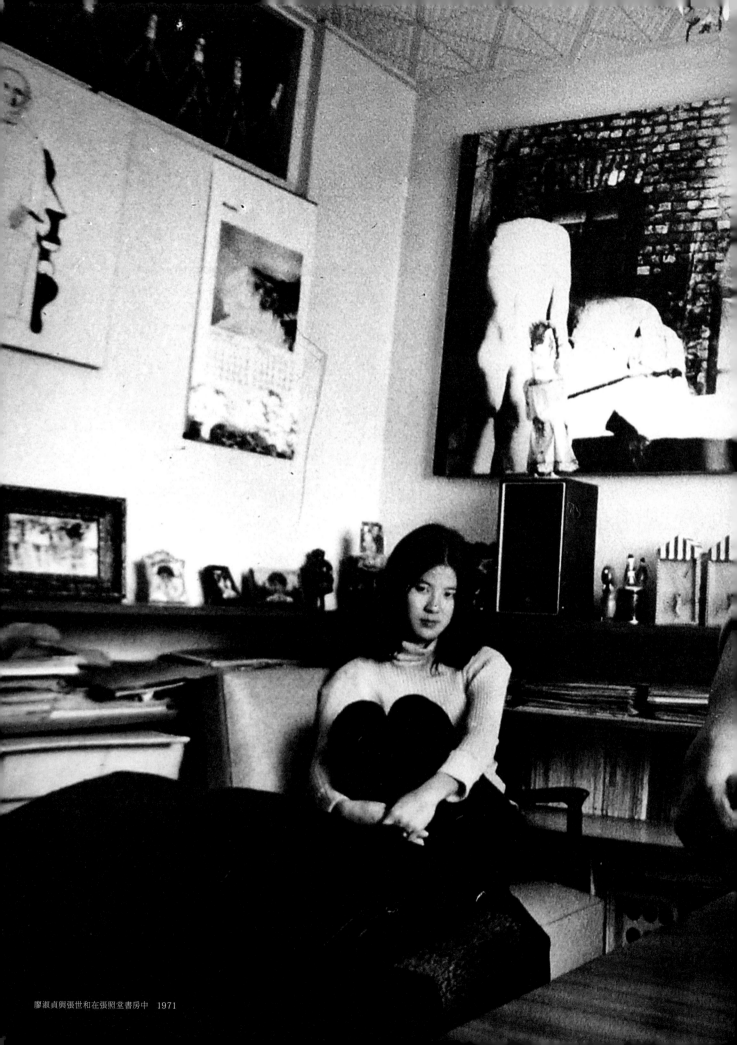

廖淑貞與張世和在張照堂書房中　1971

1970-1975
張照堂・與我

攝影家 郭英聲

七〇年代新店老家的這面牆，對我和照堂來說，是充滿記憶的一面木板牆。當時是我和照堂一起把這些照片、海報一一掛上去，事後我驚覺，最左邊這張是照堂送給我的作品《存在與虛無》，美術館也收藏了一幅，往右是雲門舞集第一張彩色海報，再來是《電視上的臉孔》，出現在照堂「新聞集錦」的影片中，臉孔的主人則是我當時的女友；接著這幅是我影像初期的重要作品《熨斗》，日後也被收藏在美術館裡，那隻老熨斗曾經是照堂書櫃上的物件之一……直到2011年美術館舉辦「時代之眼：臺灣百年身影」展覽，照堂的這幅《存在與虛無》與我的《熨斗》又不期而遇的出現在同一面牆及同一本畫冊當中。

當他手上拿著相機，尋找他的虛無時，我手上拿的是電吉他，正學著滾石樂隊（The Rolling Stones）複雜的和弦。

張照堂年長我七歲。

我們之間很多故事都發生在那幾年裡，他的書房裡有很多的書，很多的黑膠唱片，和一些奇怪的收藏，牆上掛著進口鮑布‧迪倫（Bob Dylan）的大海報，以及其他搖滾樂手的圖片，我們可以在書房裡聽一個下午的音樂，或者興之所至的聊一整晚，大嫂會貼心的為我們準備宵夜，那時他的孩子世和還戴著矯正眼鏡。

之後兩年的兵役期間，苦悶的軍旅中，我偶爾會收到照堂的來信。

1971年，我們和其他八位朋友在臺北一起成立了「V10視覺藝術群」，我是裡面年紀最小的，那也是我這輩子的影像生涯裡，唯一加入過的幫派。

當年照堂在中國電視公司當攝影記者，參與製作了當時少數質感很高的電視節目——「新聞集錦」，裡面介紹了世界各地不同領域的藝術家，有時節目中也有照堂拍攝的類紀錄片與類MV，發揮了他厲害的影像、剪接及配樂功力。

我二十歲時候，跟葉政良與周棟國一起舉辦現代攝影三人展，照堂特別在政良家的屋頂，為我們製作了一個有趣的訪談，那可能是我進入藝術圈以來，我、以及我的作品第一次出現在臺灣的電視螢幕上。

作家黃春明找到了一筆資金，計畫製作一系列有關臺灣民俗的紀錄片，他找到了我，也找到了照堂，那時候剛開始學習操作16mm攝影機的我，短暫的成為照堂的助手，我跟著他們走訪在臺灣的鄉間山野，嚐到了我人生中唯一的一粒檳榔，經歷了一段冒險好玩的影像旅程。

1973年我退伍了，直到1975年的春天赴法，這段時間我仍舊常常和照堂混在一起，那時候林懷民剛從美國學舞回來，在臺灣創立了「雲門舞集」，照堂把這個記錄現代舞的工作機會交給我，雖然，當時的我，對現代舞的拍攝還是一片空白。

1970—1975，張照堂，與我。

那是一段年少青澀的歲月，記憶中，有著《文學季刊》、《文星雜誌》、《劇場》、明星咖啡、野人咖啡……吉他、黑膠唱片、搖滾樂、洗照片的藥水味、……，以及，照堂家的書房。

如今大家漸漸有了年紀，我想要對他說的是，阿堂，大家努力的再活久一點吧……

板橋 1960

張照堂
攝影

作家／影評人 **羅維明**

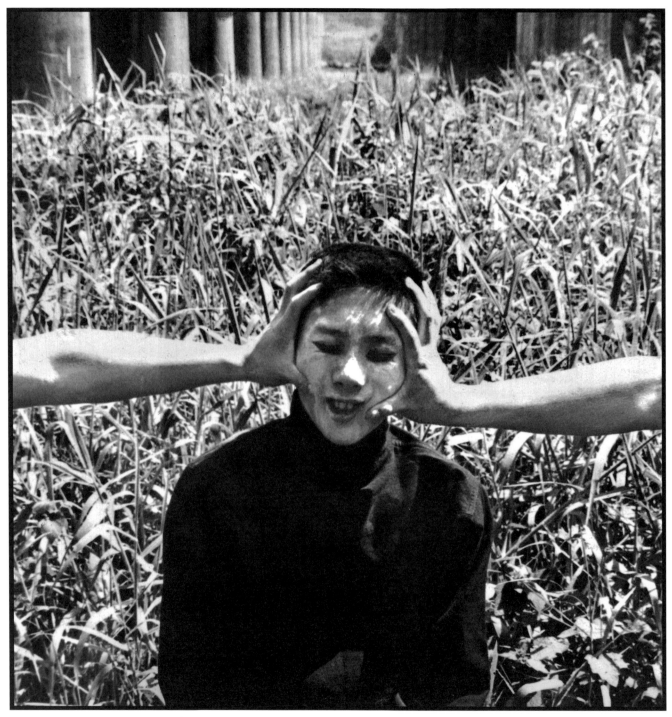

板橋 江仔翠 1964

照堂曾經送我照片，但限我在幾張中選一張，我當時就選了他給兒子拍的大特寫。大特寫，沒有搶眼構圖、沒有儷人對比，只是一個嬰孩的大臉填滿了相框，也填滿了一個年輕父親對新生幼兒的期望與寄託。

那當然不是他最好的照片。

搶眼的照片需要嚴謹幾何構圖、強烈反差效果、精緻沖印技藝。照堂作品量大，這類照片當然不會少，而且多半澄明簡潔，空寂虛無，引人冥想默思，但更多的只是近距的凝視、隨意的構圖、直覺的快拍，因為要搶快把人臉上的表情定鏡。

這些表情才動人。

不靠眩目技巧，只靠對象感情，是寫實攝影的真諦，但照堂的攝影，或者所有人的創作，別人的表情都是作者的心情。

那年代，鄉土文學是臺灣主流思潮，知識份子藝術家都用另一種心情上山下鄉，在偏僻鄉野、尋常巷弄、隱世人間找題材。照堂其實比那年代更早就上山下鄉。板橋、樹林、江仔翠，上個世紀五〇年代時還是鄉下，照堂就在這幾個地方開始拍攝人間風情。那一年，他才十六歲。舊照重溫，少年心影，不但攝影技巧成熟，幾何構圖、光影反差，應有盡有，有一兩張人與樹的比對：《板橋 1960》，還見到隱喻象徵。

這批照片有他後期作品全部的技巧風格，差別是沒有成年後世故的感觸。《歲月印樣》裏，小孩臉上都是童稚的天真，但成人臉上也不見風霜，背景生活見到的未必富裕，歲月還是安閒。但成年後照堂的照片，童稚的笑靨雖然不缺，風霜的面容卻很多，未必都是皺紋斑駁的老者，有些還是青春少年人，甚至童稚幼兒，他們臉上的表情，很多時都目無表情。

未必是攝影者導演編排，其實是被攝者瞬間反應。沒想過給人偷拍，一下子不知該怎麼辦，沒嚇一跳，也不愕然，談不上歡喜，又不打算抗拒，大概是這交會時互對的心情。

許多街頭獵影都會拍到這類表情，但照堂的照片承接著一貫主題。

他不止拍了很多沒有表情的臉孔，他甚至拍過沒有臉孔的臉。

他給我看過一組連拍的照片，在某個巷弄街頭，應該是河堤通道，四處有人閒散走動或者佇立停留，而極遠處有一個人慢慢走前來。他說當時還隔得遠，沒看清那個人，卻神推鬼使的不停按下快門。一張一張拍下去，人也愈走愈近，終於近得可以看到他的臉，像給人打了一拳之後整個往內凹進去，幾乎不像有一張臉。

沒有臉的臉，算是甚麼臉？

沒有臉的生活是怎樣的生活？

而他很早就用臉孔來詮釋生活。

之後，他不但拍了許多臉孔奇奇怪怪的照片，有一年的，甚至連臉孔要附在上面的頭顱都沒有。

那就是他給黃永松拍的一系列裸照。

在巖巉的山石間，人體彎腰扭背，不論怎樣曲折變形，都盡力把頭藏起來，於是成就了一張張沒有頭顱的照片。

沒有頭的人是甚麼人？

而那時候據照堂自己說：「六〇年代，在保守、閉塞的社會與政治氛圍下，來自西方思潮的存在主義，荒謬與殘酷劇場、超現實繪畫、文學等儼服了一批年輕不馴的心靈，它刮起一陣風，當時的我和黃永松是其中兩個又熱又酷的追風者，飢渴蠶食著相關場域的思緒與訊息，我們自以為是夜半中孤獨、虛妄的狼，不時想推開窗子向外嚎叫。」

現代主義是想重新解釋時代，現代主義作品就要重新解釋人，於是許多現代畫，人的形容給分割扭曲，臉孔表情切成碎塊或揉成一團，人不像人，因為大家都要重新想想怎樣做人。

他有一張照片《板橋 江仔翠 1964》，人的臉給框外兩隻手夾住讓我想起碧娜・鮑許（Pina Bausch）的《交際場》（Kontakthof, 1978）其中一折：一個女人的臉及身體不停給人搓揉。做人真不易呀，有這麼多外面的影響！

照堂的作品，無論是給定義為現代派的造型照，抑或定義為鄉土派的寫實照，人的臉孔都是主題，都在認識人。

放在不同環境的這些人，有些肅穆、有些憂鬱、有些空寂、有些冷靜、有些妖魅、有些蒼涼……。

我於是不敢讓他拍我的臉，怕他看穿了我的心！

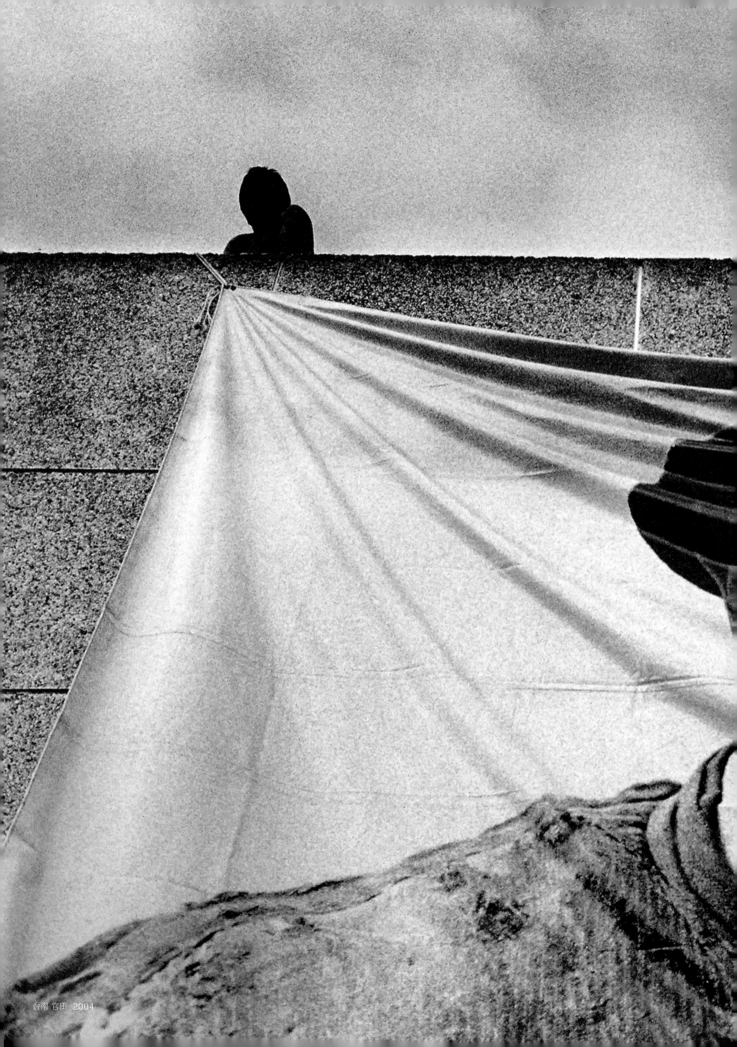

台南 官田 2004

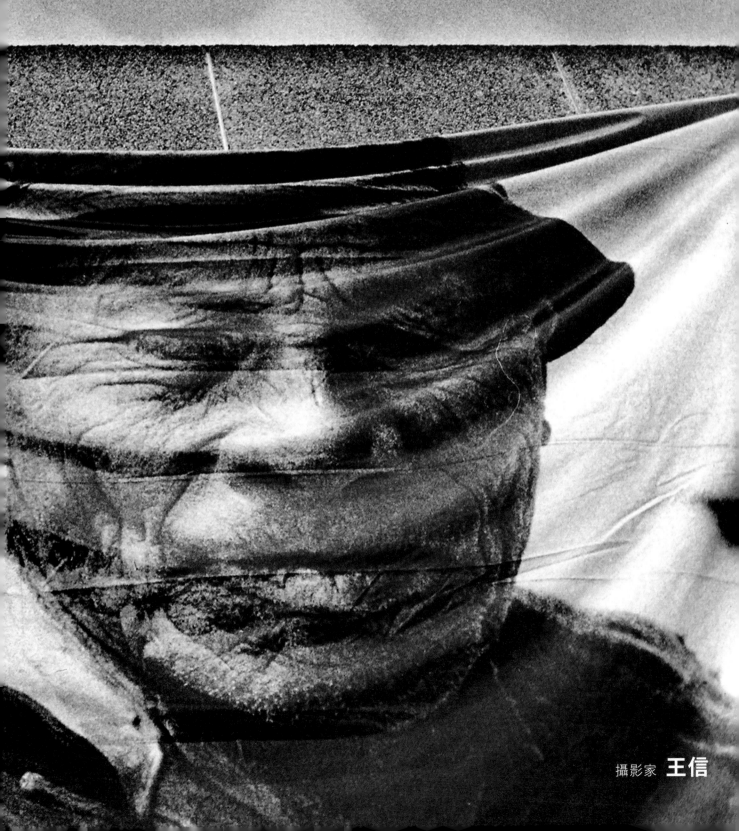

獨特的
映像語言

攝影家 王信

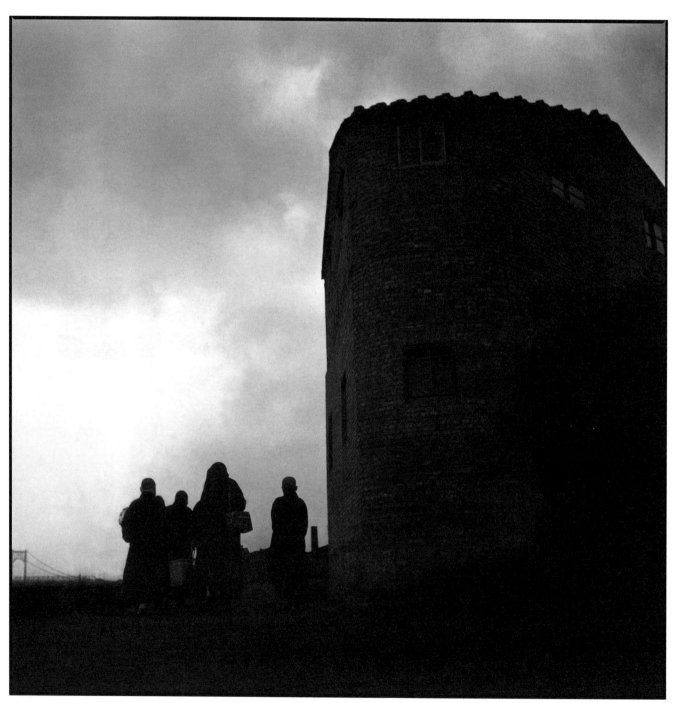

板橋 江仔翠 1961

1974年從日本回國不久曾看過一部記錄臺灣的短片，好像是《芬芳寶島》，鄉情很濃，印象很深，超感動。很久以後才知道是張照堂錄製的。

　　忘了隔多久，有一次在我的演講會上，有位聽眾問我對張照堂拍的人物有什麼看法，有謠傳他不喜歡人，所以把人拍得很誇張很扭曲。我回答要確實知道他拍攝的意圖才能下定論。演講結束後，有位髮型衣著超時代的黑衣客步出會場，聽眾說那位人士就是張照堂，我還不認識他，那一幕場景至今還很鮮明。

　　後來有個機緣，我直接問了他這問題，張照堂笑著說：「那時剛好買了廣角鏡頭，因視角很特別，就用它拍了一陣子，並無意把人拍扭曲變形」。人言雖可畏，不過從他拍的影像內涵，我相信他是一位有良心良知良能的攝影家，一定有他自己的攝影倫理。他在〈非影像札記〉一則中雖寫著，拿相機等著母親哄小孩說要將其丟到海裡，我絕對相信真發生這樣的狀況時，他一定會先跳下去救人的。果然如我所料，在《歲月風景》的訪談文裡證實了他不是真的想拍這樣的畫面。

　　最近看了他的攝影年表，才知道在攝影路上，他起步早，是個老薑，辣味十足，還是個長跑健將，取材目標寬廣。我和他是同年代的人，初中時也借義舅的雙眼相機拍照，高中時父親買了一部蛇腹型相機給我，沒有啟蒙老師，完全自己摸索，只拍家人和親朋好友而已，不過曾拍歌仔戲的後臺和演員。在屏東農專三年中及在霧社教書時也只拍風景和紀念照，可惜沒留下底片和印樣。去日本唸書時相機也沒帶去，相當遺憾錯失了適時在場的一段時光。還好1971年，腦筋突然短路竟「去農從影」，讓家人和東京農大的師長錯愕失望，自己卻慶幸找回年少時的興趣和想走的路。

　　回國後我只拍自己感興趣的題材和感動的畫面。庶民生活一直是我取材的主題，從沒想要拍給誰看或看了有什麼反應。近日細讀張照堂的《歲月印樣》和《歲月風景》，心有戚戚焉，我找到同路人。不過他的初影習作竟拍了那麼多象徵性、抽象性、表現性的超寫實照片，讓我驚歎折服。

　　我一向不太看也不太買攝影集，大多是朋友學生送的。張照堂的作品看得並不多，但讀看過後留下深刻印象的卻不少，我特別偏愛有哲學味的影像，在此文只好割愛，只能略舉一二。

　　1961年在板橋江仔翠拍的那張有劇場感的超寫實照片，一群出家人在黃昏中背離遠行，可能印樣的關係，暗部雖沒什麼層次，但它照樣能震攝人心，有很深沈的意涵。隔年他在板橋拍了一張超寫實的心象風景，一個無頭黑影映在矮牆上，看過後是會印在腦海裡的。那抽象的造型有獨特美學哲學的況味，細細咀嚼可讀出他當時淡淡的孤獨而寂然的複雜心境。1975年他拍兒子張世倫的那張影像，我在1979年曾看過，那張是《生活筆記》的封面，那樣大膽的拍法很夠味。那嬰兒的眼神好像要向世人宣告某種訊息，是一張很有深度的超寫實傑作。

　　2004年在臺南拍的那張作品，一張超巨幅的漁夫特寫（鄭桑溪1960攝）掛在牆上，彷彿是一張幻影，很耐人尋味深思。映像散發出淡淡的感傷、悲涼、無奈，略略反射出他內心對生命的一種情境。

　　張照堂從初影就一直使用他自己獨特的映像語言，在他的作品裡絕對可以看到他的身影。我深信每張照片的取景和拍攝時的角度，一定會反映拍攝者的行為和面對被攝者的態度與觀點，這是我一向強調的論點。觀看影像時，敏銳的觀賞者應可讀出鏡頭背後的意涵，和攝影者拍攝的意圖和動機。攝影者事後的解說可以瞞騙所有的人，但騙不了自己，因拍攝時的「起心動念」自己最清楚。

　　我只欣賞敬愛「文如其人」的作家，一樣也只欣賞敬重「影如其人」的攝影者。張照堂是「言行一體」的人，有很深厚的人文素養，他是熱愛鄉土的，他是關懷人間的。在漫長的攝影路上，一路走來始終如一，雖他自己說不是社會的介入者，太謙虛了。他曾說過自己是消極的觀看者又彷彿想積極的在攝影上有所作為。很高興他最近積極在發功發聲，他在「臉書」上用系列象徵性手法發表《臺灣—核災之後……》，映像犀利鮮銳，很有說服力，可令觀者開眼界，是新的啟示錄。很期待這系列映像能造成強而有力的輿論，讓執政者在輿論壓力下，不敢獨斷獨行。同時也讓民眾能深思並警覺使用核能發電是會對人類和地球造成永久性的傷害的。

　　張照堂曾說：「愈早從事攝影就愈加重要和可貴」。在臺灣攝影界，他很早很早就從事攝影了，他絕對是一位「很重要很可貴」的攝影「大」家。

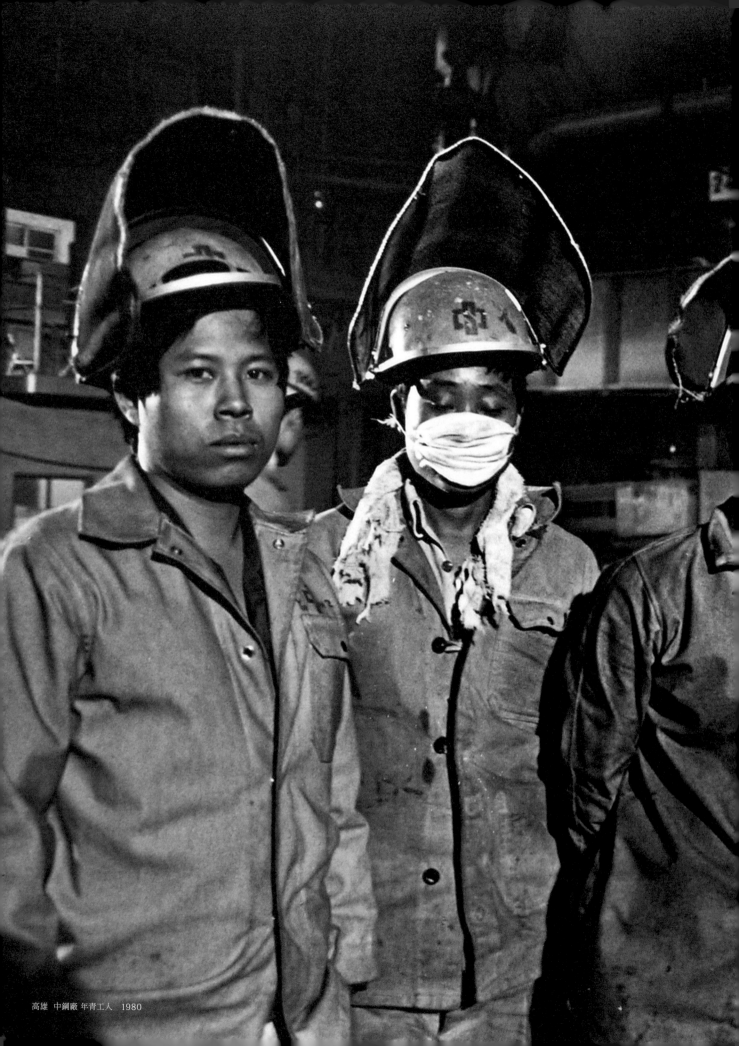

高雄 中鋼廠 年青工人 1980

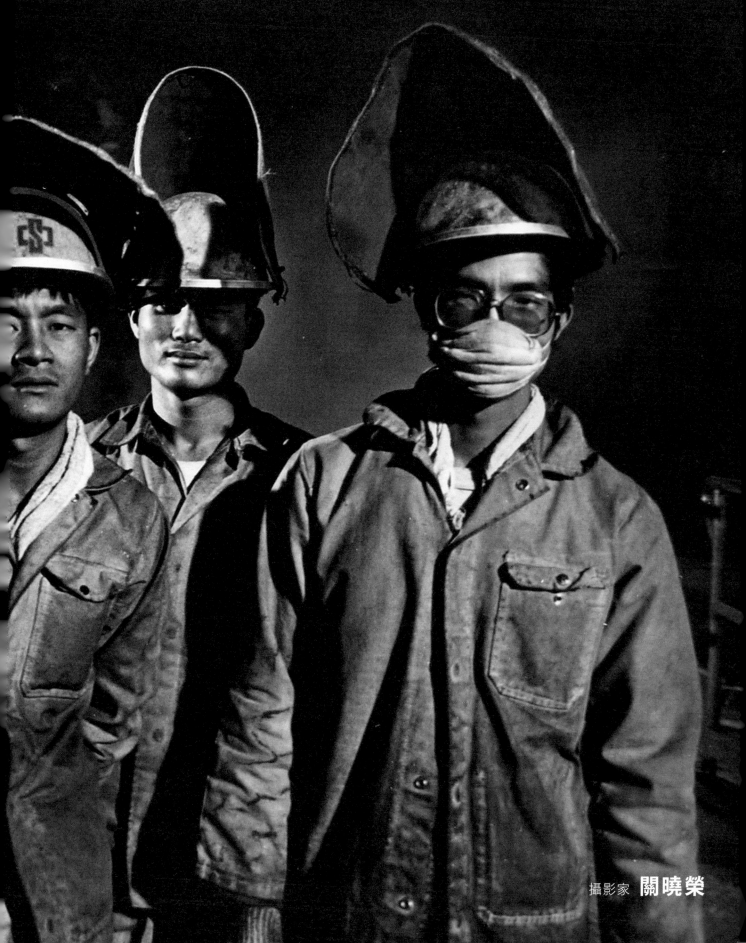

歲月・告白・回顧

攝影家 **關曉榮**

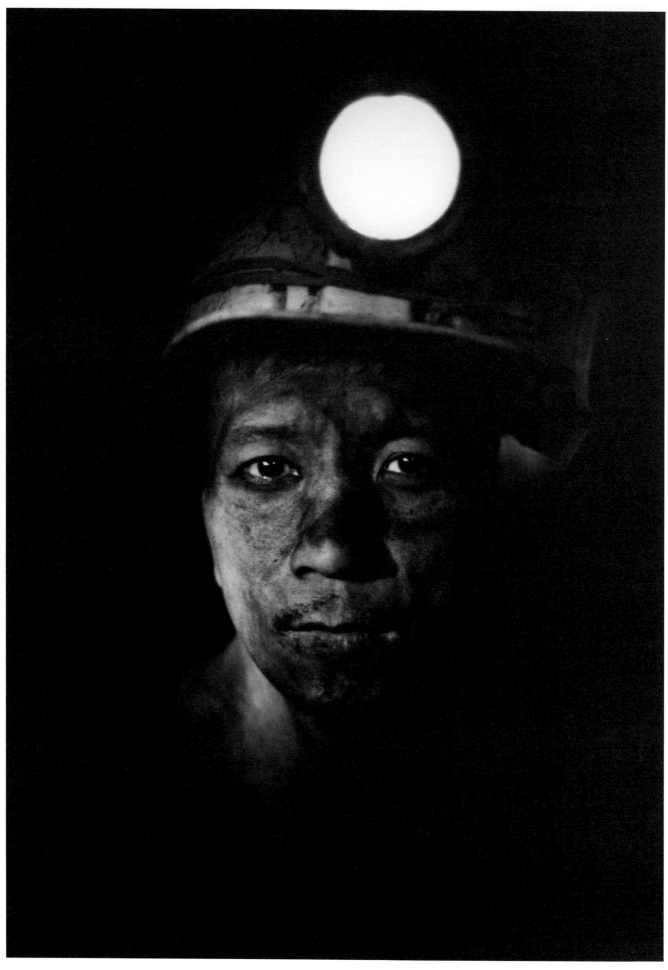

平溪 煤礦工 1980

張照堂回顧展書籍，邀我挑選一至三張作品，以六到七百字短文來談。咋一聽好像舉筆之勞，靜下心來想想，回顧展的質與量都十分可觀。三張照片，六、七百字短文，卻是需要十足功力才有可能舉重若輕的苦差事，惶恐多時方才醒悟，決定放開舉重若輕的妄念，雖難免流於輕薄片面，但以懇切為要。

手邊能看到的材料，只有張照堂網站上為數頗豐的數位化圖文檔。讀之再三，應編輯的要求，挑出「歲月對視」裏的三張照片：（一）修車廠的小伙伴，臺北，1975，敦化南路。（二）中鋼廠的年青工人，高雄，1980。（三）平溪鄉的礦工，臺北縣平溪鄉，1980。其實，這三張照片本身已經存在紀實影像充份的自足性含義，由不得我添加多餘的廢話。容許我提出的是，照片紀錄了當年臺灣社會生產結構中，黑手、中鋼工人、煤礦工，三個不同的工種，分別體現了臺灣走上加工出口貿易發展道路的時代烙印。工人們的青春與勞動的容顏，在時光流逝喚不回的現場，被攝影術凍結在照片裏，再現了勞動者生命的物質真實與重量。

是一種肉體的禮讚與被大自然包容的渴望。」在軍事戒嚴體制下成長的一代，1965年張照堂在澎湖服兵役，「卡繆的《異鄉人》、杜斯妥也夫斯基的《卡拉馬助夫兄弟們》、休伍·安德森的《溫斯堡·俄亥俄》，是我在營裏一讀再讀的三本書。」「休假日，我常揹著相機一個人孤單的走著，在陰暗的天色及冷冽的海風中找尋空無……。」或許是1962年夏日以來，孤寂、善感、愁緒多端而極度壓抑的慘綠少年張照堂，早熟地寄寓於讀之再三的文學作品的真實心境。

1968年，張照堂在耕莘文教院，看到了公演的陳耀圻拍攝的紀錄片《劉必稼》。片中的劉必稼本是大陸的樸實農民，在中國內戰中隨軍來臺，生活艱苦思鄉情切，卻也堅強的隨遇而安。劉必稼深深觸動了當時的藝文界，張照堂也不例外。到民眾的生活中去、靠近民眾、面對民眾、認識民眾的呼喚，開啟了走進庶民生活現場的視野。1975年，張照堂在中視製作的「新聞集錦」，拍攝了恆春民謠歌手陳達，片中孤苦無依的陳達在恆春大光里一條小路的坡道上揹著月琴蝺蝺獨行的身影，為臺灣戰後攝影實踐揚棄官方劃地

臺北 敦化南路 修車廠小伙伴 1975

就我所知，若不是張照堂的職業攝影工作身份，在當年的社會條件下幾乎不可能帶著相機、攝影機，以工作為由進入這些社會化生產場域。值得指出的是，當年的新聞與產業的官方視角也曾留下可觀的影像文獻，但張照堂全盤迴異於新聞流風和產業介紹的浮面化、淺層化、刻板化，以他獨特的視覺感受與表達能力，塑造了一種被官方視線所遮蔽對工人誠摯的凝視。這些照片在今天看來，更加沈澱了一份歷史的社會情感和力量。

早在1962年夏日，在新竹五指山拍黃永松的第一張照片，張照堂說：「荒廢與蒼白是當時的切身感受。」「或許當時我的拍照心情有些空虛與憂鬱，但也充滿熱情與欲望，

為牢的健康寫實教條，烙下深刻的歷史印痕。

盡管如此，影像創作的同時，早年就讀的卡繆《異鄉人》等西方文學著作的遺緒，也一直存在他的心靈空間，並哺育了張照堂對文字掌握的獨特想像和機鋒。「加班到凌晨四點半，一個人站在十三樓等電梯，恍惚中抽著煙。指示燈上得很慢，長廊裏黑漆漆的，我好像聽到一種奇異的撞擊聲。電梯終於上來了，門一開，一隻犀牛從裏面擠了出來……」（1975／12／15）至於「犀牛」是什麼回事？怎麼會有這種荒誕、錯置，像是寓言又像是啞謎股的「張照堂簽名式」的想像？就已經不是這篇短文所能處理，留待更全面、深入的「張照堂研究」的歷史化、思潮化、時代化、社會化的用功來完成。

生活筆記 1979

敏感而聰明的虛無者 張照堂
推介1979年生活筆記的攝影

作家 聶嬴(蔣勳)

生活筆記　1977

生活筆記　1977

　　張照堂編集的《生活筆記》已經連續出了三年。拿今年的一本跟1977年第一本《生活筆記》比較，無論選用的照片或者編輯的觀念都有相當大的不同。

　　我們先談第一本。

生活筆記　1977

　　1979年第一本《生活筆記》出版，立刻就在臺北小小的文化圈子中傳閱著，大家都覺得這是一本俏皮有趣的日記年曆。打開扉頁，印著一包新樂園香煙（P.3），上面一行小字：「這本筆記，獻給：_____，我在抽煙時，時常想到她……」翻過來，是一張人體圖（P.4），註明要標示出「她的三圍、嗜好與其他……」諸如此類，使得第一本《生活筆記》典型地呈顯著六十年

代臺灣一般「文藝青年」普遍追求「俏皮」的心態。六十年代敏感而生活優裕的青年，因為社會沒有提出確定努力的方向，覺得生活煩悶，又在歐美兩次世界大戰以後現代主義藝術的影響下，便自然而然地傾向在一點小小的「俏皮」上建立起他們的藝術。第一本生活筆記引用的「名言」中，第一句便是法國現代主義藝術運動主要的人物杜象的話：「藝術還沒有生活一半那麼有趣。」（P.7）

　　所以，在張照堂編輯的第一本《生活筆記》裏，便以否定「藝術」的立場，選輯了百餘幅「有趣」的「生活照」。這些「生活照」大致可以分為：

1、五十或六十年代歐美的叛逆偶像，如詹姆士狄恩（P.24）、馬龍白蘭度（P.32）、鮑布狄倫（P.46）、Mick Jagger（P.65）等。

2、懷舊的，如葛麗泰嘉寶（P.78）、梅蘭芳（P.90）、周璇（P.22），以及一些引人感懷的老照片，如清末民初的婦人（P.18）、美國南北戰爭時期的一群女子（P.13）等。

3、現代主義的文藝家，如卡繆（P.96）、René Magritte（P.98）、安東尼奧尼（P.92）等。

　　這種無目的、偶然性的集合便十足顯示了歐美現代主義在臺灣的影響，使得我們以這種無目的的、偶然性的藝術活動來說明生活只是一種荒謬的、虛無的東西，即使有一點叛逆的血液，也只是不知道對象、為叛逆而叛逆的荒謬英雄罷了。這種虛無乏力的生命情調不僅在選用的照片上顯示了，在編輯者引用的詞句中也完全地表露出來，譬如高達的句子：「電影就是電影」（P.89），譬如：「生活就是每天至少照一次鏡子，然後對著它發笑。」……都讓人覺得難過，彷彿活著真是無可奈何到了極點。張照堂是在六十年代臺灣現代主義流行的階段長大的，自然吸取了那一年代十分虛無絕望的文藝氣息，敏感而聰明的虛無者最後大概一定走到否定一切和嘲弄自己的路上，在

生活筆記 王信攝 1979　　　　　　　　　　　　　　　生活筆記 梁正居攝 1979

第一本《生活筆記》的最後一天——12月31日上印著：

「今天是民國六十六年最後一天，回顧一年來，我做錯了什麼事：

　　a、我買了一本生活筆記。
　　b、
　　c、　　　　　　　　　　」

敏感而聰明的虛無者又立刻再否定上面的否定和自我嘲弄，他說：

「我又做對了什麼事：
　　a、
　　b、
　　c、我沒有把它扔掉。」

反覆而無目的的否定只是說明著生活的無聊至極罷了。張照堂大概是六十年代現代主義影響下最誠實的藝術家，所以反映出來的情調也最極致。但是從七十年代就興起的一種反現代主義潮流，嘗試擺脫虛無論的陰影，擺脫無目的的叛逆，同時也擺脫兩次世界大戰後歐美藝術在臺灣的過度泛濫，普遍有一種新的力量在臺灣文化界的各層面茁長，慢慢就匯成了近年來波瀾壯闊的鄉土文化運動。經過了兩年，張照堂第三本《生活筆記》出版了，編輯者自覺或不自覺地受到了運動的影響，無論在選用的照片及編排方式上都改變了許多。

1979年出版的《生活筆記》有幾點變化是值得談的：

1、第一本《生活筆記》中「俏皮」的部份去除了，使這本日記年曆顯得十分樸實。

2、選用的照片全部是目前臺灣攝影工作者的作品，這種文化界普遍確認本土文化工作，從拾人唾餘到自力更生，真是跨躍了好大一步。

3、由於這些年在鄉土運動的大潮流衝激下，攝影工作者努力從自己的生活現實中選取題材，使這本供國人使用的《生活筆記》能名符其實地給人親切而現實的情感。

4、張照堂是一個個性鮮明的藝術家，這無論從他的攝影作品或拍攝的電視影片中都可以看得出來，也許「敏感而聰明的虛無者」一直還是他藝術創作的基調吧！但是在這本《生活筆記》中，選用的角度卻相當寬，梁正居、王信、阮義忠、周本驥、林洲民、林旭民等同在以鄉土現實取材的原則下卻有不同的風格面貌，使人慶幸藝術家個人創作上的「個性鮮明」不致於阻礙了他對不同風格的優秀作品的認可。（關於這一點，也有朋友認為選用角度還可以再廣，國內其他優秀攝影工作者不同題材、不同風格的作品或可以更充實這本應當屬於大眾的《生活筆記》。）

攝影是國內近幾年來進步相當快的一項藝術，而這種進步主要歸功於攝影工作者對自己現實環境的體認，漢聲雜誌的開先鋒功不可沒，雄獅美術、長橋雜誌、夏潮雜誌也急起直追，這種潮流已經形成，還要在不斷檢討中進步，但是也有人從外國飛回來一兩個月，便毫不負責任地指責國內的攝影工作「毫無技術可言」，我們也只有把這樣幼稚不學的言論一笑置之，大家的工作都夠煩累，本土文化的建設工作也刻不容緩，實在沒有時間再去逢迎一兩個月之後又拍拍屁股走了的「攝影大師」。

我們盼望每一年有一本真正表達了我們時代精神的《生活筆記》，而這樣的工作絕不是不關愛這塊土地，不在這裏紮根生存的人所能替代的。

——《雄獅美術》月刊，1979年2月（96期）

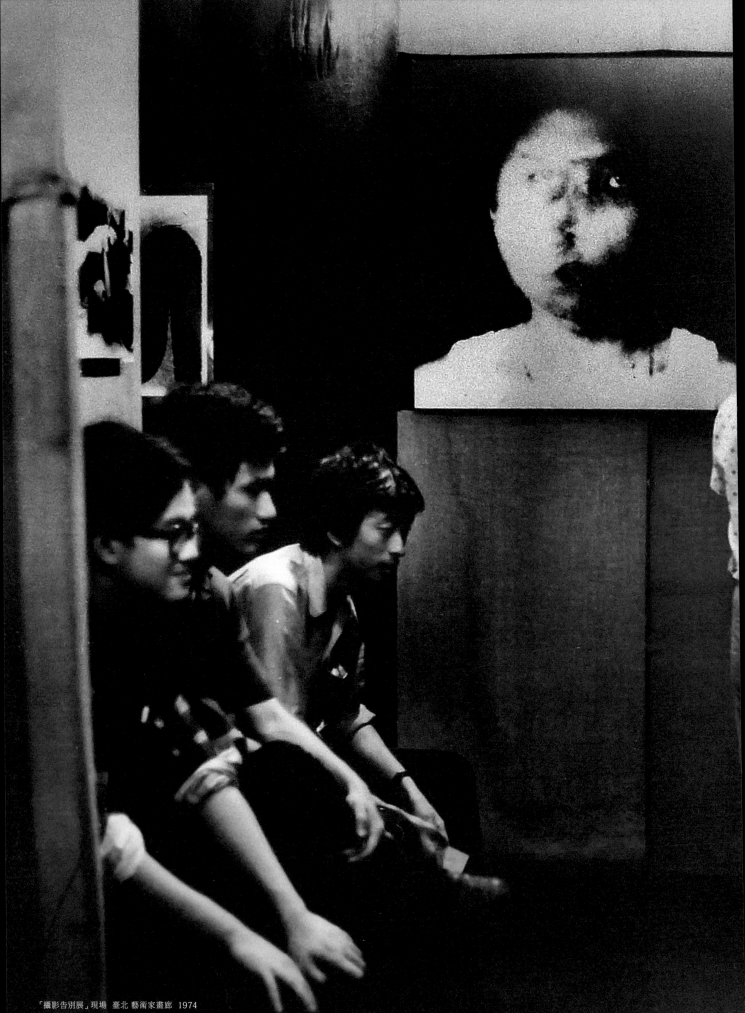

「攝影告別展」現場 臺北 藝術家畫廊 1974

攝影家
張照堂
二三事

散文作家 **舒國治**

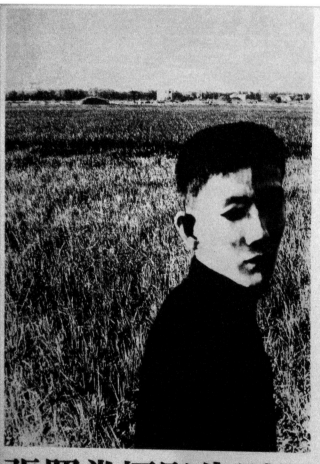

THE ART GUILD
PRESENTS
AN EXHIBITION OF
CONTEMPORARY CONCERN PHOTOGRAPH
BY

CHANG CHAO TANG
(BORN IN TAINAN, 1943)

27—31 JULY. 1974
1:00 P.M.—7:00 P.M.

OPENING RECEPTION
FRIDAY. 26 JULY
5:30—8:00 P.M.

張照堂攝影告別展

● 中華民國63年7月27～31日
● 每日下午1時至7時
● 7月26日下午5時半至8時預展
● 台北市雙城街18巷12號三樓
● 藝術家畫廊

什麼事情都有第一次，也有最後一次

張照堂攝影告別展

「攝影告別展」 1974

平日不注意新聞的我，前兩年偶然側面得知張照堂獲頒國家文藝獎，心想總是實至名歸。當時偶有念頭閃過：是否該寫點什麼，譬似他的藝術、他的觀察周遭之方式。然一懶散，隨即一晃又過了。

張照堂早我一個世代，算是六十年代開啟步子的藝術家。六十年代臺灣，是廿世紀後五十年中最珍貴的一段歲月。一來戰爭結束了十幾年，全世界皆期待欣欣向榮，臺灣一來追求富裕，世面仍充滿農村與城鎮交織下的安靜與枯澀，這最利於文藝心靈的企求與需索。故而這時期的西洋哲學翻譯、軍中作家的記憶裏內地家鄉題材、抽象畫家之自由揮灑、新詩之寫作，皆頗有奔騰鳴響。

張照堂算是畫面的藝術家。而他的畫面之取得，即使不在他按快門時，他平時的眼瞼之快速閃動，已然每每在心中取景矣。他讀新詩亦如是，能三兩眼便抓住令他深有感覺的意象。此種快速眼瞼收攝之天分，牽引他寫短短札記也寫得很好。

所謂六十年代，西方藝術能進入臺灣人心目是何者？我一時之間未必能周備答出。再一想，或許《希臘左巴》可算。至少對張照堂或可以。乃在於這是一部意象很強烈的作品：戴著頭巾穿黑衣的希臘女人，石牆的房子，蜿蜒的鄉路，還有Mikis Therodorakis的錚錚扣人心弦電影配樂。這些皆是教臺灣人一新耳目的遠方意象，我們在澎湖或雲彰海堤也盼偶能遇之。

我與張照堂結識於七十年代初，當時我只是廿出頭學生。整個七十年代，見識過他好些展覽，包括他與另外共十人在美新處的聯展，與一九七四年的「告別展」。更多次旁觀過他在路上的隨機攝影。印象中他不大攜帶各種鏡頭，多半是一個鏡頭一直用下去。

攝影這工作，毋寧是極為適合他的。一按下去，是這張或不是這張，立決矣。張照堂的人生態度概亦如此。他盡量不令自己去構築那種類似「長篇小說式」的作業工程。他傾向於當下做成眼前即可顯呈結果的藝作。故他不會要拍高山植物，便矢志這五年皆拍高山植物。或許他隱隱察知人生倉促，不宜好高騖遠。赴外攝影，不過度流連忘返。生活享受亦十分簡潔。至少在吃上面絕對如此。拍照或採訪的途中，若有一碗乾麵，與餛飩湯，吃來往往笑容完足、欣喜莫名。稍後倘有地方人士宴請桌餚，他反而吃來辛苦。

或許不是太多人知曉，他是臺灣聽搖滾樂的先鋒人物。七十年代他任職中視攝影記者，偶在赴美採訪時，即短短空檔亦不忘逛逛唱片店。像近年廣受人知的Leonard Cohen，臺灣最早買他唱片的人，我懷疑是張照堂。多人知Bob Dylan，然與Dylan在紐約初露頭角深有關係的Dave Van Ronk，那時只有張照堂買他唱片。他也買法國歌手Georges Moustaki，希臘裔，寫與唱過無數好歌，Joan Baez常在社會運動式的場合中唱的一首*Here's to You*，法文的原版便是他所唱。另外像John Prine、Jesse Winchester、Tom Waits等，我第一次聽到，都在張照堂家裡。也因此，《音樂與音響》的張繼高遂請他寫搖滾文章。

不只張繼高，欣賞張照堂的人太多太多。張照堂不多言辭，常安靜站在那廂觀察，眼睛流閃一襲予人親切的笑光。這些的後面，來自他對藝術的浪漫與自信。

他亦欣賞有才之人。像李天祿如此有風格又有趣的藝術家，早在七十年代張照堂就注意到了。同樣的，陳達、洪通、朱銘，他在極早時段便近距離觀察過他們，並留下極珍貴的攝影。

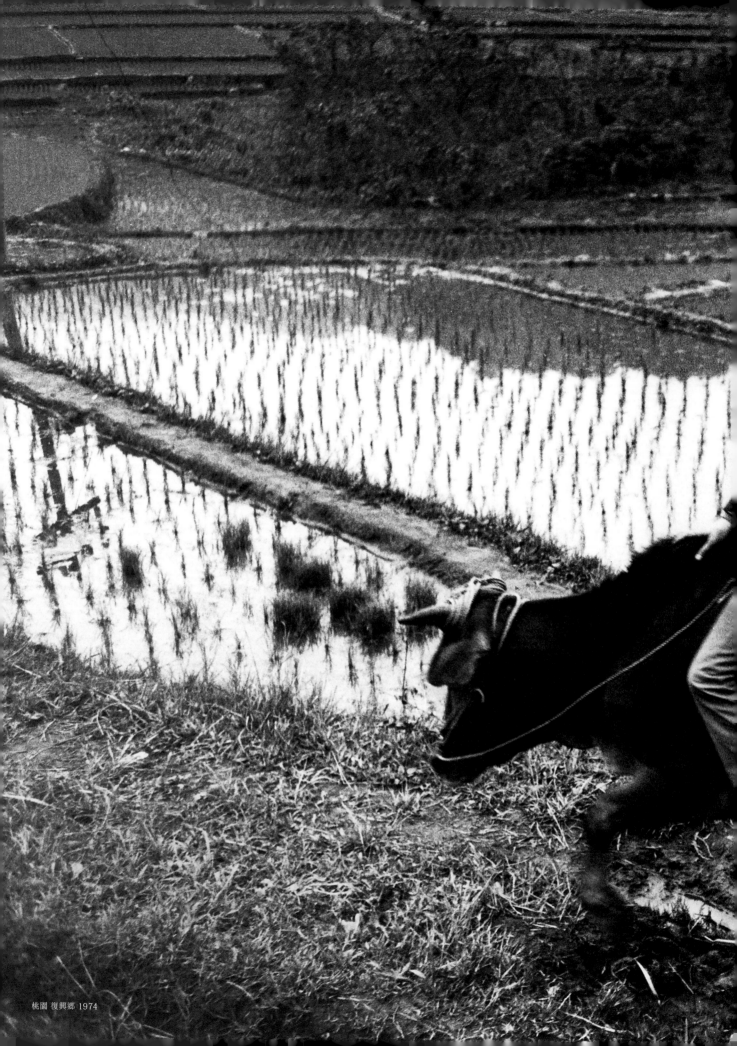

桃園 復興鄉 1974

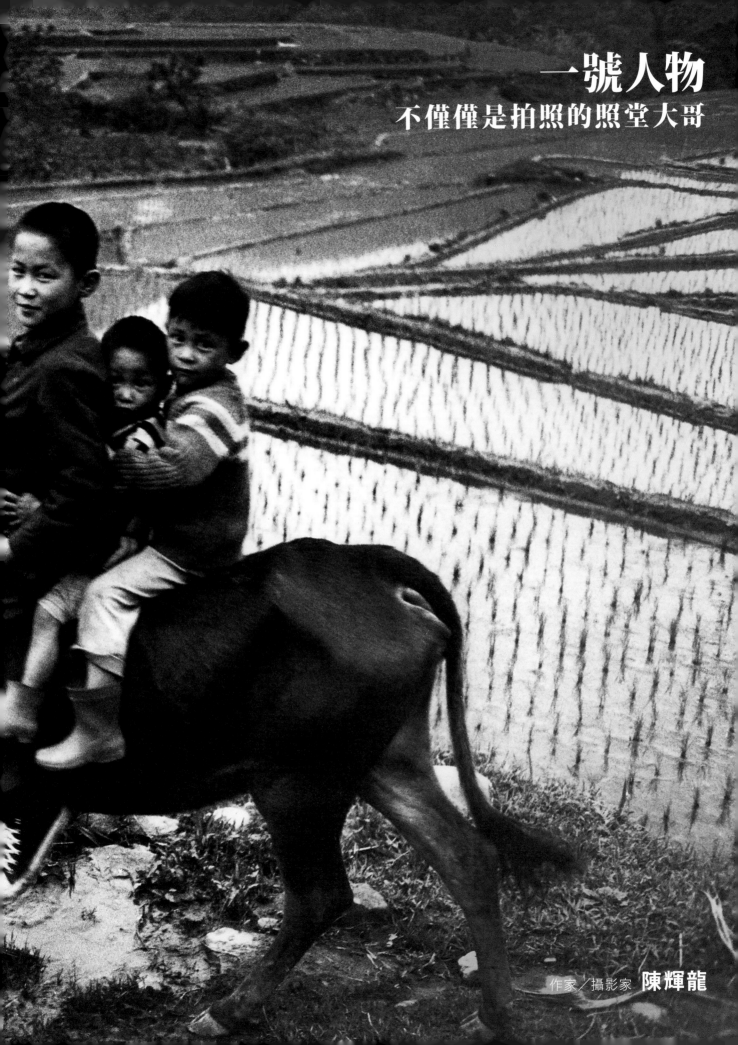

作家／攝影家 **陳輝龍**

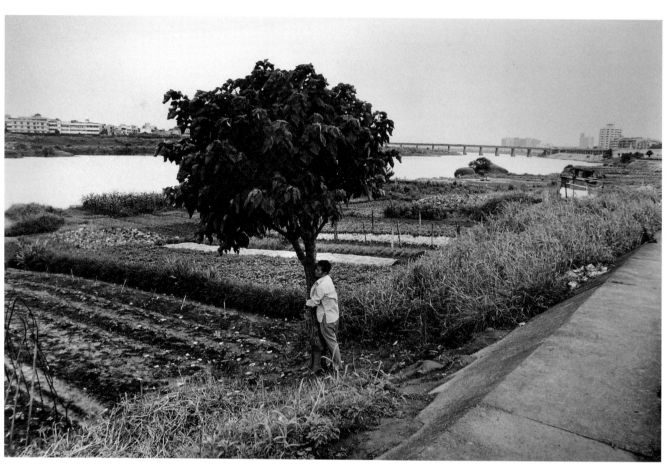

臺北 新店溪畔 1980

大概是我國中剛畢業的時候，在二手書店買到一本叫《生活筆記》的手帳記事本。

1978年《生活筆記》是本混雜了黑白照片＋虛無短句的21×15cm的馬年小本子。（我記得很清楚，因為，當時把這本子放在包包裡，日以繼夜翻看紀錄到幾乎都能背出每頁圖片的程度。）

於是，我知道了這個叫張照堂的主編。

然後，我被一張三個小男孩騎在牛背上，背景是水田的桃園復興鄉拍到的畫面，緊緊的吸引到有點不能自己。下面配得一段激動的旅愁文字：「有些景象是一縱即逝的。就像你坐在車上，望著窗外移動的風景，無意中看到一幅畫面，卻無法下車。在往後的日子中，你極力去回憶那一瞥的印象，卻顯得模糊而遙遠。

那三個坐在牛身上的小孩，他們的臉和你一瞥之過後就永遠告退了，唯一的方法是從奔馳中的窗子跳出去，留住那個畫面，再搭下一班車子。」

青少年的我，對於可以這樣確切的形容「旅愁」。簡直無言以對的默默拍手叫好。

沒多久，服兵役前的自己莫名的跑到首都臺北著名的《漢聲雜誌》當工讀生。某天，在老闆的桌上，看到一張方型黑白，沒頭的裸男背部橫陳在新竹五指山水之間。

我一直拿著那照片在手上端詳著，總覺得那不是很確定的朦朧背部，疑似隨時會顫動起來之類的，正當愣在那不可思議的想像幽浮的剎那……。

老闆不知何時已飄到身邊，冷不防的站在一旁，說：「那是1962年的我，你還沒出生吧？」他還補充說明是高中同學張照堂拍的。

在海邊無聊至極的當著巡防部隊充員兵的自己，時間變的突然暴增，除了看海，也看了很多書，文字的，圖像的。張照堂在藝術家雜誌的黑白照片連載這段時間變成每月一次的視覺維

他命的補充。我記得一篇叫《失意者》裡面的一張讓自己百感交集的寬鏡畫面——河堤旁的雜菜埔上有棵樹，一個可能有點哀傷的男子抱著樹幹。

（不知道為什麼？覺得男子有驚天動地卻又無法發出哭號的悲慟。或許是我的誤會，但，多年後重看，還是這樣以為。）

好，果然，前面講的幾張貌似不關痛癢的瑣事，真的對自己發生了改變。

我退伍了，回到社會的第一份工作，竟然就是攝影記者。（不得不說，是這個張照堂先生的陷害吧？）

我和我的攝影哥們，不約而同的把這一號人物，認為是我們的大哥。（最要好的有兩個，一位叫洪裕正，當時跟我同居，已離開地球。另一位叫葉清芳，當時住離我不遠處，也離開地球。）

當時，工作的地點離照堂大哥住處很近。經常去他家聽音樂。（呵~不是看照片。）

有天，他放了一段影片，素人畫家洪通。

（配樂是我念書時，我組的BAND常唱的Leonard Cohen的《電線桿上的鳥兒／Bird on the Wire》，沒一句旁白。看完影片的瞬間，覺得這位大哥真不只是一般的「決定性的瞬間」攝影者而已，還有許多和自己同感一靈的交會所在。）

時間像新電子媒材一樣的用秒速奔飛。

新世紀降臨了。

「靜照」變成我專業小說工作之餘的小小樂趣。

上個夏天的時候，照堂大哥到魔都上海演講，抽出時間看看我這個他所謂「愜意生活」的小弟，空檔時，他偷拍了我的發福特寫，前段時間尷尬的刊在文學刊物上時，其實，我是頗為得意的。

一直有位大哥，一直是一號人物。

1980

生活筆記

生活筆記 1980

歲月
找尋

攝影家 劉振祥

生活筆記

張照堂

1978

陳達 生日 1905
Charles Chaplin b. 1889
Henry Mancini b. 1924

二月廿八 星期六

Lindsay Anderson b. 1923

廿九 星期日

Andre Bazin b. 1918

三月初一 星期一

初二 星期二

玄壽明 三日節
Joan Miro b. 1893
Harold Lloyd b. 1893

初三 星期三

Anthony Quinn b. 1916

初四 星期四

Charlie Mingus b. 1922
Jack Nicholson b. 1937
Glen Campbell b. 1938

初五 星期五

四月
16
17
18
19
20
21
22

生活筆記 1977

　二十世紀八〇年代的臺灣攝影內容多半還是充滿著畫意的風光寫真，直到看見藝術雜誌張照堂老師所撰寫的攝影專欄，才開始有了寫實攝影的輪廓，也漸漸瞭解到生活中的現實是可以很哲學、也可以詩意，原來無聊苦悶也可以化成行動。

　而攝影者可用影像呈現出虛無、叛逆、生死、也可以呈現出美麗快樂或感動。

　彼時，剛離開學校的我對攝影開始產生興趣，到處找尋可以更深入攝影的蛛絲馬跡，我在舊書攤找到兩本張照堂老師主編的《生活筆記》，內頁是採年曆的編輯，並配上大量的黑白照片，照片圖說只標上時間地點跟攝影者。但在照片旁邊都有一段很無厘頭的文字或很有哲理的句子。

　這兩本生活筆記就成為我每日必讀的攝影聖經，有時還把自己拍的照片夾在書裡翻閱，假裝我的照片本來就印在上面。

　原本就很有味道攝影作品配上抽象的文字，提供了更大的想像空間，如書裡提到「一邊走一邊迷失，一邊找到」，「生活比攝影重要，行動比沈思可貴」。年少時看著張照堂老師的影像與文字，也邊拍邊找邊學習。畢竟人生際遇都不同，從迷失中回魂，從沉思後行動，從歲月足跡中找尋，要找到什麼是何等困難。

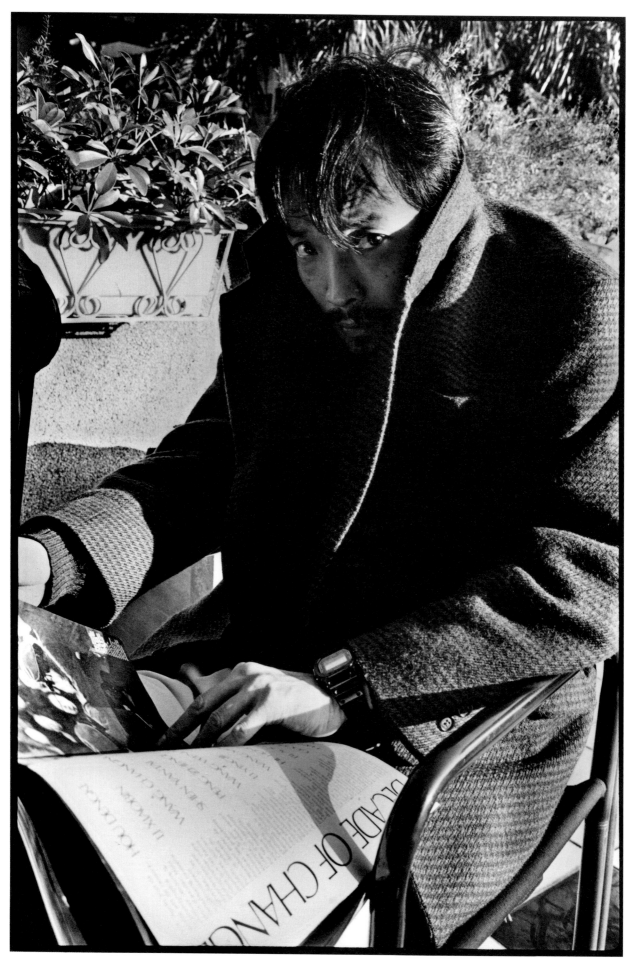

高重黎 臺北 1996

張張照片
堂堂皇皇
的綺麗男
：張照堂

藝術家 **高重黎**

高重黎　臺北 杭州南路　2012

不特別拍照的我是在1980年代初於《藝術家》月刊知道他的並立即感受他的影響力。不久便厚著臉皮想找到他，於是經中華電信發的電話號碼簿裏有許多個同名同姓者一一打電話過濾，「請問這是攝影家張照堂府上嗎？」終於「是的，他是我爸爸，請問有什麼事？」（應該是讀小學下午才在家的世倫接通電話的吧）。素昧平生，他卻熱忱的回應我不自量力的邀請，來到我家看我的影像「大作」（多媒材的緣故），並同意以短文一篇在我首次個展小冊子中「幫腔、助勢」並指正。

之後自然也就與大師嫂、世和與世倫熟了起來，有一陣子常到他家打擾，或話家常，抽他的雪茄，放我的8mm短片，聽他的收藏音樂及翻閱國外的攝影書等。記得一次大師嫂提起自己像是男生宿舍舍監的心情時，生動的說著她先買了上百雙的男襪，再一次就洗一鍋臭襪子的高效能配套來處理家務瑣事，或不期然與他們全家在餐廳遇到時，大師嫂會關照我多點一些好吃的，同時幫我結帳最後還有打包回家……，總之實在太親切，不見外就像住在同一巷弄的厝邊，很自然或是有緣吧。

有一年，我去紐約出差，在將行李放妥後就一個人進MOMA了，這時因才下飛機憋著一肚子屎，有個屁想必很不得了，於是失控氣爆而出，心想「也罷，臭死你們這些美帝的子民不必償命」，說時那快迎面而來的東方臉孔（竟然是張照堂！）我一面低下身，深呼吸要把那些滯留不散的臭氣吸盡，同時順勢迎向前去和他親切的打招呼，大師就像嚮導一般我去逛街上的二手器材店、吃飯並與他的妹妹見上一面。

我特別喜歡蹓到大師，每次他都會以相機把我打成蜂窩，然後洗成照片送給我，更珍貴的是照片後總有他的墨寶，例如「狼人在紐約地鐵」，借用大師的話「多年前的行旅印象畢竟有點淡忘了，奇怪的是這些影像雖然距離已遠了，文字卻仍貼近……」。

在此我想指出這裡有拍照的張照堂，有寫〈非影像筆記〉的張照堂，編輯攝影書的張照堂，組織攝影專題連載的張照堂，在大學授課的張照堂，拍短片的、擔任電影長片攝影師的張照堂，作為電視、電影紀錄片企劃、編輯、導演、攝影的張照堂……然而這些都是如冰山一角，一如有待去發現新大陸般的張照堂。試想如果臺灣攝影界沒有張照堂，那麼臺灣攝影界的現況將是何等無趣、醜陋、墮落、自私啊。

這次展覽在九月，那麼就在中秋節前後囉！？在此再引他的絕活──札記一段，應景之外與大家分享：「中秋節夜晚，街上人來人往的每個人臉上都長了六個眼睛，兩個看月亮，兩個看行人，剩下兩個已經睡著了。」（1975/9/12）

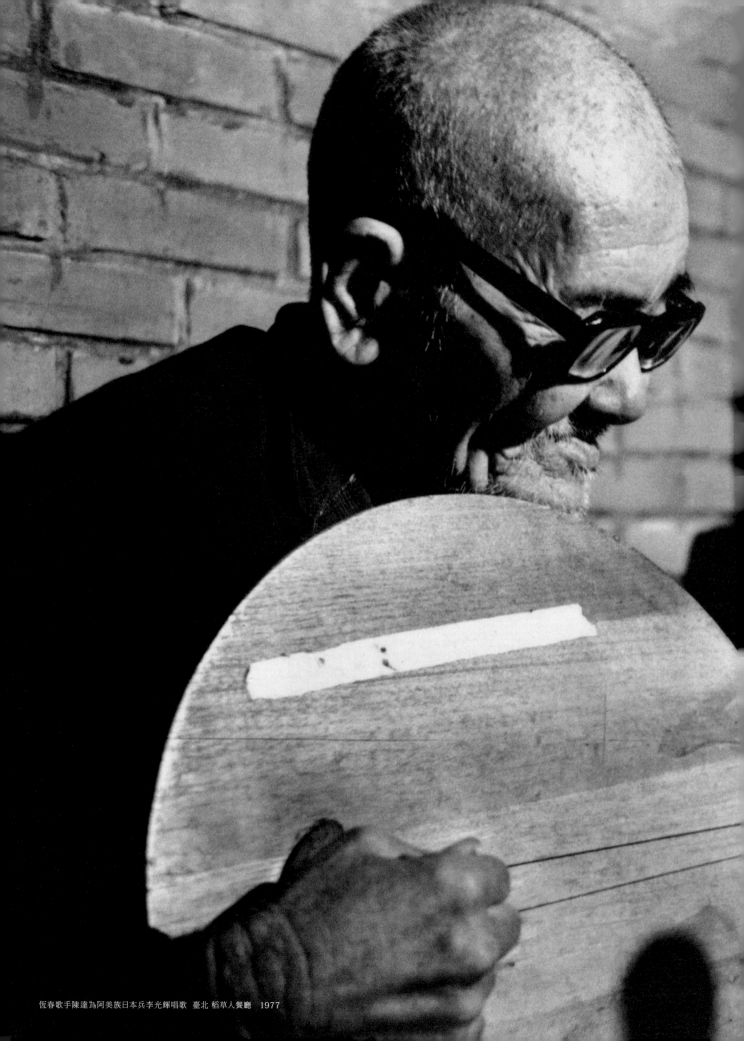

恆春歌手陳達為阿美族日本兵李光輝唱歌　臺北 稻草人餐廳　1977

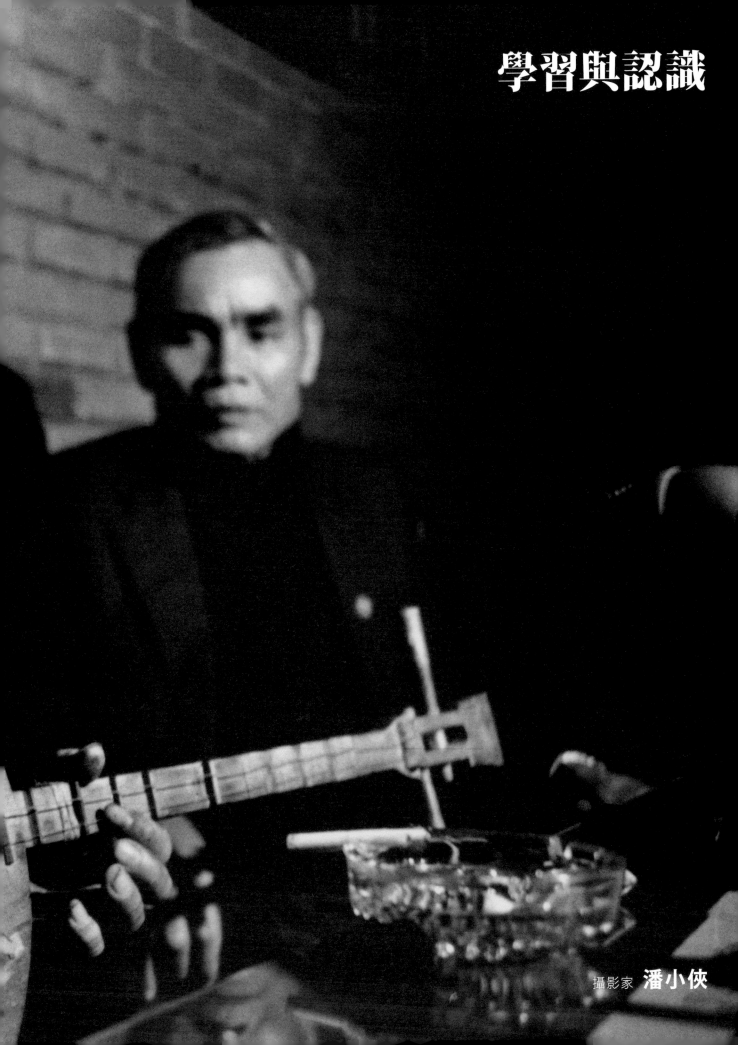

學習與認識

攝影家 潘小俠

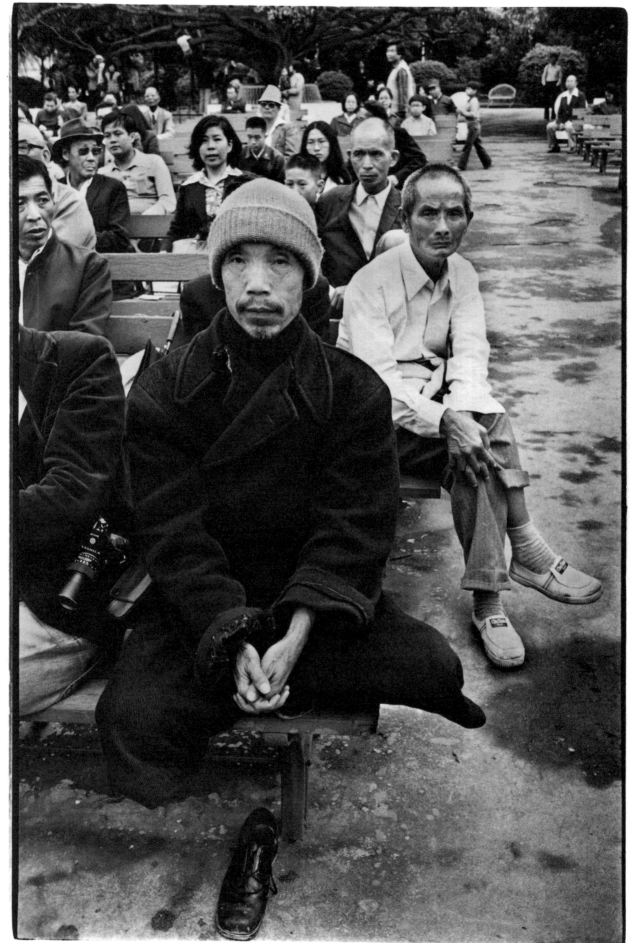

周夢蝶 臺北 新公園 1976

看見與認識張照堂在1984年任《淡水最後列車》電影攝影，而我擔任電影的劇照攝影。1986年我進入自立晚報《臺北人》月刊攝影組，因報社關係常邀稿張照堂作品，那些年常常與他一起喝咖啡、聊天，請教有關影像的創作與觀點，他告訴我們多拍、靠近點，才能創作個人影像企圖性。

　　2005年我出版《蘭嶼記事：潘小俠影像（1980-2005）》，他在序說：在臺灣攝影圈，小俠好像一條Arayo（鬼刀頭），夾雜於邊緣與險惡的環境中橫衝直撞，又悠然自在酩醉中仍持有一股力道與靈光。

　　在1970、80年代，他凝視窮詩人周夢蝶生活影像、貧民謠歌手陳達的流浪者影像，紀錄那大時代困苦的影像故事。

　　張照堂對我來說，永遠是影像的老師。

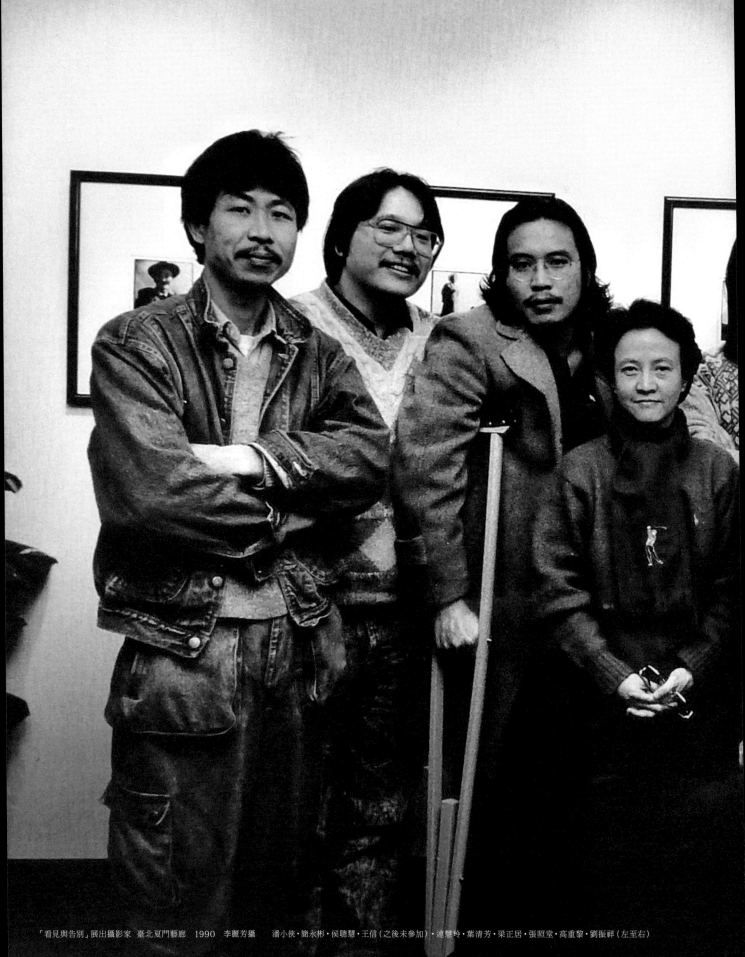

「看見與告別」展出攝影家　臺北夏門藝廊　1990　李麗芳攝　　潘小俠・簡永彬・侯聰慧・王信（之後未參加）、連慧玲・葉清芳・梁正居・張照堂・高重黎・劉振祥（左至右）

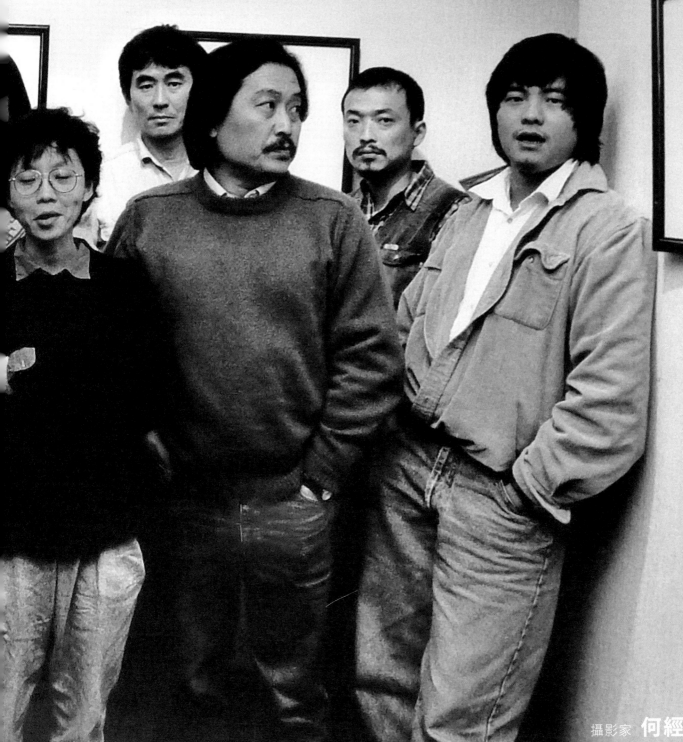

他的肩膀

攝影家 何經泰

《影像的追尋：臺灣攝影家寫實風貌》 1988

牛頓曾說：「如果說我看得比別人更遠，那是因為我站在巨人的肩膀上。」，這句話可說表達了張照堂老師對於我的意義。

我大學時因爬山喜歡上攝影，當時是七○年代初，資訊非常不發達，我們迷迷糊糊跟隨最流行的沙龍攝影，參加相關攝影比賽。有次，我無意間看到張老師的《生活筆記》，深受震撼，其中的人文素養點醒我，原來攝影還有不同的路。接下來我斷斷續續模仿張老師許多年，但怎麼樣都無法超越張老師所達到的層次。

當時我還不認識張老師，但他的照片一直在我腦海中迴盪，大學畢業後我進入職場，在《時報週刊》認識了像葉清芳、高重黎、潘小俠、劉振祥這些攝影同好，他們一起討論張老師的作品，讓我對他有了更多的了解。

那時我們這些年少輕狂、又因戒嚴時代苦悶不堪的年輕人，經常聚會，把酒談攝影、談人生，陸續在很多聚會都碰到張老師本人，張老師來了之後，多半安靜的坐著聽，不會高談闊論，一邊抽著菸，偶爾給一些鼓勵的話。讓我印象深刻的是，有次我出差到日本拍了一些照片回來，很興奮的跟大家分享，張老師也看了，他說：「拍的不錯。」，這句話讓我高興了好幾天。

我們一批中生代的攝影多多少少都受到張老師的影響，我的攝影歷練甚至可說是「看著張老師的照片長大的」，例如張老師所寫的《影像的追尋：臺灣攝影家寫實風貌》一書，收錄了鄧南光、張才、鄭桑溪等數十多位臺灣早期攝影家的作品並加以解讀，這些都打開我們的眼界，看到更多可能性。

張老師雖然沒有直接教過我，幾年來淡如水的交往卻點點滴滴注入我的人生，雖然他話不多，但他的參與、偶爾的建議，給我們很多啟發與支持。他總是騎個摩托車來聚會，不知為什麼，張老師騎著摩托車離去的背影，總是觸發了我的感受，一介大師竟是如此平易近人。

前幾年在一次婚宴上碰到張老師，得知他要去日本辦展覽，我建議張老師辦個幻燈片秀，約了臺灣大約二、三十個中生代攝影一起參加，大家看到張老師在高中時用家裡簡單的相機拍板橋住家附近的照片，已可看到與眾不同的影像呈現。那次聚會後，大家覺得這種型式不錯，接下來每個月固定聚會，彼此分享作品、交流，張老師幾乎每場都參與，靜靜的聽，還是偶爾講鼓勵的話。

人生難料的是，我的太太竟然有機會直接跟著老師學習，她是臺大新聞研究所的學生，張老師開了攝影課，雖然是選修，但以張老師在攝影界的地位，班上同學幾乎全修習了他的課。第一堂課，他帶著一臺FM2相機前來，對著一群來自最優秀大學、而且「敢」修他課的研究所學生，一開始簡單談了一些關於攝影的想法，後來發現學生一臉迷惑，就中斷原來的談話，問說：「你們有多少人沒用過單眼相機拍照。」絕大半的學生都舉起手，張老師這時才摸清學生的底，原來完全是門外漢。

他停了一下，若有所思，然後繼續進行他的課：「這是快門、這是光圈……。」我太太後來跟我說，讓一介大師教光圈和快門，實在感到太對不起他，但張老師開的課，大家就是不想放棄這個機會，老師一身的武功，學生只恨自己程度太差、能學的有限。他上課不談流派、大道理，而是導引學生思考，在關鍵時刻給意見，一如他往常對年輕人的態度。

張老師就是這樣安靜的啟發著年輕人，在臺灣攝影歷史的長河中，處處留下足跡。

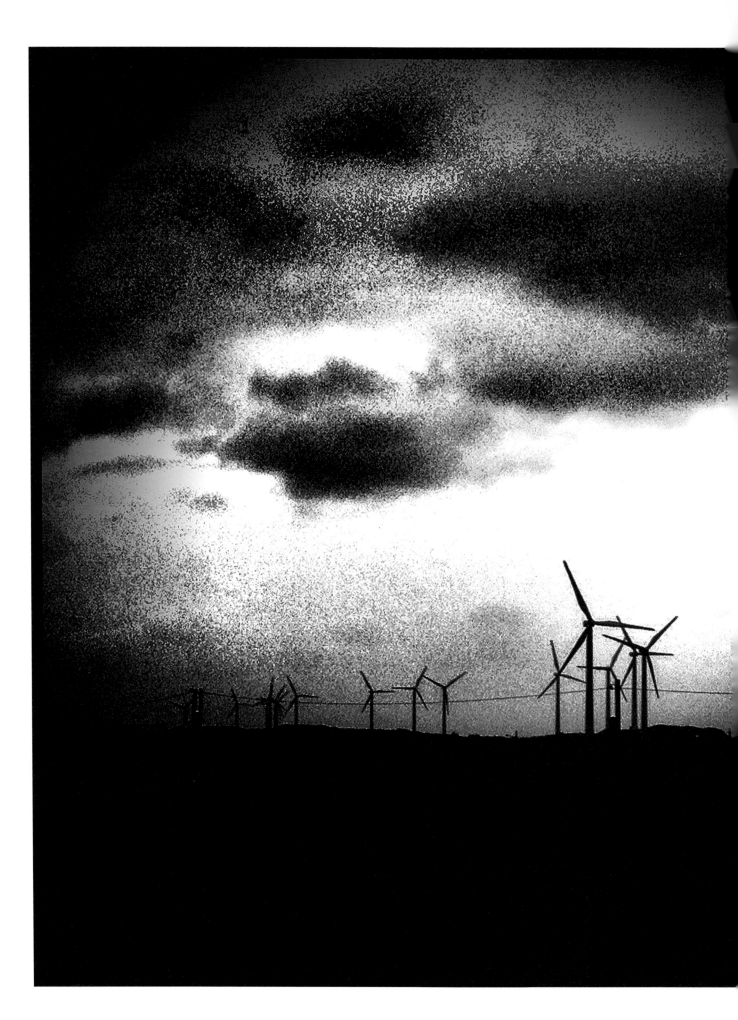

寡言、冷靜、細膩
:張照堂

攝影家 **謝三泰**

「寡言、冷靜、細膩、直覺。」這就是我所認識的張照堂老師！

他曾走過政治禁錮的戒嚴時期，也體驗過本土的鄉土文學論戰，更經歷過臺灣民主社會運動衝撞的時期。

甚至從他一開始對攝影產生興趣，很年輕時即展現出他獨到、冷靜的「攝影眼」。對社會文化的觀察，庶民生活的樸實與勞動階層的肢體展現，這都是張照堂老師早期攝影的主要題材。從那些作品內容不難洞穿，其中有些詳實反映著人與人之間疏離感，有一些現實、荒誕與嘲諷，更有一些宛如戲劇般地實驗性，又具有些批判性的作品，給人一種迷惘、抑鬱的聯想，其實都是在反映那些年代存在的問題與省思。

再來由張照堂老師近期在網路發表一系列《臺灣—核災之後……》的影像，不難理解到他對臺灣這塊土地深厚的情感，也可以從這一系列的照片中，更感受到他對環境保護的強烈關懷與省思！

如此有著犀利而強烈的影像風格，融入了文學、劇場、詩性與當下的議題等概念，以很直接的影像表達方式，透過相機快門抒發情緒，又能表達直接的想法，也成就了臺灣攝影的最佳典範。

從張照堂老師的攝影作品中，就可以看得到、嗅得到也讀得到，其影像的厚度，是值得我們用謹慎的態度，慢慢的去觀賞、去品味。就如同張照堂老師說的：「歲月在不經意中度過，我們在不經意中看到的盡是平凡。平凡被紀錄下來，當歲月變遷，它也可能成為不平凡了。」

臺灣—核災之後…… 2012

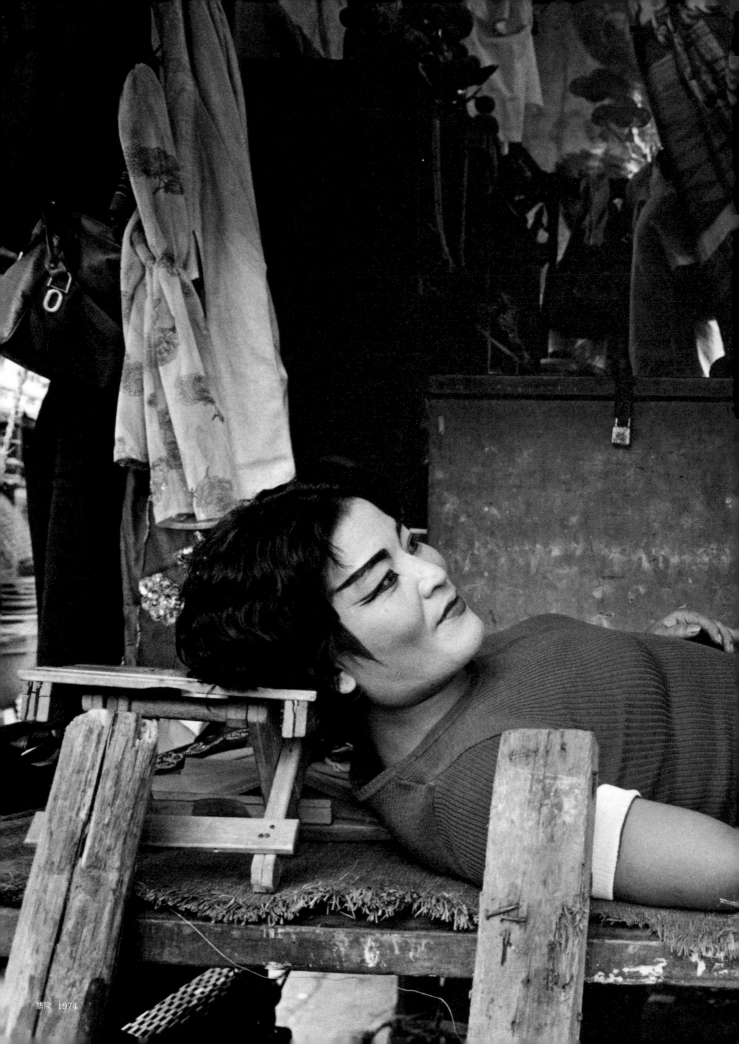

基隆 1974

攝影家 **張詠捷**

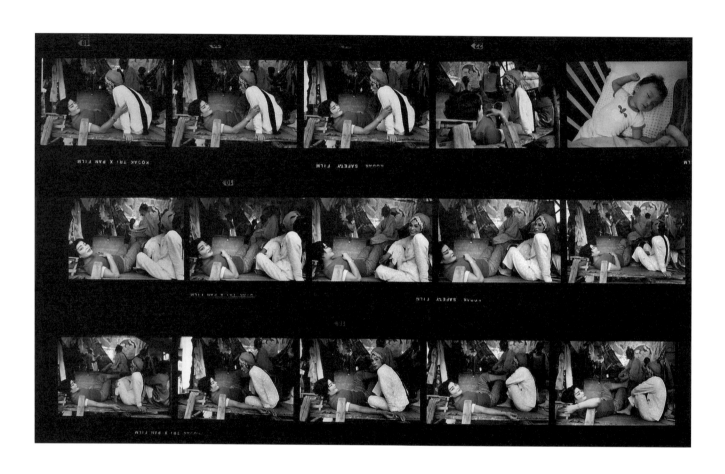

大約在我走上攝影之路，剛開始起步的1985年間，我的朋友從臺北帶回幾張有關澎湖的黑白明信片。那一方小小無彩的澎湖景象，有別於在坊間見慣了的，那些以濃艷眩彩取悅旅人遊客的觀光風景。在黑白天海之間，有絲絲寂寞荒涼熱風吹拂其間，讓我感覺島嶼無盡酷熱，與難忍的燥烈乾渴。

朋友問我「知不知道張照堂？臺灣著名的攝影家。」沒想到多年後，竟能與曾經照見過澎湖夏日的清朗之眼，因緣相遇。

張老師的眼眸炯亮有神，犀利中映溢著慈悲與關愛。在攝影路上的他一路勇往前行，在繁忙工作中，不斷地為前輩攝影家採編攝影作品、撰述生命史，卻又頻頻回顧，伸出溫厚無私的雙手，孜孜拉拔提攜新新後進。

在閒暇海島時光，在求知若渴的1985年，我經常來回翻讀老師為張才、鄧南光等多位前輩影家編述珍貴的常民生活黑白影像。那些影像各自彰顯臺灣重要攝影家探看世界的獨特觀感與氣質。在圖文交融的版面篇章中，隱約讀得出張老師細膩如織的執著與勇氣。

1989年，隨著工作必要，我大步跨出島嶼，去到臺北都會工作。六年後，又隨著參與臺灣攝影家聯展機緣，跨出臺灣飛往美國。

1996年冬日，在紐約的悠閒傍晚，伴隨臺灣攝影家受邀至旅美朋友家中做客。在簡約的中式廳堂裡，只見灰冷白壁間，懸掛了一幅黑白照片。照片裡的兩人似愛似怨，似瞋似憐的眼神正溫柔交會著，那一幕儷動人心的野臺戲子真實人生，讓客廳所有擺設都失去形色。

在那溫存柔軟眼神中，有股暖流從戲子掌心輕撫中慢慢升起，化成一道幕簾，將兩人世界之外的五彩繽紛，將嘈嘈竊竊的閒雜話語，將鏗鏘隆咚的鑼鼓絲弦，以及從簾縫妝箱透探而來的詭譎眼神，全都隔絕。

那一夜，在紐約華人清堂壁間的那幅黑白照片，讓我震懾不已。相框之下，暗色木桌上，擺置著一個樸色陶罐，罐子裡藏隱的，是藝術家的愛妻……在四個月前離世的最後餘燼……。

冬夜，從高樓緩緩降下，隨著聳立天際樓層旋起的冷冽風中，走入燈光絢燦、呢喃多彩的世界之都，帶著一種全然靜默，難以言喻的寂寥心情，遠眺海市蜃樓般的紐約黑夜……

1974年，張照堂於基隆野臺戲腳下攝見的兩人世界，從遙冷的紐約之夜映入了我的心，一直到現在，還是那麼柔暖清晰。1974年的夏天，我十一歲，在澎湖豬母落水村，正追逐一波波泛起又退去的浪沫，在沙灘上盡情奔跑著。

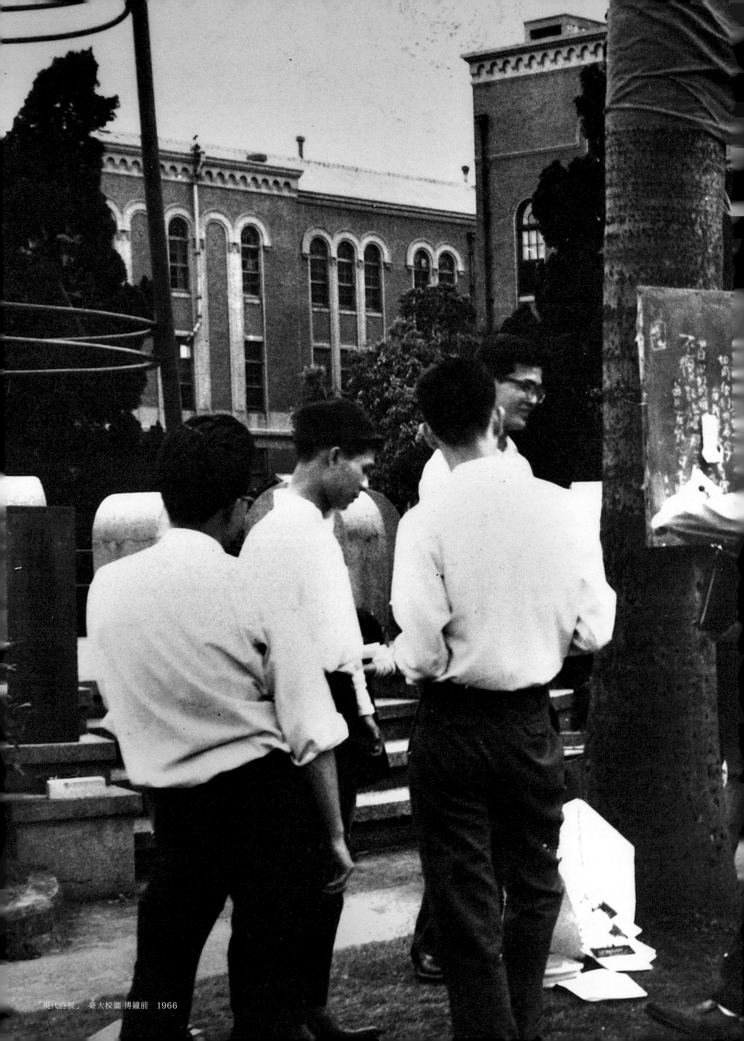

「現代詩展」 臺大校園 傅鐘前 1966

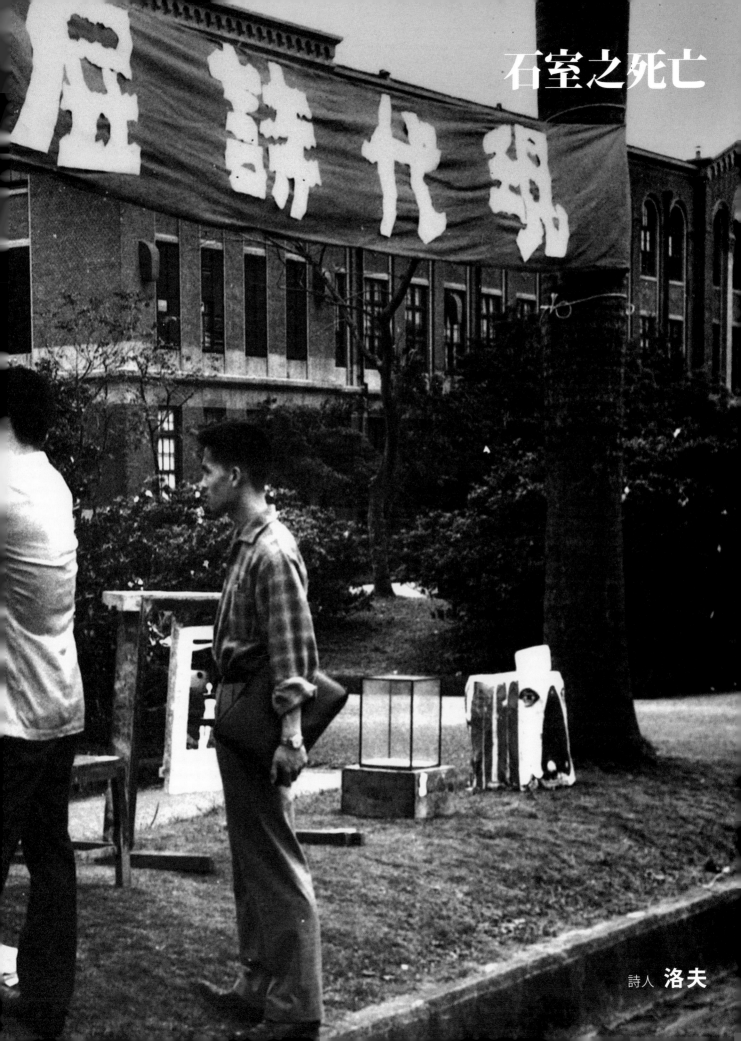

石室之死亡

詩人 **洛夫**

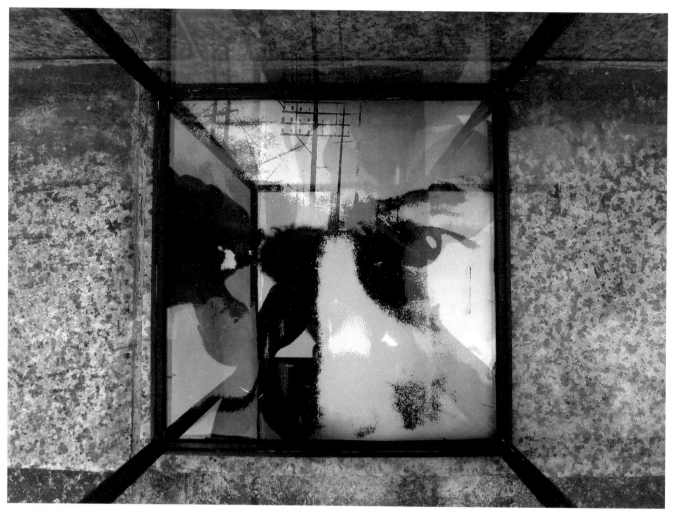

〈石室之死亡〉——「現代詩展」　1966

1966年第一屆「現代詩展」，主辦單位幼獅文藝邀請了藝術家、設計家、詩人等十多人，作品由每位藝術家挑選自己喜愛的詩作，再創作一件與詩作精神相呼應的作品。

祇偶然昂首向鄰居的甬道，我便怔住
在清晨，那人以裸體去背叛死
任一條黑色支流咆哮橫過他的脈管
我便怔住，我以目光掃過那座石壁
上面即鑿成兩道血槽

我的面容展開如一株樹，樹在火中成長
一切靜止，唯眸子在眼瞼後面移動
移向許多人都怕談及的方向
而我的確是那株被鋸斷的苦梨
在年輪上，你仍可聽楚風聲，蟬聲

── 洛夫〈石室之死亡〉 第一節，1959年

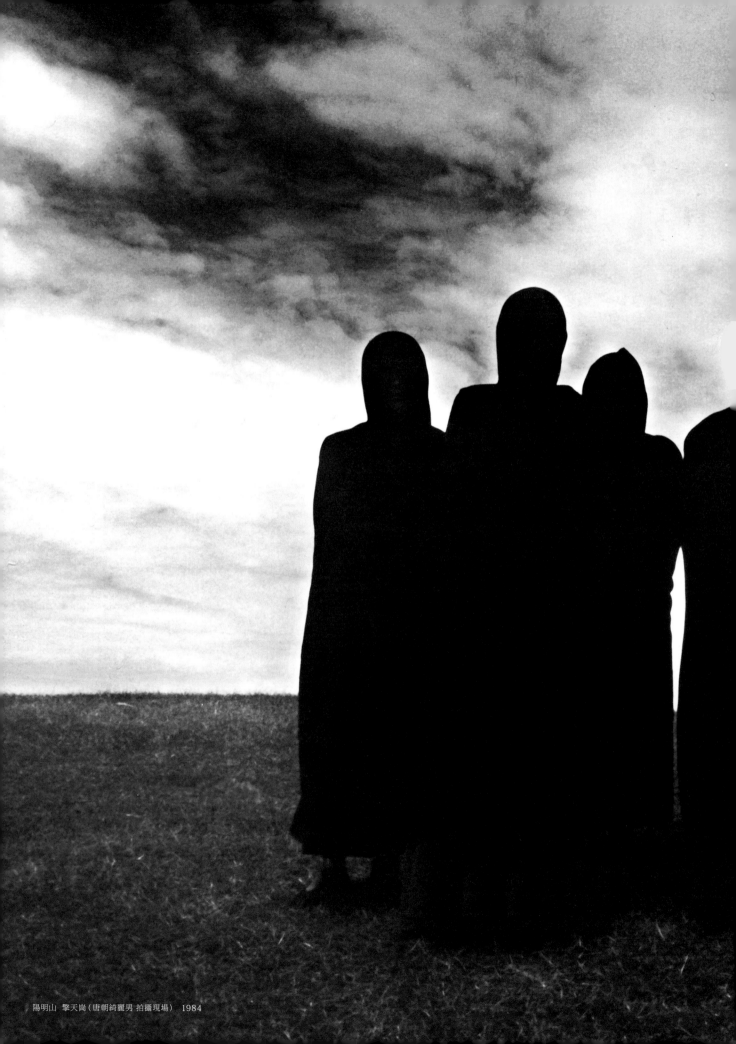

陽明山 擎天崗（唐朝綺麗男 拍攝現場） 1984

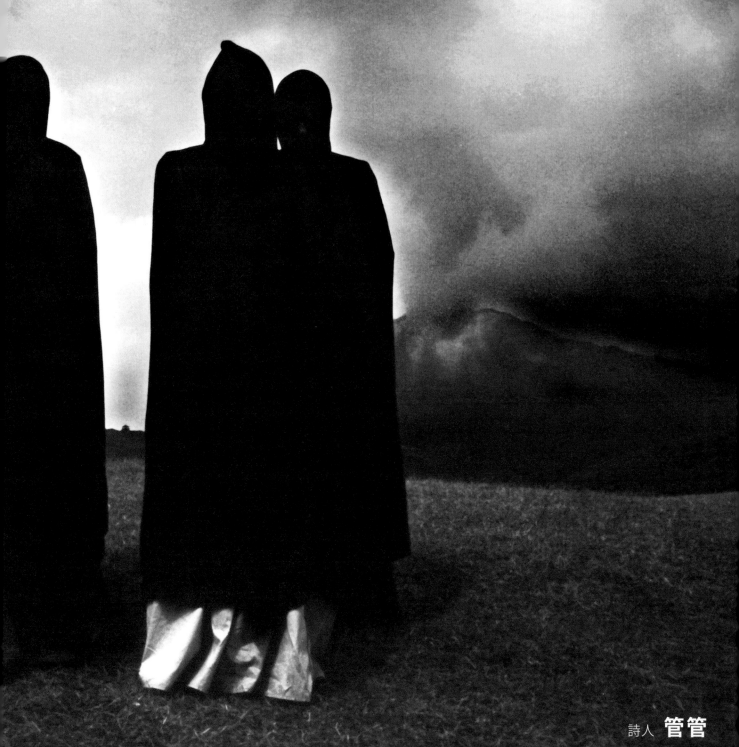

詩人 **管管**

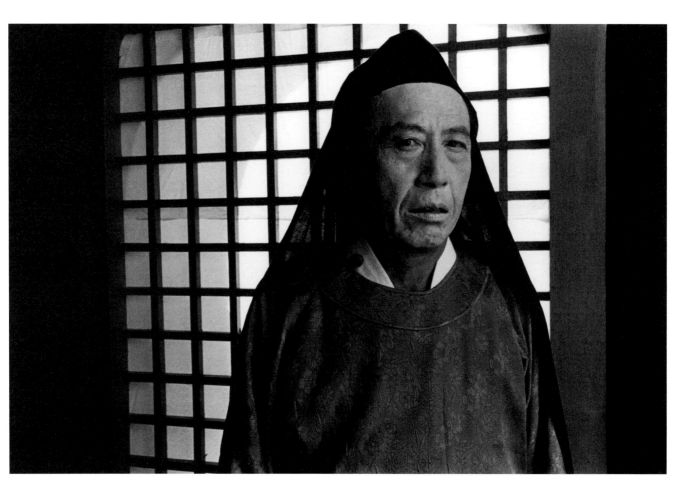

管管　臺北　1984

別人是被照相機「玩」
照堂是「玩」照相機
照堂「敢」拍出別人不敢拍的
照堂「能」拍出別人不能拍的
照堂「會」拍出人不會拍的
照堂「愛」拍出人不愛拍的
照堂的相機是寫詩的筆
有「詩心」「詩眼」才能拍出
別有詩意感人肺腑之
詩
之愛
之悲天憫人

阿堂的影像是卓別林
的電影，是魯迅老舍的小說
照堂的作品有「超現實主義」
「達達主義」及「現代後現代主義」
「新寫實主義」和可貴的「童心主義」
他用相機「打抱不平」
關心人間
忘了自己
他是左派
但不姓「馬」

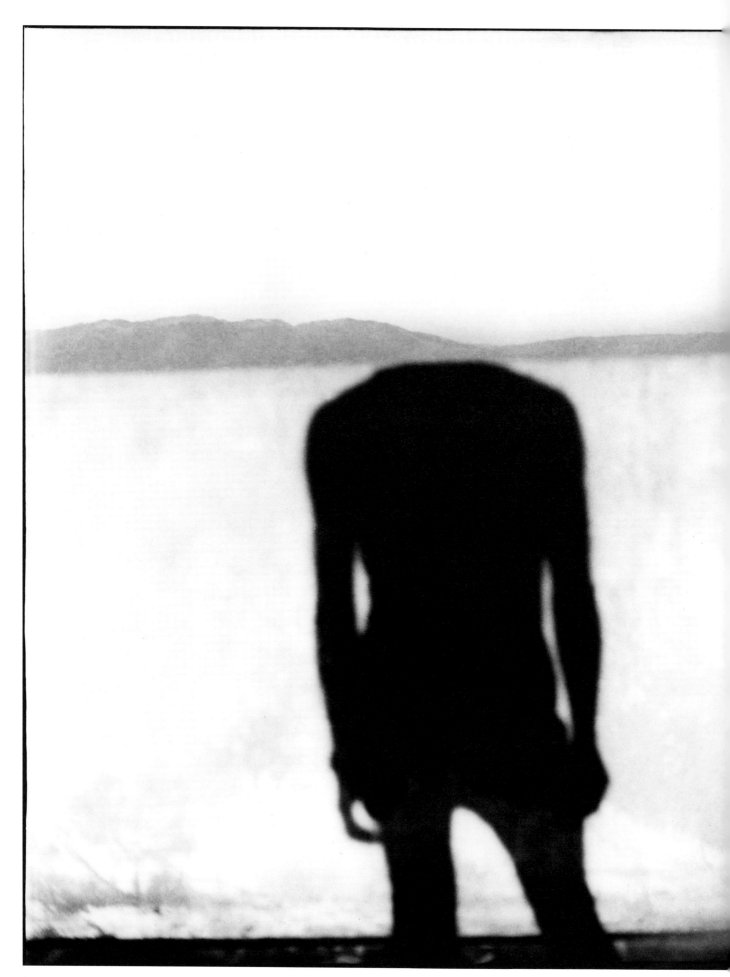

板橋　1962

記憶與忘記
張照堂的三張照片

詩人／劇作家 **邱剛健**

你在空氣中站了太久。
你再站五十年，連你傲慢的身體都會被空氣吃光。

<div align="right">（2013.4.14）</div>

既然沒有頭，那我們談你的身體。
你的身體的黑暗。

<div align="right">（2013.4.19）</div>

我想看那女人的臉。
那蠍子，那Medusa，那外星人，那佛的臉。
在沒有的頭上。

<div align="right">（2013.4.22）</div>

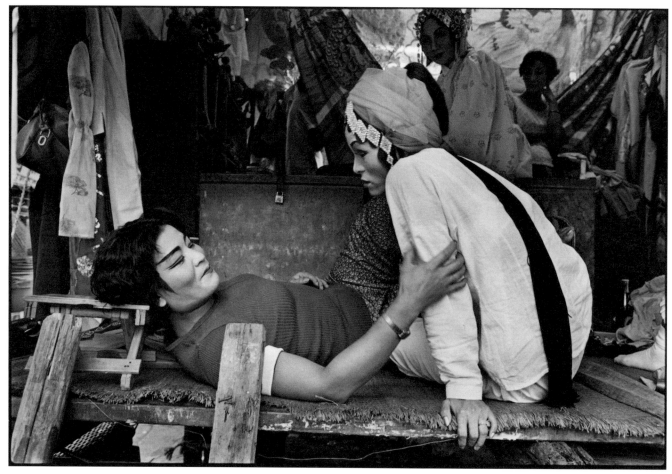

基隆 1974

我常常想錯。或者記錯。

你把你在七〇年代，在臺灣北部或中南部小鎮拍的那張歌仔戲
後臺的照片發給我，提醒我

我記錯了，在我寫的詩裏面，在幽壙的帷影重重的戲臺後面，青
衣並不是站在花旦的身邊暗自忖量，

　　「我要用男身
　　　或用女身
　　　來用你呢？」

她坐在那個不男不女，狹斜在木板床上的人身邊，聳起被他抓
住手臂的左邊肩膀，吊高單眼皮聽他想對她說的他在照片上說
不出來的話。

　　「夫人，牧羊人已經帶著歌聲和羊群到Extremadura去了。
　　　等我們唱完這一齣野臺戲，
　　　我也要帶你過去。」
　　「你在說什麼話呀？你要帶我去哪裡呀？」
　　「在亞馬遜河。」

（2012.7.1）

96

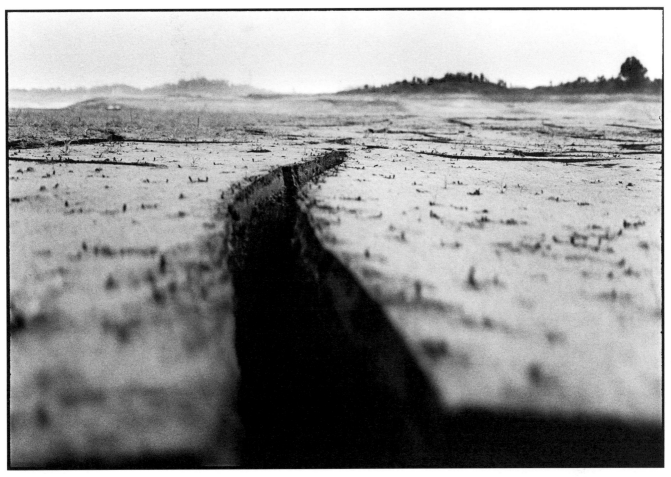

臺南 烏山頭 2002

女之空喊
像女之陰戶
套住整座山
你的父親站在山頂
啊！ 你坐下來了！ 你坐下來了！ 啊！ 歡逸的穹蒼！
　　　山腳下，
　　　臺灣的一個攝影家拍下地劫的一條裂紋。
　　　你嘶叫，
　　　和穴居的暗色的男人。

（2013.2.25）

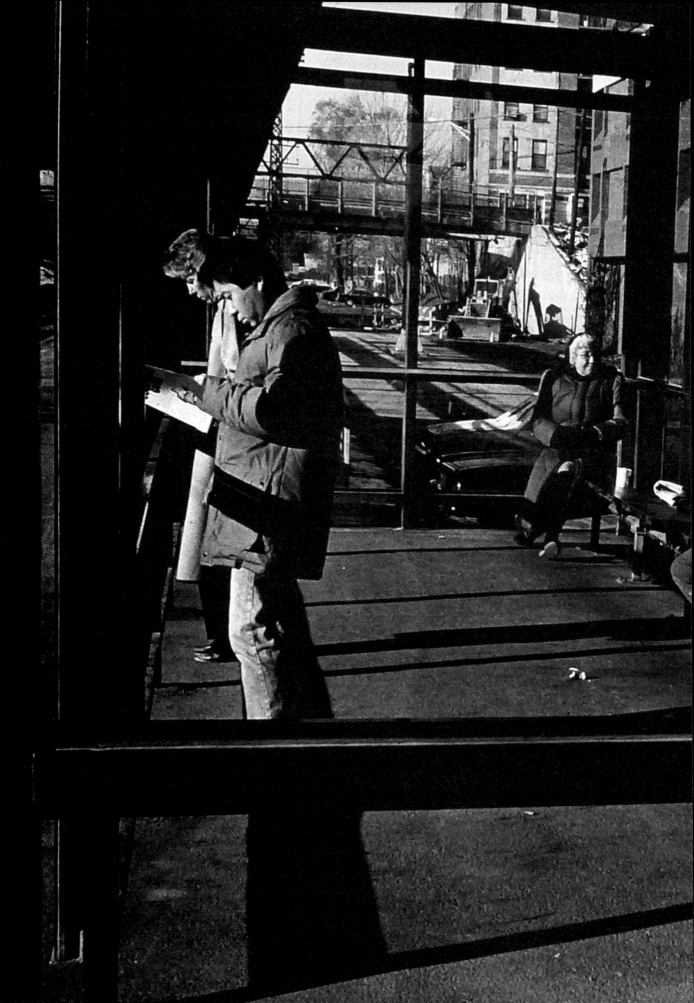

紐約 布魯克林 1988

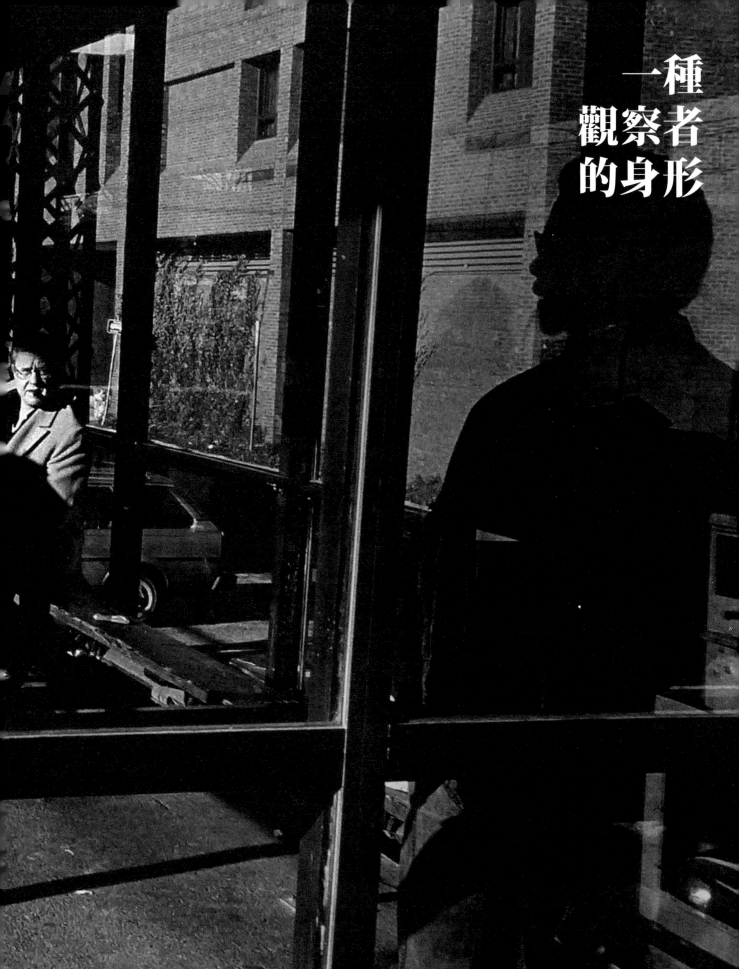

一種
觀察者
的身形

攝影文化工作者 **王雅倫**

萬華 三號水門公園 1986

攝影家的眼睛，永遠都在評估眼前事務。每張照片都對我們約定俗成的觀看習慣構成了強烈的衝擊，攝影因而變成藝術是因為他開發了某種影像的雙重詩性。他沒有使身體印記對立於其拷貝的部署。卻以一種觀察者的身形將影像凝結幻化成為一種等待的姿勢，將時空視為感性作用的先驗形式。

張照堂創作路徑上的多次轉向。在寫實攝影的途徑中超越了傳統的取鏡和視點。作品從現實中尋找非現實的風景，透過鏡頭的轉換及畫面的裁切，一種有機的或無機的身體樣貌，最終呈現了寫實與現代的深層辯證。

鏡頭很多是朝向室外的，近景反而呈現超現實感。張照堂對現實的超越並非透過題材的更換，重複地從高處往遠方拍，海與大地、城市空間，一則則有關人和環境、地景和內在深處的故事；但在其影像中，現實卻又是脆弱的，甚至是一種對現實的失落乃至於無以名狀。一個人或者很多人是一樣的，凝視並且認真看待個別影像，時間的本質乃是人之意義而非物體之運動；背影，逼視著一種窒息的存在。

從最早期少見溫馨，但成人化兒童畫面中，一張透露超現實意味的編導式擺拍作品，玩具裸身的小男孩吊掛/懸置在單槓上，預告了成年後墜入現代主義的苦澀與荒涼。一張少見近逼框取正面的小女孩，凝視域外且遲疑的臉孔，導引出在畫面之外，屬於觀者的想像空間，可見與不可見。

時間或空間都是一種褶曲。廢墟的現場，人與模具假人沒有差異，分不出彼此。一種困陷在自身歷史後像中的當下知覺的復甦，他以獨特的心靈知覺來認識世界。即使重覆的是記憶，那麼，「記憶，是一種啟蒙、一種再生，它打開的是一個新的空間。」

回顧五十多年的影像，重現張照堂創作路徑上的多次轉向。其對社會關注是去脈絡化還是更長期以來的的關照？他將生命的語言透過自我摺曲建構一塊問題化場域；我看到我在我所不在之處，在一個虛擬開敞於表面之後的非現實空間，我/觀者在那裏，在我不在之處，是一種將我自己的可視性賦予我自身的影子，期使觀者能看到其缺席之處；這種反射鏡式的異托邦，在鏡頭下實在的存在且在我佔有位置上，與觀者之間，有某種折返效果的條件下，呼應著一種烏托邦。

甫獲文化獎，在一場攝影界發起的聚會合照中，張照堂在眾聲喧嘩與吆喝拍照聲中顯的覷睨又安靜。忽聞他擲地有聲的高亢聲：「注意，拍百鶴圖了!」

瞬間，我們都變了，在張照堂的時間與空間中：

陌生與荒繆　是他的熟悉
疏離與過客　是他的親切

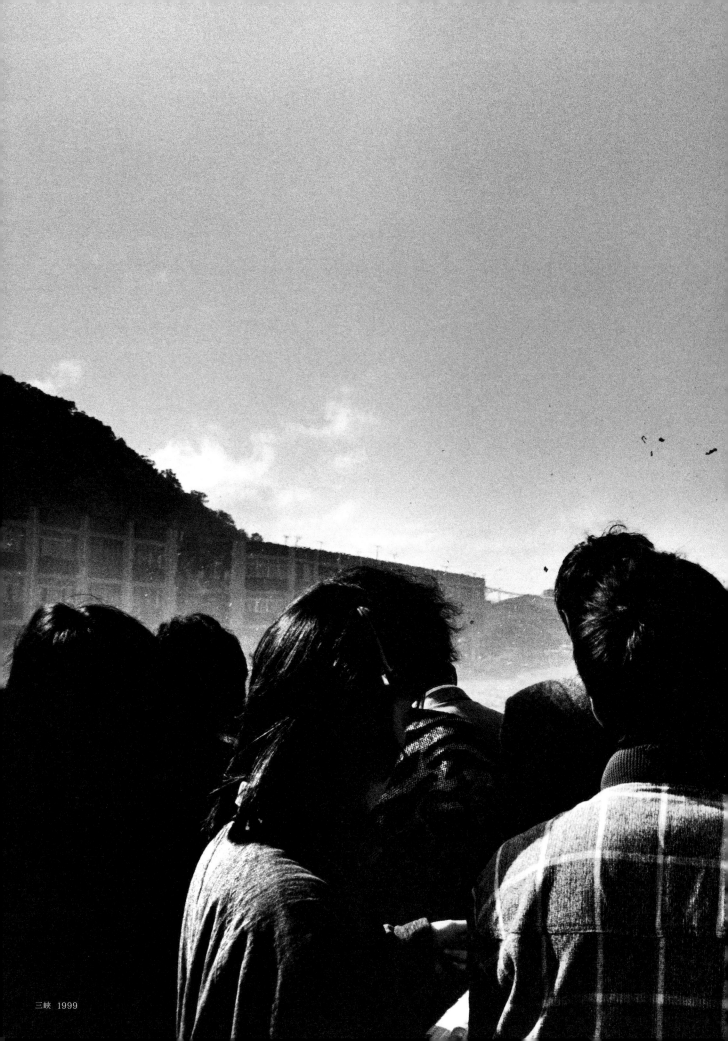

三峽 1999

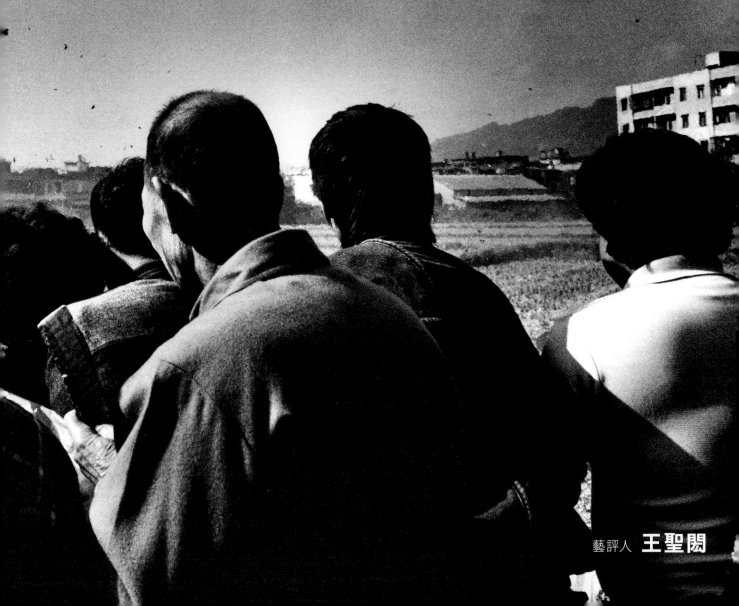

張照堂的
影像詩學與
「找路」美學

藝評人 **王聖閎**

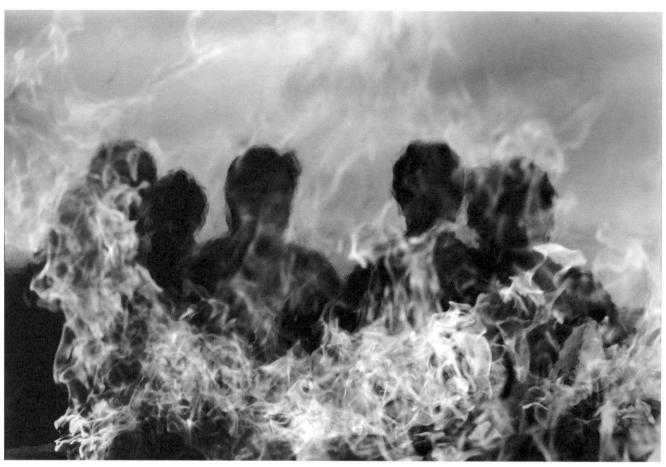

樹林 1987

野火中，黑影搖曳著。人看似在，豈知為鬼？人看似在，實則缺席。

張照堂曾說：「我個人比較喜歡這一類的影像，留白，若即若離，未完成，永遠保持一些謎趣與想像。這樣的照片或許具有某種文學式的思考空間，耐得住多讀幾回，不會一次就看厭。」[1] 換言之，即使是一張靜照，攝影家總要為其打開既曖昧又豐富的意義層次。影像看似來自現實，卻又疏離於現實之外，被轉化成一幅幅詭譎、荒蕪、抑鬱的惡夢場景，彷彿被扯進一個介於真實與幻夢之間，既非生亦非死的混沌交界（limbo）一般。此種令敘事成「謎」的趣味裡，潛伏著張照堂的影像詩學。

但張照堂作品裡所蘊含的現代性，並不僅止於影像上似人又似鬼的非人化流變（或者更常被人們提及的，1962年那張著名的「無頭刑天」意象所象徵的一整代人的集體徬徨、虛無、窒悶及失語），而是即便面臨現實中的種種困窘與頓挫，攝影家從不刻意掩飾其茫然或找不著出口；他寧可偏行繞道，順性而為地注目歧途上的風景，也不願其影像思維被化約成某個宏大縝密並嚴格執行的死板計畫。

他有句話說的動人：「生活中的人在找路，影像中的人在找路，札記中的人在找路。大家都在找路。一邊走一邊迷失，一邊找到。」[2] 這是他自Max Ernst的一句話轉寫而來。若仔細推敲，其創作行跡中的這種「找路」美學，不正是臺灣自身現代性經驗的一種寫照？儘管殘酷，但往往就是在放棄追逐作為典範經驗的「他方」，並且正視自身的曲折與顛頓時，文化主體的面貌才會真正顯露；也唯有承認自身的種種徒勞、滑脫、躊躇與徘徊，創作才會真正探觸到自己的文化底蘊。張照堂總是不吝於給予觀者這種坦率的凝視：既懇切地望向現實，也不斷地逼視自己。這種直剖自我本性的影像力度，或許正是其攝影靜照最具魅力，同時也最為可貴的地方之一。

[1] 〈冷凝的觀伺身影──張照堂訪談錄〉，《歲月‧風景：張照堂攝影展》（中壢：國立中央大學，2010），頁118
[2] 張照堂，〈非影像筆記〉，《臺灣攝影家群像：張照堂》。臺北：躍升文化，1989

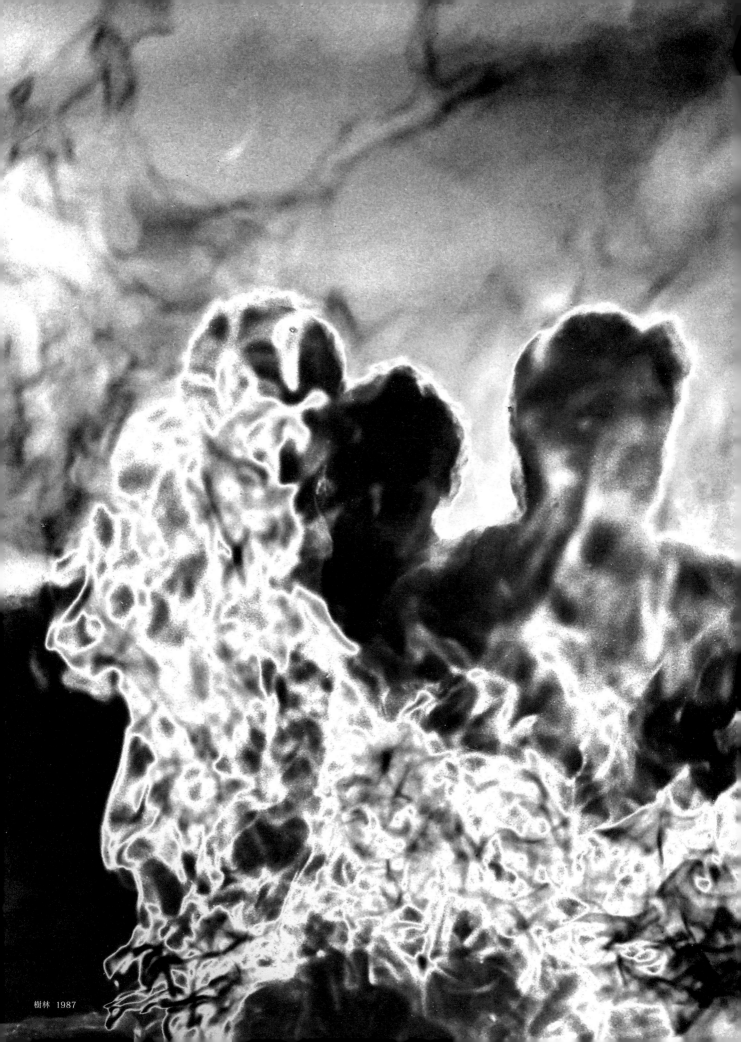

樹林　1987

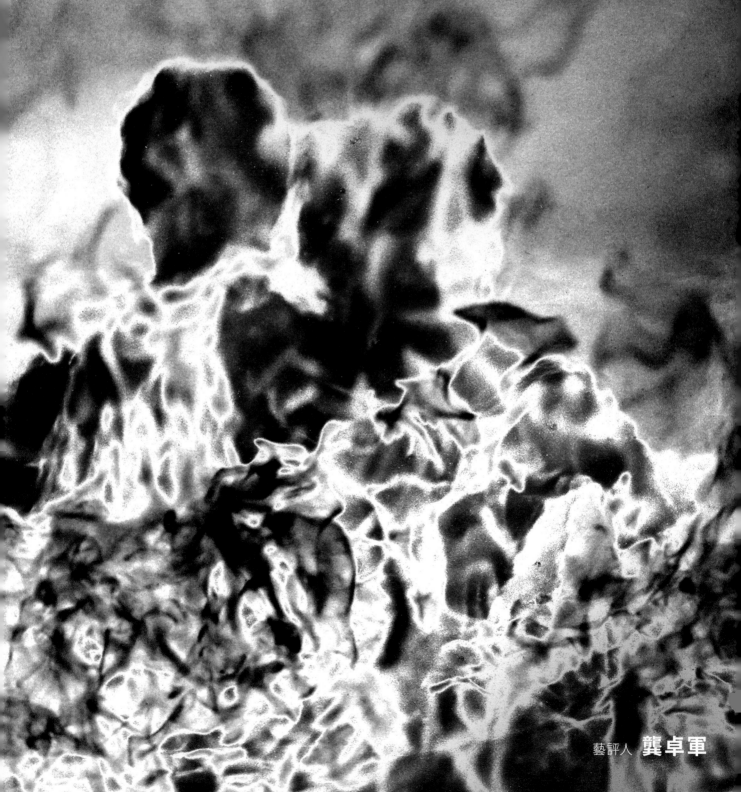

火宅之人
光影巫者

藝評人 龔卓軍

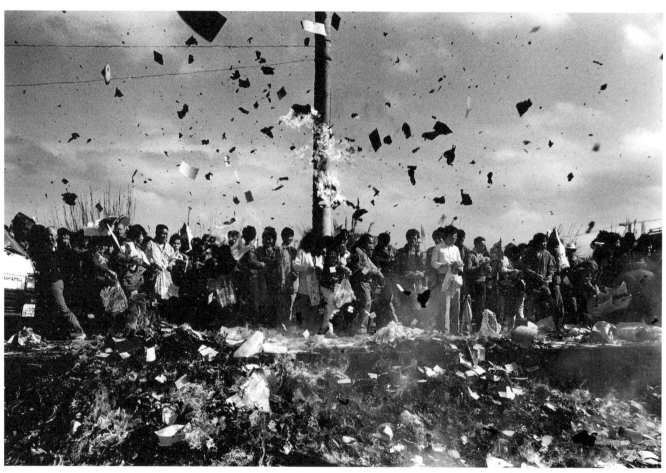

三峽　1999

一般談論張照堂作品，喜歡談「荒謬」與「殘酷」。外於這種談論，王聖閎在《歲月・風景》攝影集的訪談中，張照堂強調作品中最好有個「謎」。什麼是「謎」呢？如果暫時擱下無頭人、無頭牛與背向鏡頭者之「謎」，我注意到的是張照堂1987年一張標題為「樹林」的照片。對我來說，這張照片就有「謎」的力量。焦點是飄浮不定的火焰，大片漫延火舌造成的線條、光線與層次，因為景深裡人影的背襯，使得整張照片讓觀者感到燒灼、炙熱、不敢逼視。不定形的火嘴，恣意吞噬遍歷之處，人影焦黑，或正在反黑，甚至，整張照片都有正在「流變為碳化」的著火瞬間狀態，部分邊框，會讓人以為這張照片下一刻即將焚燬。

若對這張照片進行自由聯想，我第一個會想到的是押井守《攻殼機動隊II》裡焚燒人偶的場面，然後是蘇育賢最近的展覽《花山牆》裡紙紮人的浴火魂身，沖繩導演高嶺剛（Takamine Go）《夢幻琉球》中的「火焰少年」，最後，當然是1980年張照堂膾炙人口的紀錄片《王船祭典》當中令人一見難忘的火燒王船祭儀場面。但是，這只是就畫面構成而論的火宅之人。我想要尋找、破解的謎，毋寧是在什麼樣的凝視下，張照堂的鏡頭為我們捕捉了眼前的火宅之人。

這種凝視觀點的構成，不同於畫面本身的構成，必須從攝影者本身歷經的時光、歲月、風景變異的過程，才能捕捉一二。在這個方面，我注意到，張照堂從大哥的一臺6x6老相機開始（1958-1961），可能經歷了臺灣攝影界獨一無二的創作者路徑。大學時代（1962-1965）的張照堂是個存在主義現象學的文學青年，一般人會強調存在主義的荒謬、失焦、疏離、殘缺，但是，在許綺玲的評論裡，現象學或新小說中突顯的「即物性」，也是其重要特徵。1965年與鄭桑溪雙人展對沙龍與紀實攝影體例的打破、1966年參與的「現代詩展」、1967年的「不定形展」和八釐米實驗短片《日記》，展現了張照堂文學與前衛裝置實驗的起手勢。1968至1981年中視時期的張照堂，左手拿相機右手拿攝影機，既完成了一系列的「新聞集錦」（1971-1976）、《剎那間的容顏》（1976）、《大甲媽祖回娘家》（1975）、《古厝》（1979）、《再見・洪通》（1979）、《王船祭典》（1980）、「映像之旅」系列（1980），成了實驗短片與紀錄片創作者，也發展出攝影集編輯的新專長：《生活筆記》與《搖滾筆記》。然後更進一步，是電影的攝影，《再見中國》（1973）、《殺夫》（1984）、《唐朝綺麗男》（1985）、《我們的天空》（1986），以及更完整的本土攝影史編纂與撰寫，《影像的追尋：臺灣攝影家寫實風貌》（1988）、

《臺灣攝影家群象》叢書（1989／1996）。1991年，擔任《看見與告別：臺灣攝影家九人意象展》攝影群展的策展人。最後，1997年進入國立臺南藝術學院音像紀錄研究所任教。

我在還裡說的「最後」，只意味著「攝影家角色」的極致變化與重複運動，也就是說，一位攝影者在不失去創作主體性的前提下，張照堂在臺灣攝影史上，經歷了最大可能的角色流變運動：風格開創的攝影創作者、實驗短片創作者、影像藝術裝置創作者、電視公司開臺攝影師、紀錄片創作者、電影掌鏡者、攝影集與攝影史編輯者、攝影展與紀錄片策展人、藝術學院影像教授。難以讓人置信的是，張照堂像一個按部就班、隨環境重新組裝自我的巫師，在經歷至少九種角色的變化中，並未離開其「攝影創作」的主體性位置，在差異的運動中，反覆開展、擴增了攝影創作主體內涵，因此，我們可以說，張照堂推陳出新的不只是他的作品，還包括攝影創作主體的當代能耐。

這位遍歷複數主體的攝影巫師，透過他的出神，反覆開展他不離本位的新能耐。讓我印象最深刻的一個場景，是今年春天臺北市華光社區在金華街與杭州南路段被大規模拆除的那個早晨，我坐在抗議人群中，看見穿著非常家居、似乎剛做完晨運的張照堂出現在抗議現場，手中拿著一臺輕便的小相機。他一語不發，有點披頭散髮，幾乎沒有跟任何人打招呼。當我揮手向他致意時，正是怪手即將開入社區現場作業、引發衝突的前半個小時，張照堂似乎並沒有看見我，或者，他在某種狀態中，以致於不認得我了？當天非常炎熱，加上保警排開的大陣仗與群眾焦燥的情緒，若說現場恍若火宅，吾人不過是火宅之人，並不為過。後來問了別的朋友，他們也說看見張照堂，但整個出現的過程，他沒有跟現場任何人打招呼。

在那一刻，只見攝影師從容在現場凝神觀看，他步履輕盈，分別在不同定點稍事停留，偶而舉臂拍照，越四十分鐘以上，隨即消失在臺北街頭。我想說的是，當我寫下這個句子時，1987年解嚴前後，那張標題為「樹林」的照片中幾個模糊的火中黑影，突然向我顯現了它的「謎」的力道，我在火中幻影之間，看見了那個熱天上午，抗議現場身形渙散的自己、看見了孤獨的個體，也看見了火宅中煎熬的眾生。在如許的熾熱變異中，張照堂這位巫者似乎仍能從容做法降神，用最貼近但最安靜的姿態與眼光，將火宅焚燬前眾生恍神的場景加以冷凝、定影。這就是我對《剎那間的容顏》、《王船祭典》，以至《樹林1987》的觀感，荒謬與殘酷的歲月中，乍現一道光影造形的謎之音。

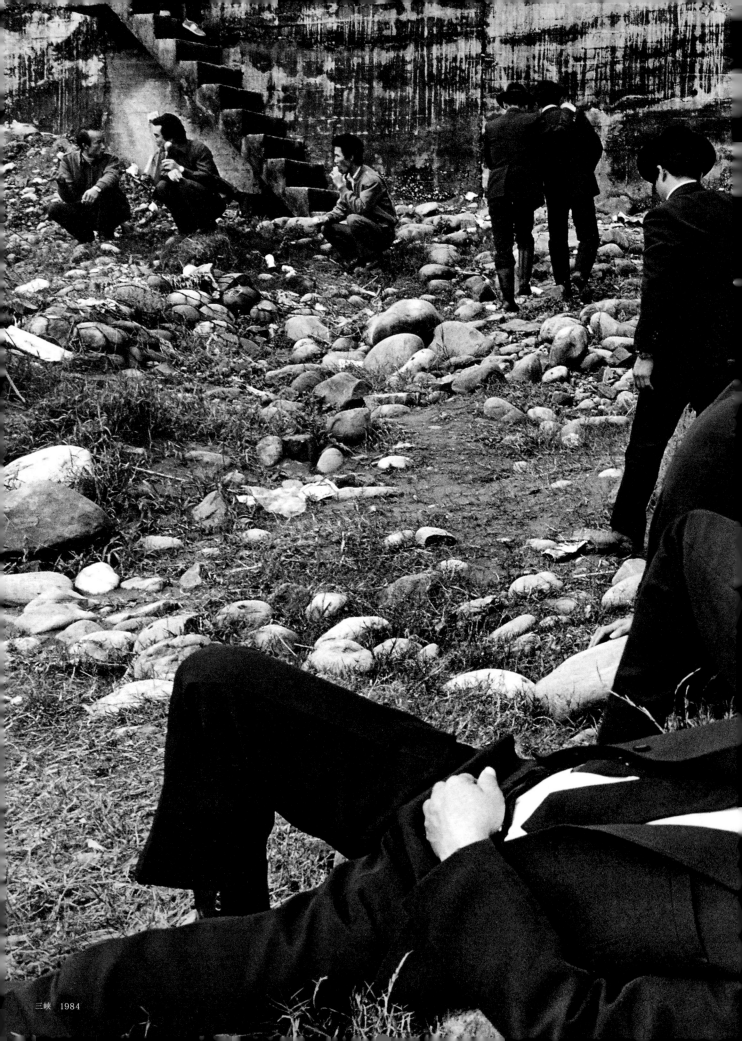

三峡 1984

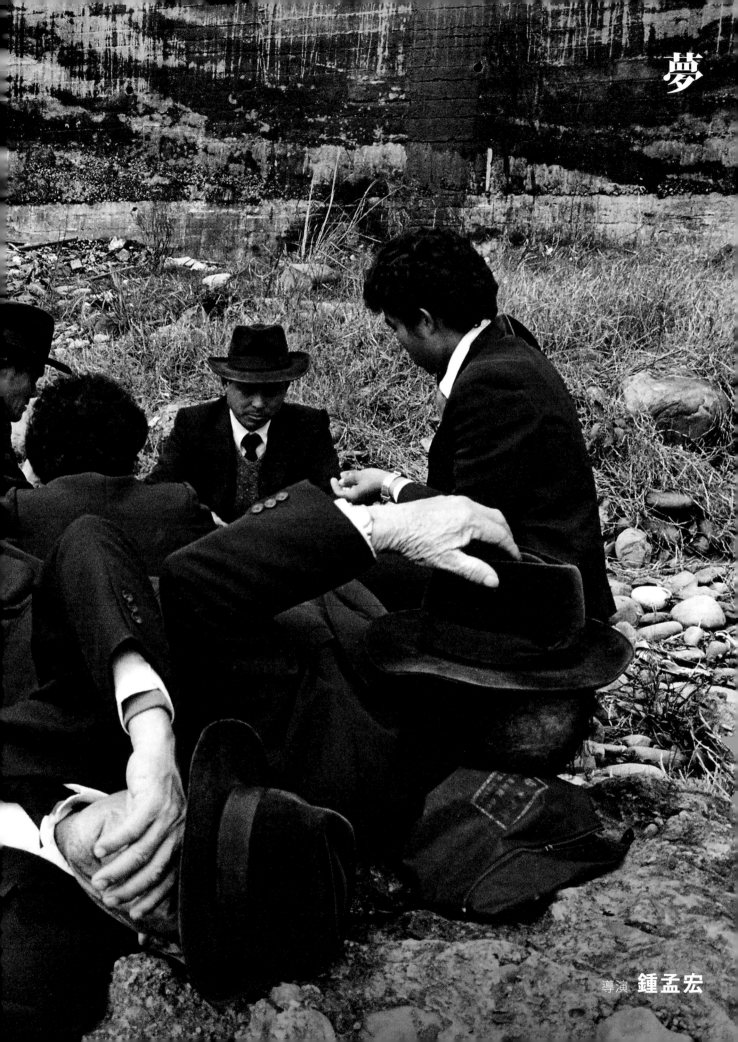

夢

導演 鍾孟宏

文夏在《失魂》拍攝現場中 八里 2012

阿川在一個城市外圍的河堤邊醒來，那是一個接近黃昏的時刻，醒來後他發現，這個地方有幾個人或坐、或臥地身處在他的四周。

到底這些人在幹嘛，真的不是很清楚，有些人好像在睡覺，有些人在恍惚，有些人好像在打牌，他們安安靜靜的，似乎在等一班誤點了很久的公車。

阿川起身走出河堤外，河堤外空無一人，他就這麼獨自的走著，看似漫無目的。

途中他經過了一家小麵攤，他坐下來隨隨便便點了一碗。吃完後，起身正要離開時，他看到桌上有一碗空碗，他突然忘記了這是別人吃完留下的還是他自己吃完的，也就是說他突然忘記了他是剛進來麵店正要坐下還是吃完了正要離開麵店，他沒有把握，而且舌頭也沒有透露任何訊息給他。最後他還是離開了，老闆沒追出來跟他要錢，所以他很確信他是剛進來麵店，在坐下來時發現他不想吃麵了。

阿川繼續走著，天色暗得非常快，好像是拉了一塊黑布，夜就突然來了一樣。

在幽幽暗暗的路上，阿川非常熟悉每個轉彎，突然間他停下來，摸索著口袋，可能是在路上掉落了或是忘了帶出門，身上的打火機和香菸怎麼找也找不到，他看了四周，所有的店都關

了。他繼續往回家的路上走，那是一棟四層樓的公寓，位於一個很擁擠的巷道裡，樓下鐵門已經被拆掉了，他爬上樓梯進了公寓，直接進到房間，他發現他的床上躺了一個人，他看到床上的人身體朝內，一副深睡的樣子，他正在納悶為什麼有人躺在他床上，他把他叫醒。

阿川醒來了，他醒來後坐在床沿，不知道經過多少時間，他就這麼坐著。

以上這些文字，是我在拍電影「失魂」的時候曾經描寫過的一段夢境，後來在電影拍攝的時候，我把它刪掉了。

文字裡面的阿川，就是電影裡面的主角，他做了一個把自己叫醒的夢，其實這是我以前曾經做過的夢，我夢到我在另一個地方醒來，走了一段很長的路回到我住的地方把睡夢中的我喚醒。

曾經有一段時間，我的辦公室裡面掛著一幅張老師的照片《三峽 1984》，不曉得是不是因為常常看到那張照片的關係，我做了一個這個夢。整個夢的片段非常的清楚，清楚到我開始在懷疑這個夢到底是不是真的，其實搞不好只是我的想像而已，根本就沒有做過這一段夢，我只是把自己投射在那張照片的場景裡。

好的照片難以千言萬語的說它好，但是它卻可以穿透你的記憶，甚至變成你的夢境。

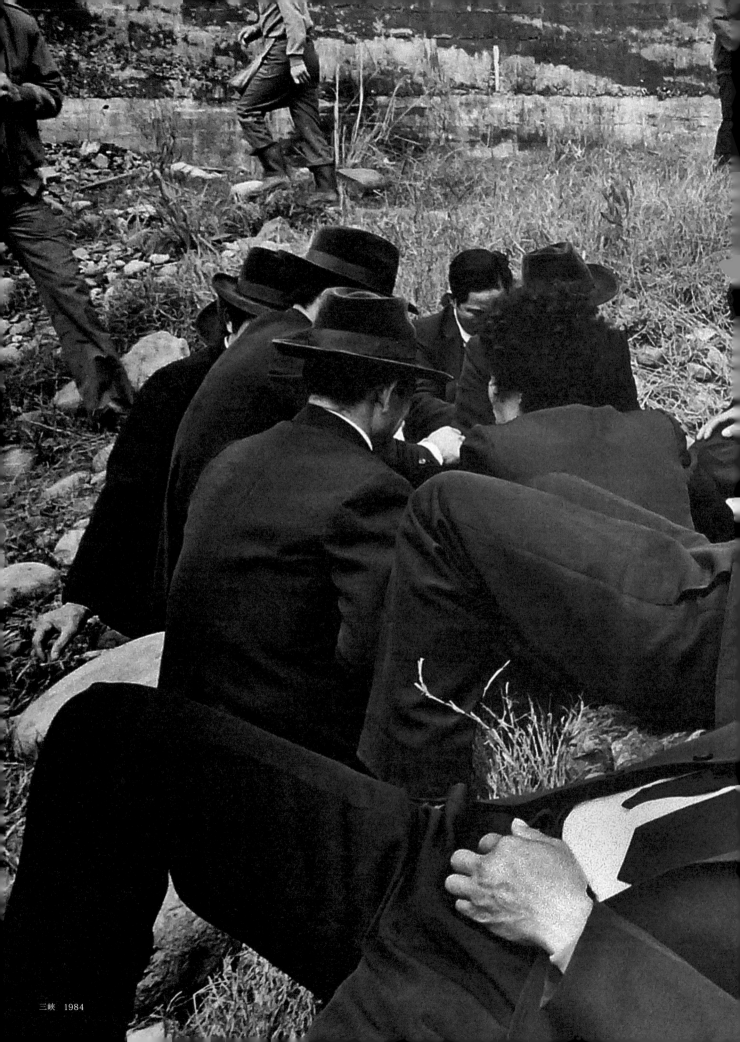

三峽 1984

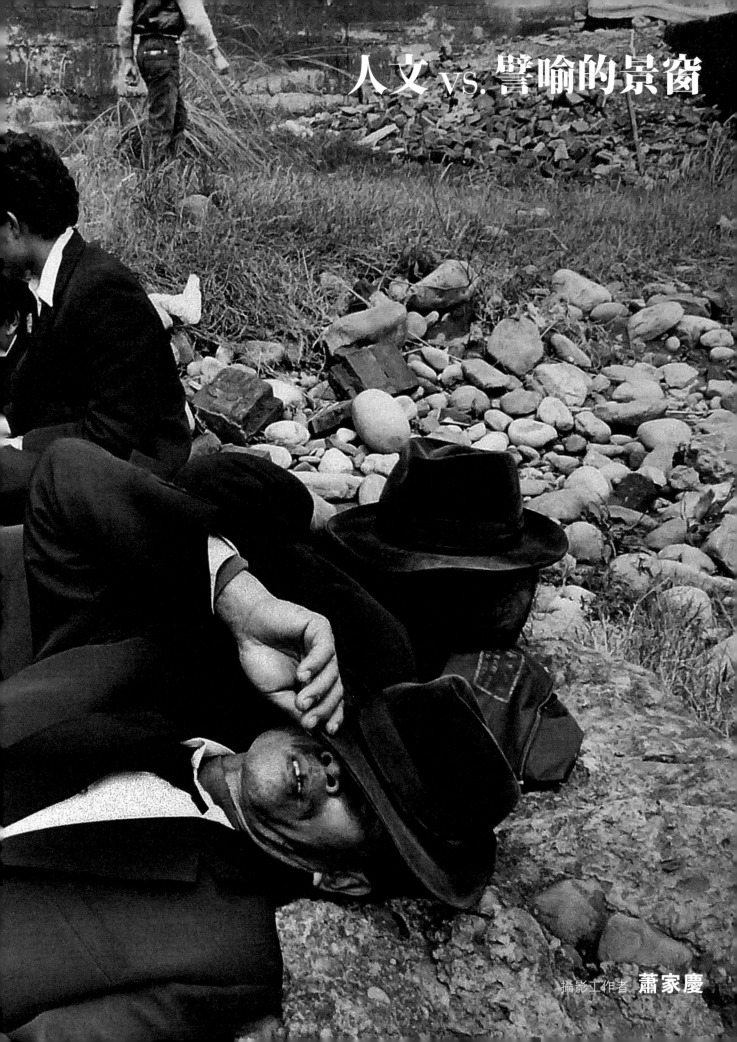

人文 vs. 譬喻的景窗

攝影工作者 蕭家慶

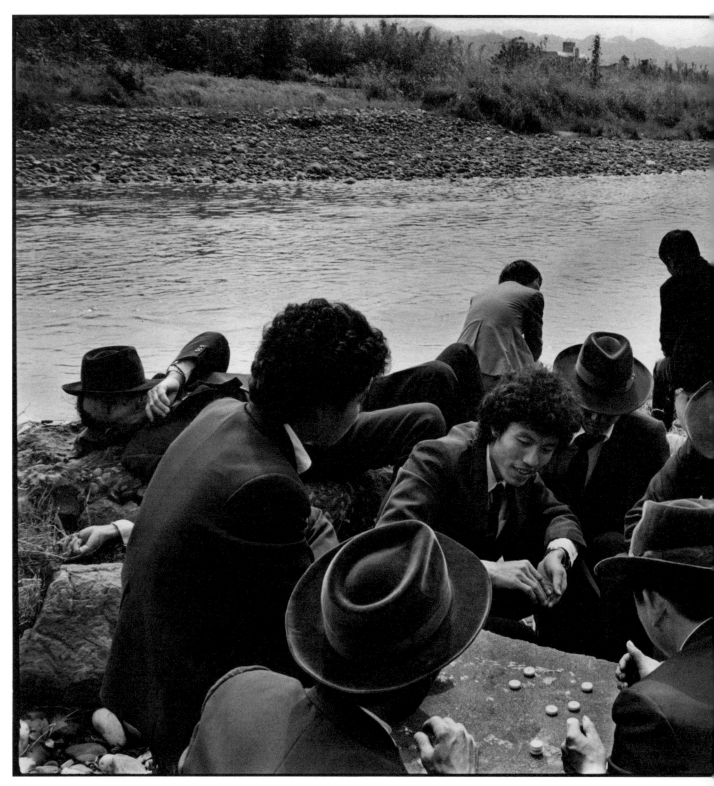

三峽　1984

　　沈昭良說，張照堂六○年代的靜態照片，是一種結合了「憂愁的、遊蕩的、苦悶的、孤絕的、壓抑的、神祕的、無奈的、茫然的、殘破的、赤裸的、虛無的、劇場的、解脫的、放逐的、悲涼的……。」影像之綜合情境，我很同意這樣的看法，因為照堂老師的兩張「無頭」的黑白照片，就是「一邊迷失，一邊找到」的存在主義意象，早年看見以後，因為影像創意、內心震動、自我省思、生命經驗的投射，而至今難忘。

　　還有一張令我難忘的影像，就是三峽（三角湧）：河畔許多男子盛裝打扮，戴著黑色呢帽或躺或坐或蹲或走的紀實攝影；這張照片足以彰顯張照堂先生絕佳的觀察能力和抓拍能力，搭配他濃厚的人文興味和文化素養，瞬間完成了一張可以藏諸名山的傳世傑作。

　　也由於以上兩種照片的屬性不同，一種側重譬喻，屬於觀念藝術的領域，觀念的辯證必須成熟，實踐的完成度要高；另一種側重人文，眼力要尖，反應要快，但是在張照堂先生的指尖底下，兩者的產出都是乾淨俐落、巧妙準確又意象豐富，所以，我們說張照堂先生是一位天才型的攝影藝術家，當然一點都不過份。

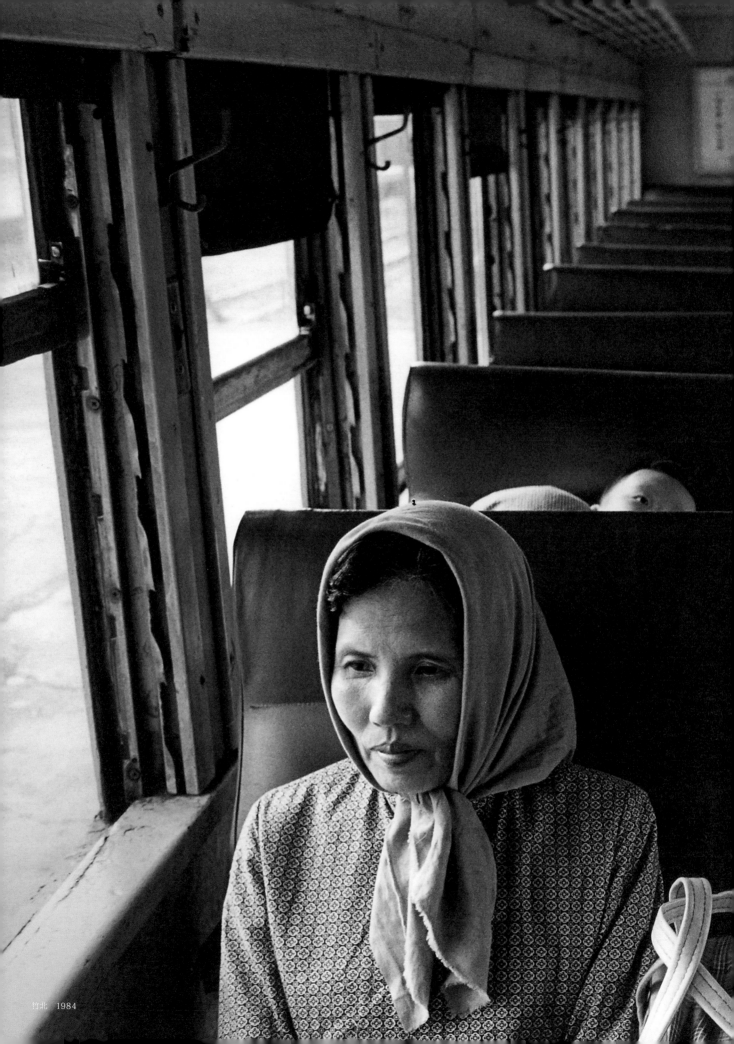
台北　1984

軌跡・詭跡

攝影家 曾敏雄

臺北 行天宮 1978

日本知名攝影家森山大道曾在其著作《犬的記憶》中提到：「藉由攝影，他得以在日常生活中創造出一條裂縫，經由這條裂縫，讓他可以窺視另外一個世界……。」

若是以創造裂縫的能力而言，我個人覺得臺灣的張照堂一點也不惶多讓！

有不少論者提及照堂的某些作品具有強烈的劇場與超現實感，對於超現實的這件事，在我個人的認知裡面包含了「空間的錯置」，甚麼是空間的錯置呢？

舉一個超現實主義畫家保羅・德爾沃（Paul Delvaux）的作品來說明，此位畫家的作品中，主角經常是一位蒼白的少女，全裸，蒼白的某些意義投射上會傾向純潔，於是我們會問一個純潔的裸體少女應該是待在她的閨房裡吧 ?! 再不然也應該是私人的空間內吧 ?! 可是我們看到畫家筆下的裸體少女經常是矗立於公共的空間中，比如是車站或者不知名的廣場上……

因此雖然我喜歡不少照堂的作品，但我要以「日常生活」與「超現實」這兩點來做為標準，選出兩幅作品。

照堂的作品以年份來區分的話，約略可分為五個階段：（一）1959-1961年（二）1962-1964年（三）1973-1985年（四）1986-2005年（五）2005至今。在不同的時期作品有著顯著不同的風格，若要以「日常生活」的這個條件來做為選擇的話，那麼1973-1985年之間的作品應該是比較符合的！

第一幅作品是拍攝於1978的臺北行天宮，除了非常搶眼的面具兒童（猜想應該是世倫或世和）之外，晃動曖昧不明的影子也很強烈，但請注意，除了這兩者，背後那些影像正是日常的生活縮影啊！彎腰掃地阿婆的動人身影，眾多手上持香膜拜的信眾，位居晃動身影背後的一對男女與三位小孩，依其持香拜拜的姿勢與位置，我們可以合理的推論這是一家人……。這樣的背景絕對日常，而在這日常裡，照堂創造出了兩個截然不同的世界，或者我們也可以說是在現實世界中的另一個世界！

為了符合日常的這項條件，第二幅作品我仍舊選擇了這個時期，這張作品拍攝於1984年的竹北，場景非常簡單並且清晰易懂，它是一個火車廂，這節車廂很明顯的是類似像現在區間車等級的最簡單的火車，它的票價應該也是最便宜，會搭這樣交通工具的人應該是一般的底層民眾，果不其然，我們一眼就看到畫面偏左的女性，從包頭巾與衣服的樣式也可以推論出這是一位極其平常的婦人，但除了這位女性外，我們的眼睛馬上會越過她落到後面一排座椅上的嬰兒，而且這位嬰兒只被拍攝出了一隻眼睛。

女性與嬰兒在火車廂內本來應該是極其合理且稀鬆平常的場景，但詭異之處就在於嬰兒並不在女人的手上被抱著！為甚麼嬰兒不是如同正常的場景是被女人所抱著的呢？為什麼嬰兒是以那樣詭譎的姿勢獨立於第二排的座位上呢？於是我們又看到了照堂從日常的場景中創造出那條裂縫的能力。

照堂老師，裂縫請挖大條一點，讓年輕一輩也能鑽過去吧！

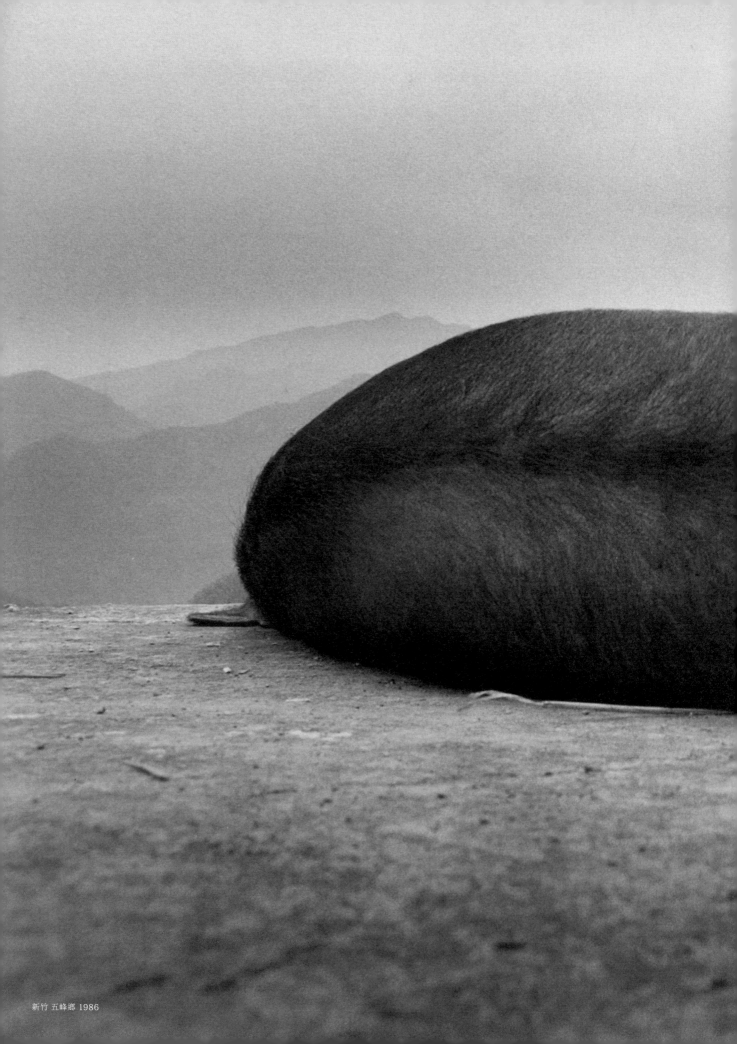

新竹 五峰鄉 1986

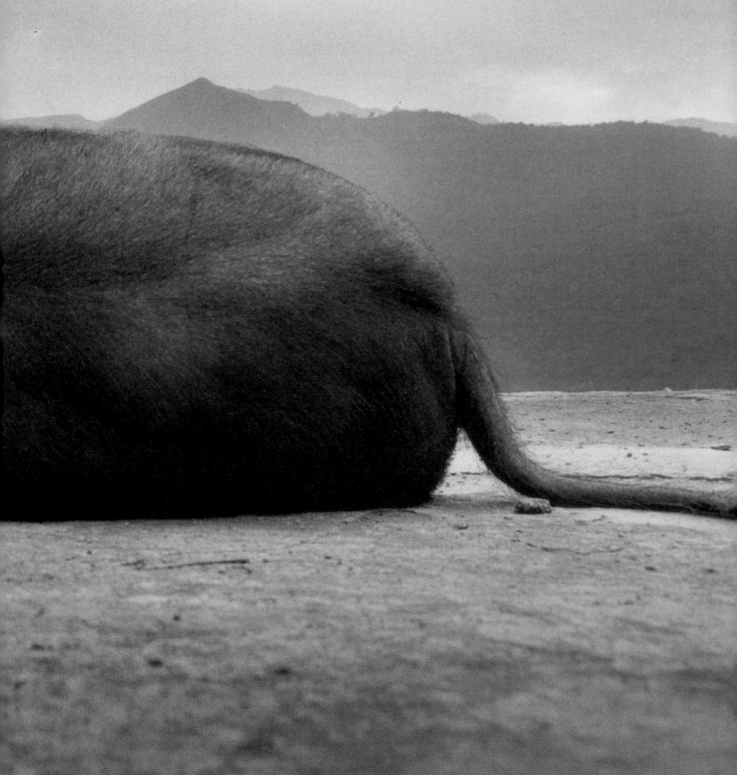

評論家 郭力昕

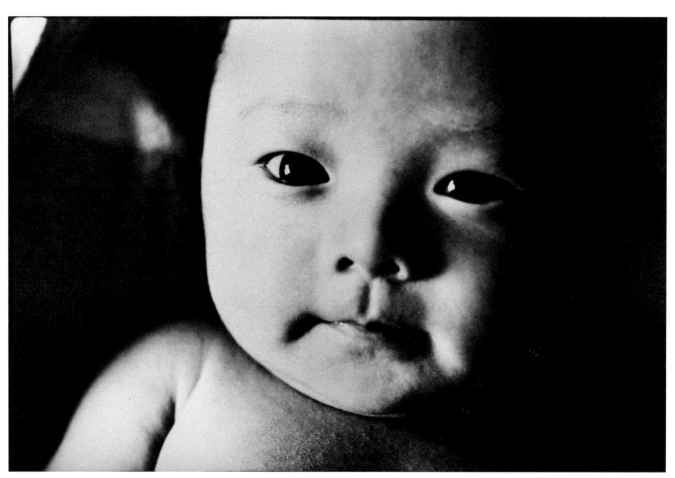

張世倫 49天 臺北 1975

至今我沒弄清楚，躺在新竹五峰鄉地上的那隻獸，究竟是什麼，是活的還是死的。但這完全無損於此幅影像對我的視覺衝擊。它也是張照堂攝影裡最超現實、語意最曖昧而豐富的作品之一。

　　它既像一隻尺寸巨大的田鼠或野豬，又像某種不知名的獸，在相機貼近地面的視角，和「去頭」的構圖下，成為一個幾近抽象的造型。半截尾巴給了我們辨識的索引，知道這是一隻動物，但它在畫面空間裡的碩大比例，和壓迫性的視覺效果，產生了神秘、懸疑、甚至令人不安的閱讀。五峰鄉的遠山寧靜清朗，但眼前卻橫陳這麼一具巨大的野獸身軀，如祭壇上的牲畜，紋風不動地盤據著畫面，塞滿我們的眼球和心思。它一面震撼著觀者的視線，令人無所適從，同時又像個天啟，飽含多重寓意。我想到庫布里克《2001：太空漫遊》裡那座矗立洪荒中的黑色石碑。這裡揭舉的哲學符號則非常入世：一隻獸的肉身。

　　能拍出如此冷冽抽象之影像的張照堂，又同時可在現實生活裡捕捉《張世倫49天》。當然，小兒子誕生七週後的這張黑白照片，並非只是喜悅的父親為孩子拍攝的一般生活紀念照。這個娃娃的臉龐以特寫被刻意放大，身體大抵被切出畫面且失掉景深，讓娃娃不成比例的大臉龐，產生了一種特殊的視覺效果。也許張照堂被娃娃眸子裡的清澈光芒所吸引，而拍得如此貼近。這是張照堂自己的人生劇場，然而，因為他的藝術掌握力，使得拍攝的雖是自己的孩子，也不至落入只剩溫情喜悅而缺乏藝術撞擊力的陳腔。《張世倫49天》的純潔臉龐，給予的不止是生命的喜悅；那對眼睛的光芒，再現著攝影家看待生命的一種安定與確信。

　　小娃娃的那一對眼睛，後來又成為臺灣下個世代閱讀攝影藝術最深刻銳利的眼光之一。這是另一則佳話了。《張世倫49天》似乎訴說著，攝影確實可能是一種「魔術」。

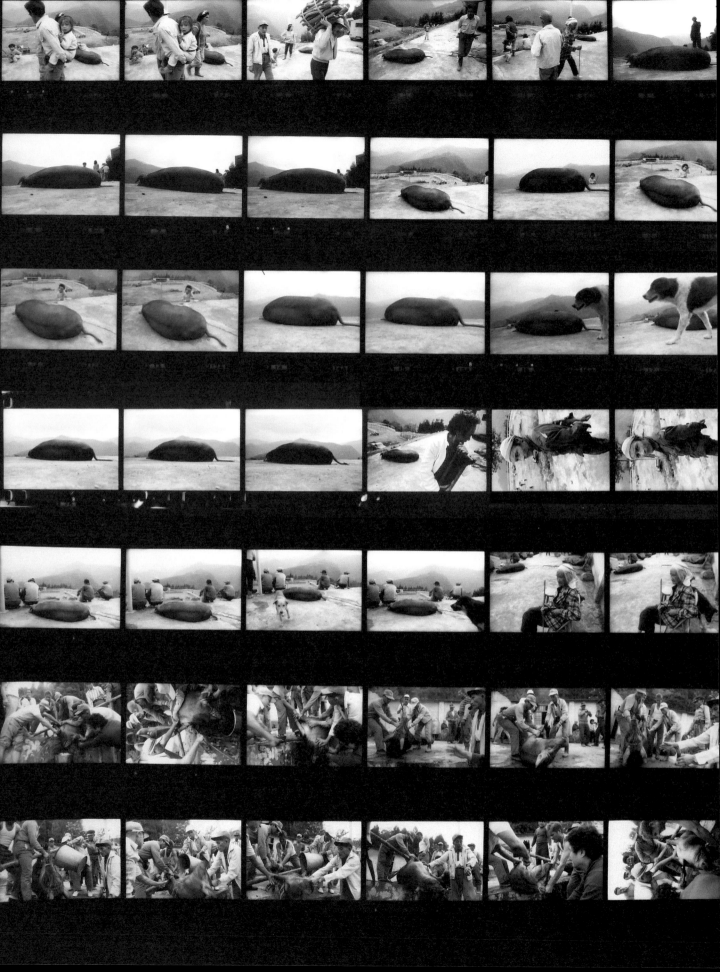

看見大師
七十的
背影

攝影家　游本寬

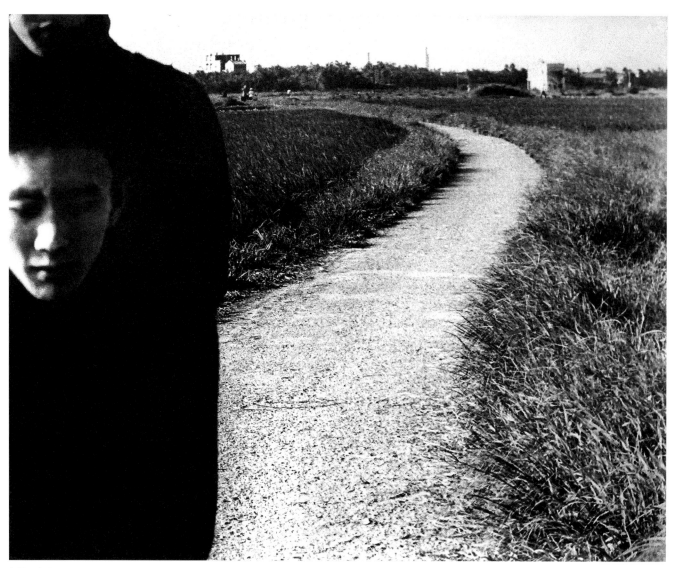

板橋 江仔翠 1963

相較於畫家創作的草圖、遲遲未簽名定稿的畫作，攝影藝術的特殊性不僅僅在於其複製本質，更在於創作者（或策展人）何時要將底片中的「舊作」發表成「當下新品」。展場裡，原有拍照的時代和其影像作品發表日期的懸殊性，往往提供了觀者進一步洞視，作者創作精神壓縮和解壓縮的微妙處。近觀臺灣的當代攝影，張照堂老師便是個中典範。

如果於張照堂七十的回顧大展中，逐一討論其不同時期的影像藝術特質，會如同院校的教學導覽。但，如藉此回顧：在地攝影家（尤其是中生代），誰才是「短景深、無人頭的人像」、「荒謬城市景觀」等，黑白影像始祖的意義就會大些？似乎也不盡然。畢竟，同輩或晚生作品中有類似概念者，大可解釋為：大師當年只拍了一張、簡單實驗後又去做其他了。然而，後行者從有形展場或出版品中，有形、無意的受到啟發、萌生動機、投入體驗，將其經典發揚光大成完整的論述，恐怕才是藝術生態中最有意義的事。

作品「看起來很像某某」，本是人類生活感知與藝術創作活動中的承先啟後。

但是，如還有人要去揣測眼前的大師，當年是否因藉特殊管道取得稀有資訊，偷偷、默默的翻製外來美學？則是流露了言說者的忌妒心。真正的大師，不會、也無需如此。

展場裡，
橫躺、背對著鏡頭、沒有太多環境訊息的大黑豬，
引人深思──影像的噸位驚人；
過往庶民活動場景裡、背對著觀眾的人群，
要人好奇「當時發生了什麼事」──照片的真藝術；
影像、照片在其機械過程結尾處，
可以讓觀者複製過往的時空、發想當下的新意──攝影家的真本事。

面對無數曾經帶領自己成長、圓夢的大影像，如何加速靠近、迎上大師的背影，才是同為創作者的真心話。

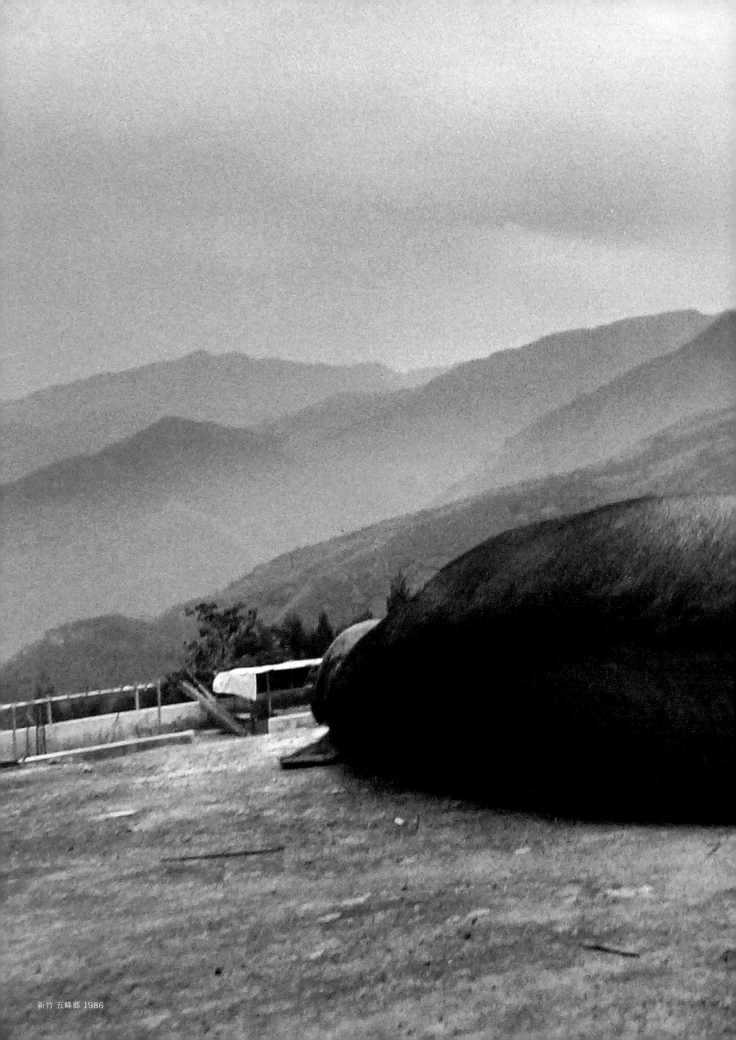

新竹 五峰鄉 1986

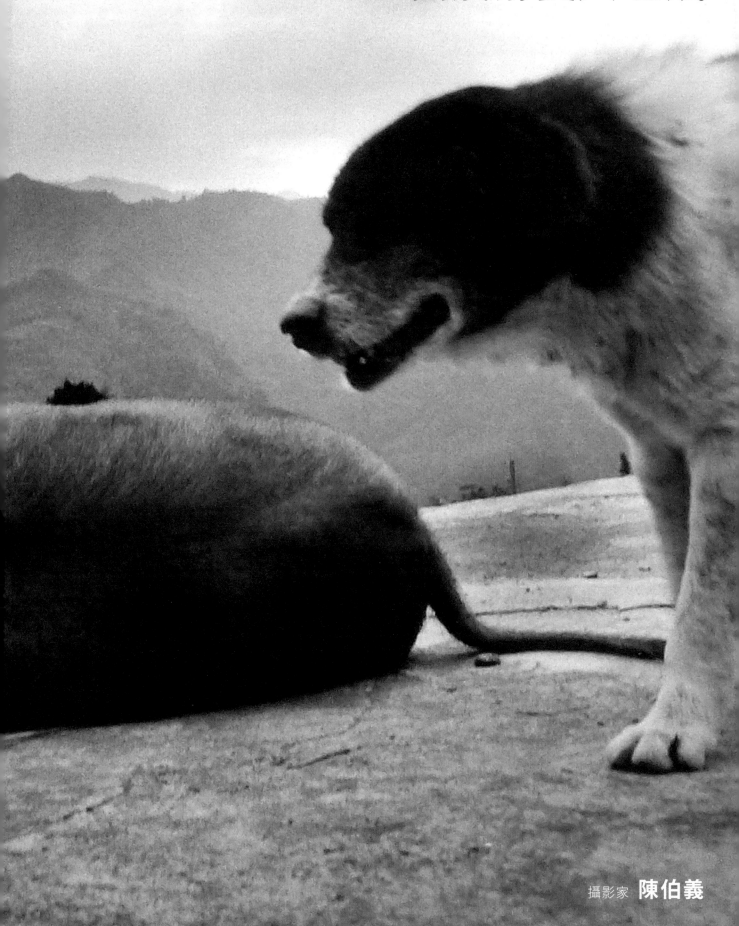

關於那隻大老鼠

攝影家 **陳伯義**

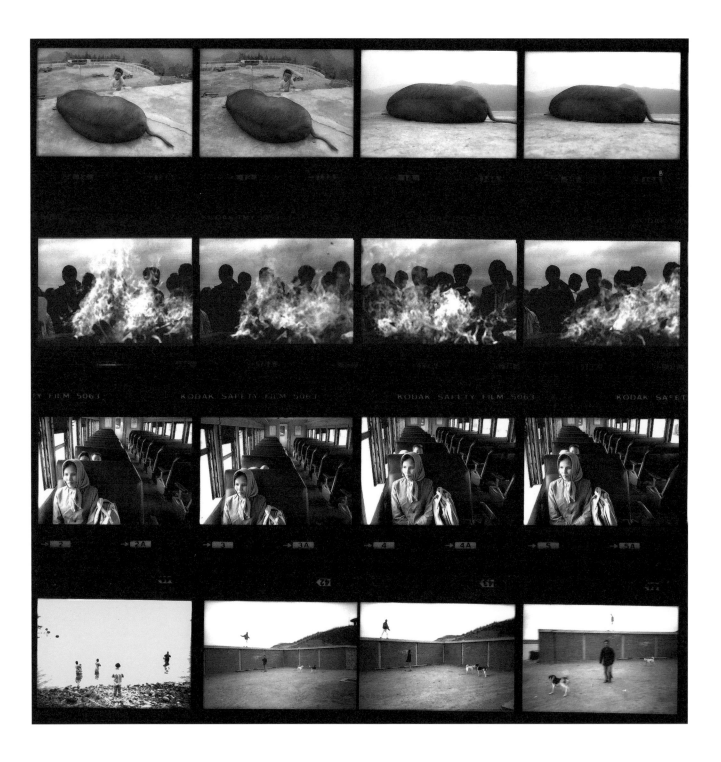

那是19年前的一宗懸案。

當時的我只是攝影社裡的一個小屁孩，背著相機往無人的海濱，把自己搞的很憂鬱的文青，拍拍自以為很有感覺的照片，以為人間雜誌就是世界盡頭。直到1994年，黃建亮在臺南新生態舉辦個展，同時，我參加了兩天的工作坊，第一次聽到另一個星球的攝影話語，第一次看到不知如何評價的照片，也是第一次看到張照堂，說話慢且沈重有力。只是當下的我完全不懂臺上的對話內容，唯一聽得懂的那句話是黃建亮說「我們這一輩出國讀攝影的都是看著老張的照片長大……」，而關於張照堂問黃建亮的問題，我是直到2000年重聽錄音資料才理解那段對話。

在那個工作坊後，偶然一次跟幾位志同道合的朋友相約一起看彼此珍藏的攝影畫冊。當我翻著阿祥的畫冊，端詳的那一幅幅寫實又十分荒誕的照片，突然一陣吵雜的聲音給拉回到現場，原來是林桑跟阿志在爭論著一張照片。我起身走去，好奇的瞧瞧他們面紅耳赤又是為哪？原來是Asian View上《新竹 五峰鄉 1986》的照片。那作品對我來說並不陌生，迷一般的

背影，微微泛著光澤的獸毛，從背脊展開，慵懶大器地橫在山巒起伏的遠山前。我想像自己是頭野獸，匍匐、奇襲、迫近、試探的視點，小心翼翼地周旋而無碰觸，膽大且害羞，曖昧的影像敘事，無怪乎他倆為此爭論不休。

一年後，林桑傳來消息，張老師告訴他那是隻大老鼠。我有點訝異，而阿志則有點生氣，原來那一下午的爭論，結局竟是我們不怎麼相信的答案。原以為這段往事就此塵封，在2000年的五月，攝影社有幸邀請剛獲得國家文藝獎的張照堂來成大分享他過去的創作歷程，於是我在會後的討論，向張老師詢問《新竹 五峰鄉 1986》究竟是什麼動物。他微微笑著問我，答案真那麼重要？點點頭說那不就是豬，你說牠是大老鼠也行，或是說牠是長的像老鼠的豬也可以。當下，我有點不好意思，問了一個蠢問題，但也更讓我體會到好看的照片，其魅力就是在於破梗前的各種可能。

往後的日子裡，我漸漸走上創作的道路，每當我迷惘於如何表達更有意思的照片時，總會讓我想起這隻大老鼠帶給我的啟發。

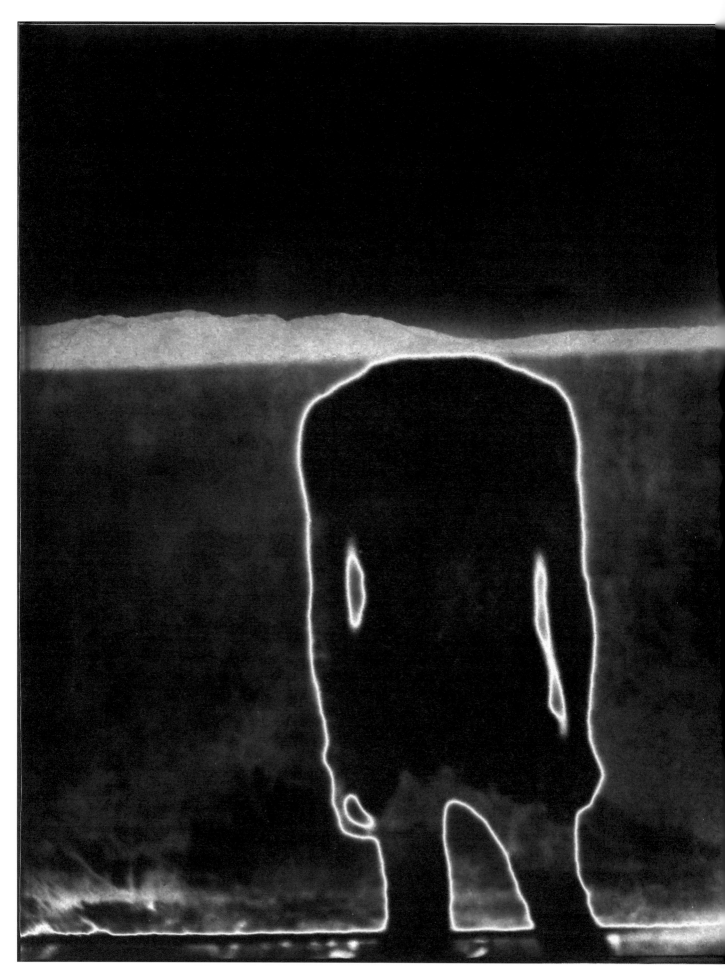

板橋　1962

讓人聯想
世紀終末
的風景

攝影家 林盟山

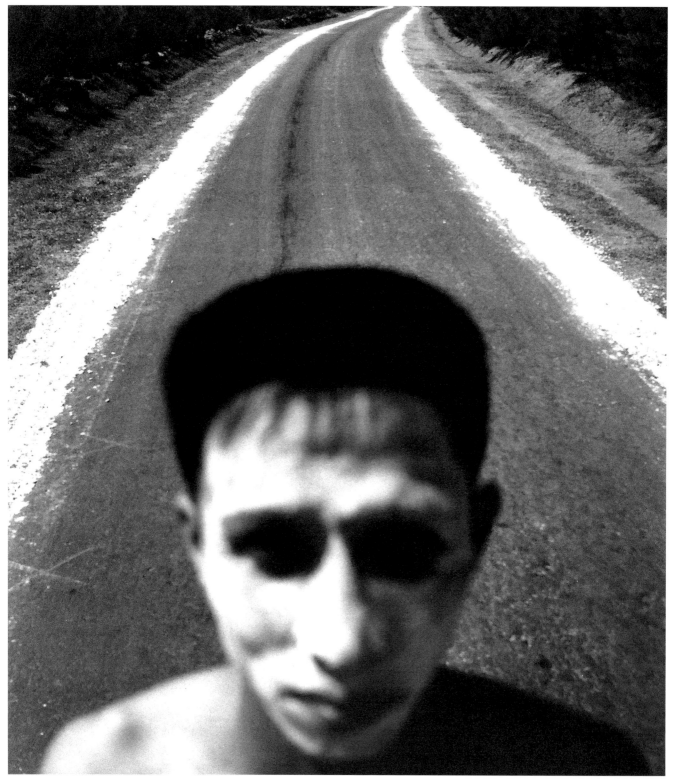

澎湖 1965

讓人聯想世紀終末的風景
面對照片你見到什麼？
是照片嗎？
還是照片對你「看」的反射？
還是自己？

最早看到這張照片的感覺，視覺上的衝擊強過一切。之後想的是技術性的想像，什麼樣的角度可以得到這樣的影像？

那張著名的無頭人最早給我的也是光影和虛妄的氛圍，當時看的視線跟心情都還不會動，只是基本的「看」，看不深也見不到。

老師這時期的照片總是莫名的吸引我，可能是被照片的未來感或末世感給擊中，說不上來。幾年之後再看，訊息開始置換，看到見到的變得不同。再看，明明是一樣的照片，黑白的、不經數位合成的，看著看著就產生一種感動，縱使數位影像早成王道的現在，如此渾然天成、充滿寓意的照片還是少見，何況照片是在現實裡補捉的末世相。

心裡總是疑惑，照片散發出的種種寓意或線索，是全然的算計亦或渾然天成？想著答案卻想起禪宗最著名的公案，看照片的人如同那兩個看著風中幡動的小沙彌。

照片從來不動，是觀看者的心不自覺跟著動了。

同一張照片在不同的時期為何給了我截然不同的感受？

每一幅風景其實都自若地存在於它自己的特定時空，攝影者是否適時地進入它的領域或磁場，是否與它建立一種交心的聯繫，決定了對望之後的「影像」情感。

因而，不只是你看見它，更重要的，是它看見你。
　　　　——〈想望風景創作自述／張照堂〉（2003）

中平卓馬也說：「世界與我，不單由我這一方面的視線連在一起，同時我也是一事物，物的視線而存在的。」
　　　　——《為什麼，是植物圖鑑》（1973.2）

攝影師透過工具的「看」，截取物體視線的反射變成照片，照片成「看」的證明，但那已不是物體本身，那是物體反射回來成為攝影者看的投射。照片對我來說就是如此。

被擺在地上的豬（真的是嗎？），如此形象是我們視覺經驗之外的，攝影者「看」的角度讓我們看到謬「見」。

謬見同樣反映了攝影師拍照當時的迷惘與巧思，現實中無頭人存在嗎？

但照片裡的無頭人鮮活生動又從何而來？

是物體反射攝影師的「看」造成的嗎？照片最終傳達了物體的「看」與最終的完成的「見」？

好的照片總有超越時空的能力，讓人聯想世紀終末的風景。幾十年前的照片似乎成了某種超越現實預言，引人見到超越現實的未來。那渾圓的生物體，像是飛碟卻也像進入涅盤的人或生物。

對照那張橫空出世的發光無頭人，改變了我們看的方式，也改變了現實。

老師的照片教會我很多看照片的樂趣，看到了很多非技術上的東西，想到跟老師第一次合作的就是以「看，見」為名，似乎老師要傳達的就是「看」、「見」。

如果我們眼裡所見的皆是幻象，那照片最終乘載的是誰的幻象？

如果這樣的看超越了現實（世），又現實存在與否意味著什麼？

看跟相最終成就在「見」與「觀」，引我見者自然變成媒介。

「凡所有相，皆是虛幻，若見相非相，即是見如來。」——金剛經

註：本文標題取自中平卓馬《為什麼，是植物圖鑑》

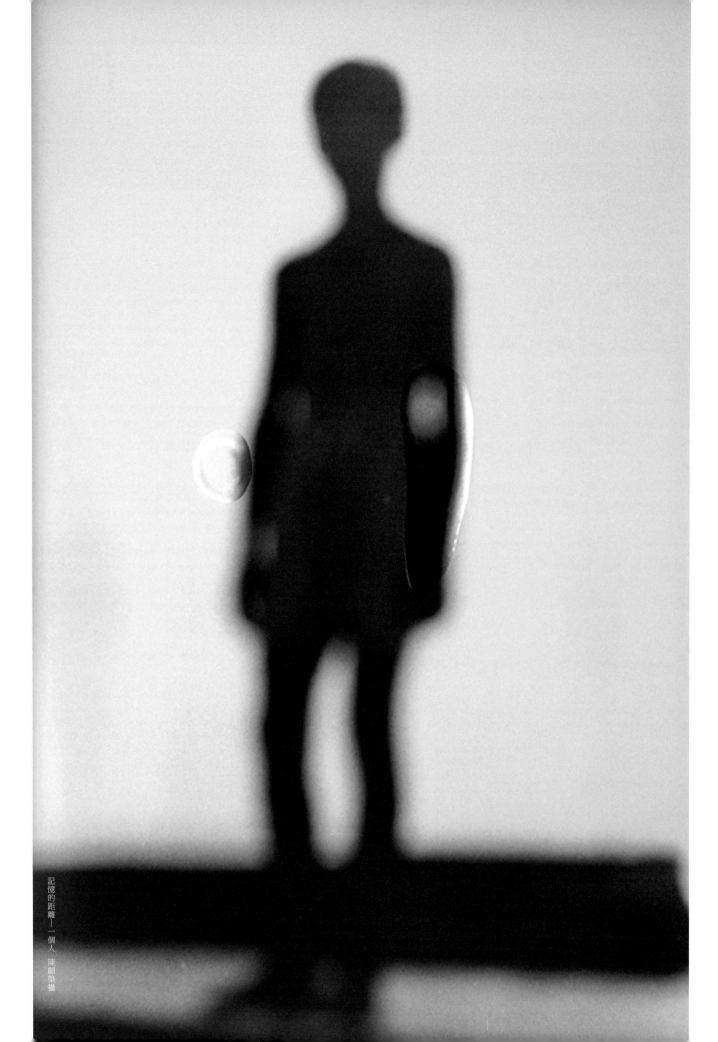

記憶的距離——一個人　陳顯榮攝

一個人
的逆旅

藝術家 陳順築

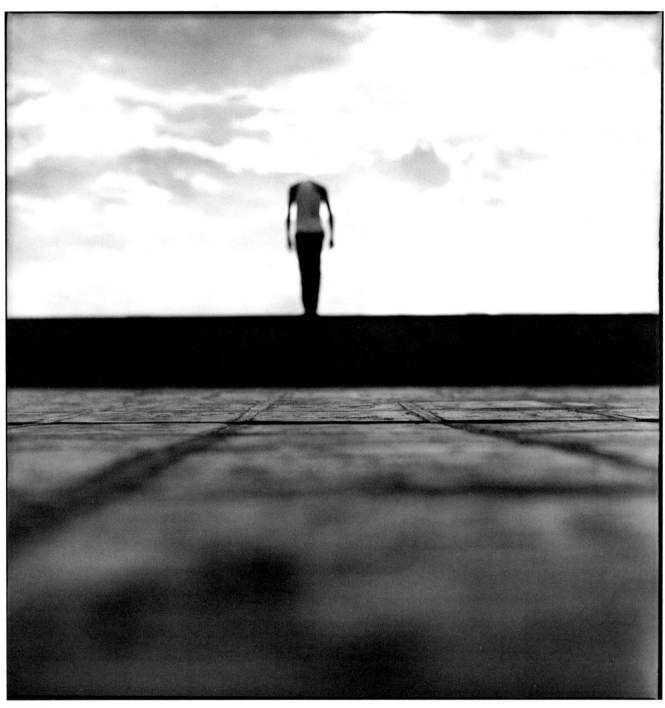

板橋 1962

書架上存放著1986年張照堂在臺北雄獅畫廊展出「逆旅」的一份攝影小圖冊，二十七年了，它在各式奇門遁甲的藝術書群中，仍然輕盈的標註一種優雅的難度；如何能以直觀的快門準確收拾對象，然後井然有序的形成難以編碼的影像迴路，這樣出世浪漫的街頭劇場，又同時能洞悉人間的具象寫實，因為寬大的攝影面貌，映合了許多影像創作人的部分主張，逐漸不自覺的以挑戰「照堂障礙」，為進階攝影的對位座標。

張照堂的攝影啟蒙很早，卻始終用簡單的相機，在生活與工作的夾縫順向展開，他多樣自在的主題，看來像冷靜的哲學提問，非職業但專業的漫長攝影歷程中，用謎樣般的作品串搭迷宮路徑，誘引我們執迷不悟的走進照片裡，一知半解的樂在其間。

雖然已深知照堂式的風格，但他的大小攝影展，我幾乎都沒有錯過，除了欽慕其信手捻來皆能言之有物的才情外，經由見他駕輕且重的演繹影像，確信攝影是可被信仰的活物媒介，才是我自覺被影響的地方。

我出生在1963年，十八歲就有感於攝影，遲至二十七歲（1990年）方舉辦首次攝影個展，之後多元開發影像表現，2009年發表了《記憶的距離》影像複合媒材系列作品，其中一件名為《一個人》，主體印放黑白碩大的男孩剪影，失焦模糊但形體清晰可辨，在西方攝影史先行的認知裡，彷彿自動接合了馬丁·慕卡西（Martin Munkacsi）《三個非洲土著男孩》的攝影閱讀，但事實上，張照堂1962年在板橋拍的《無頭的男人》，影像元素對立且互補著黑白、遠近、大小、水平與垂直，斷裂又諧和的神秘現實與抽象，經由攝影提煉，反射到我內心隱伏不忘的美學典範，儘管若干年後，我引用當代藝術之名的尺度借影還魂，不僅復刻個人家族情感，更直接通向當年堅定我創作的原形。

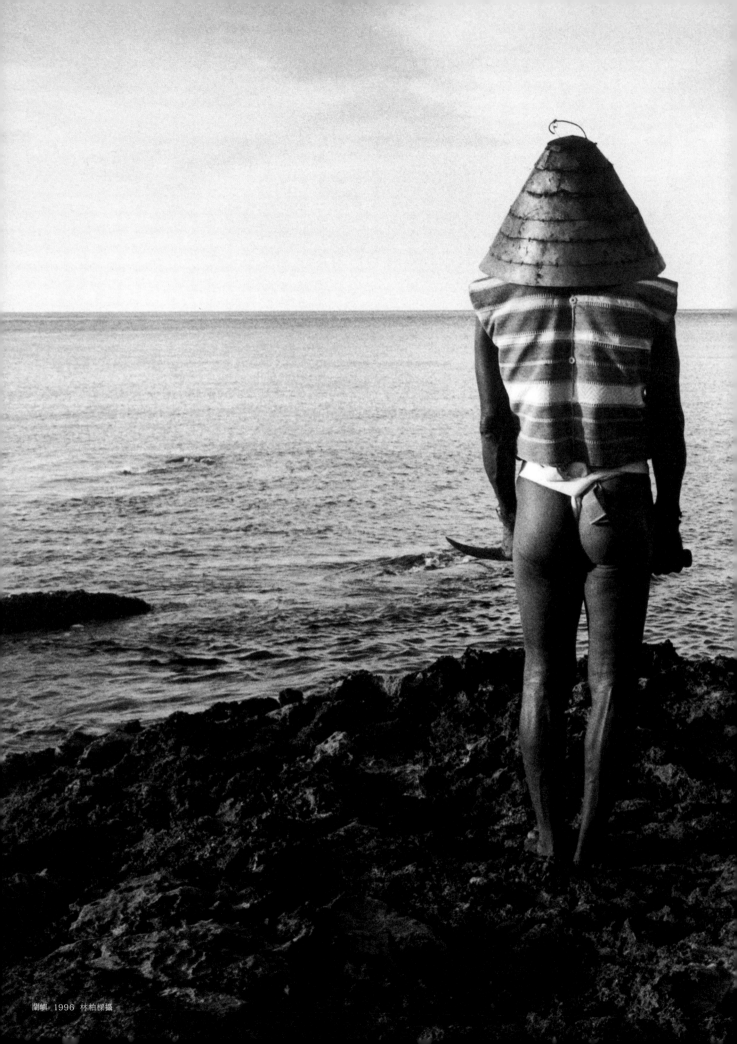

蘭嶼 1996 林柏樑攝

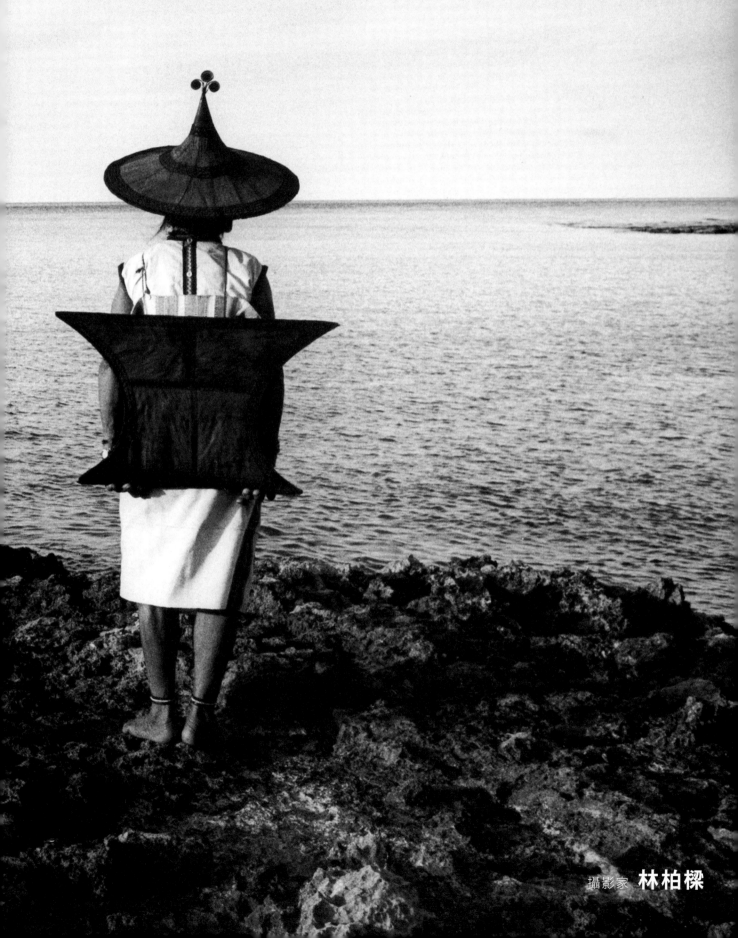

滾石佬不生苔

攝影家 林柏樑

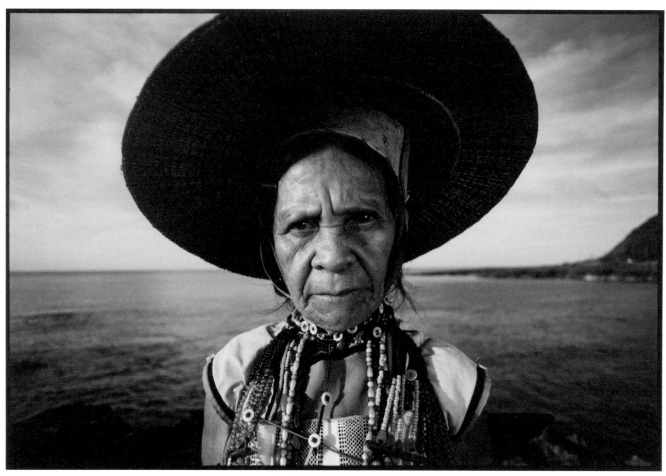

蘭嶼　1996　林柏樑攝

年初在一次攝影聚餐中，某位攝影研究者當著照堂的面，提到某學者不認同攝影家何經泰說的：「臺灣學攝影的年輕人，很少不受張照堂影響的……」

照堂在任何時代或工作單位都不是安份的人，他總是會攪動平靜的秩序，從第一次與鄭桑溪老師的聯展（1965），他的無頭影像創作在當時的戒嚴時期，顯得基進而創意十足，卻是打破當時唯美沙龍風和寫實主義唯二風尚，創下臺灣攝影「現代主義」的濫觴。而創作無頭男子像時，他才19歲。之後才有了「十七歲綠手」謝春德超現實攝影展（1968）、「寂寞童子／郭英聲」等人（女展，1971）的出現。

照堂本人看起來冷淡不易親近，其實他對年輕後輩多所提攜而且從不居功。

照堂有點像革命時開第一槍的引領人，後面的人是否前仆後繼，已經不關他的事了。即使現在社會分眾化，攝影數位化，他老兄高齡七十還是在反核運動上拍照，並將舊照以Photoshop、Lightroom等技巧變造，以作為核電後的一種預警。

照堂的照片看起來冷冽、荒蕪，其實骨子裏隱藏著強烈的個人觀點和內斂的情感，否則他的照片或記錄片就不會那麼耐看，甚且感動人了。他曾說：「我個人比較喜歡這一類影像，留白、若即若離、未完成，永遠保持一些謎趣與想像……。」

我小學六年級就在高雄市唯一的畫廊「新聞報藝廊」看到鄭張雙人現代聯展，高中時背著書包在路邊第一次看到中視的「新聞集錦」，庶民的生活影像讓我忘了回家。服兵役時在臺北「藝術家」畫廊看到照堂第一次個展「攝影告別展」，那一對浮屍的殉情中年男女，至今尚有印象。第一次看到布列松的推介文章，以及《生活筆記》、《搖滾筆記》、中醫針灸海報……等張氏意念傳播，這些積累的經驗無形中在1977年將我自覺的推向「攝影」這條不歸路，這或許就是所謂的緣份吧！

謹以我的兩張照片做為這篇文章開頭的回應，同時也向張老師超越五十年的影像生涯致上誠摯的敬意。

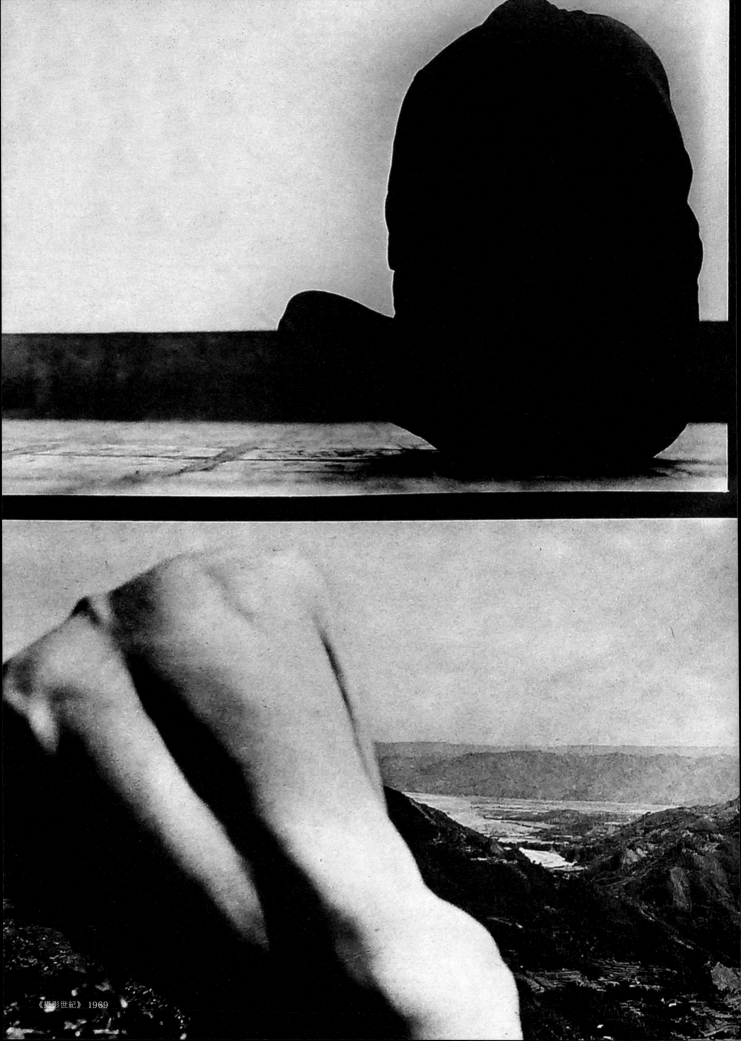

《攝影世紀》 1969

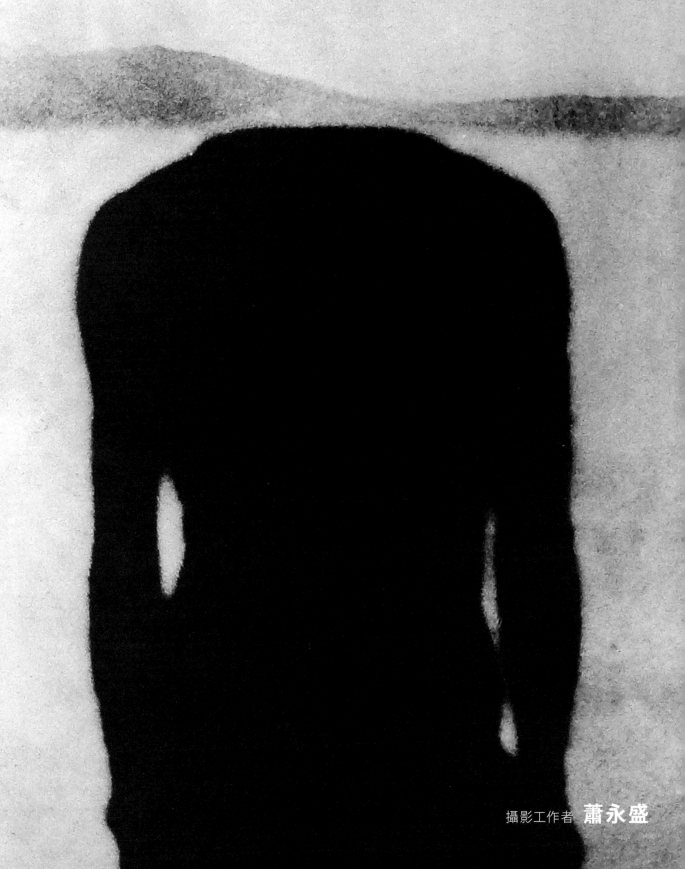

頭顱—不在

攝影工作者 蕭永盛

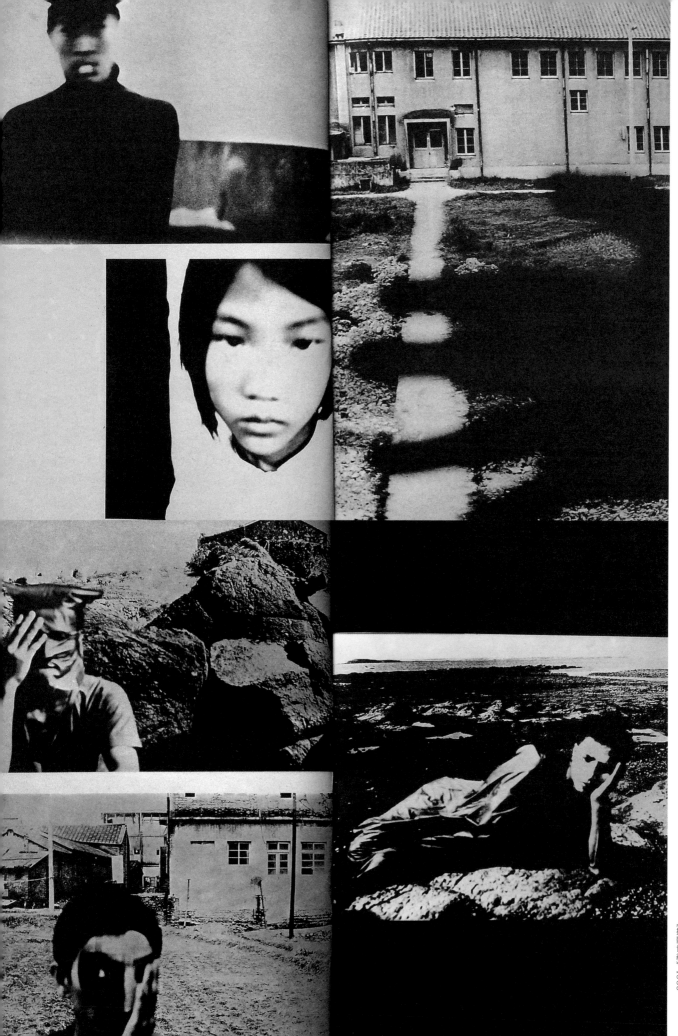

有頭顱很平常，頭顱如果不在可以引發怎樣的「思」呢？

「……我拍照的步驟是從生活中的小觸覺下手。注意路上來來往往的頭顱；注意坐在對面搖搖幌幌的臉；注意鏡中的嘴巴如何伸出舌頭；注意各種小物件……」這段話出自1969年張照堂為即將發表在《攝影世紀》創刊號上的10幀攝影作品所寫的一篇無題文章。

《張照堂的攝影》專輯有10幀作品影像，而且被編輯安置於同一個跨頁，編輯的人（作者張照堂？）是有意雙合展演這3幀讓人不安乍看有些詭異的作品。

1962年，張照堂在板橋自家頂樓的矮牆上，無意間捕獲到缺了頭顱的自己的影子；他從慣習的影像符號世界裏，生產創造了一種全新的影像意符，他走出了屬於張照堂自己的另外一個人間風景。

接著幾年，一系列的「無頭顱」作品，如看不見頭顱的傾倒的男性肉體，盤腿在頂樓打坐缺了頭顱的背影……實驗著，重複著，包括張照堂所拍攝的電影短片裏的。

有一種獨特的感受再落筆找到自己的皺法，他猶如發現「一畫」（trait unaire）的水墨畫家，筆開生面盡是「無頭皺」的鋪陳……

那兩年，他彷彿遊盪在一個「不同的空間」，「感覺上可以放任自由的幻想人間」。2000年，張照堂回答年輕友人吳忠維的話有一段是這樣的「……如果我那時候能夠更有絕對的癲狂和堅持，決定要去走這樣表現的路的話，我應該能再走得更極致一點。但那時候一方面也拍到一定限度，感覺重複了，一方面並沒有強烈的意識主張，在我還沒能把它做得更多、更深入，凝聚些更好的東西時，我也隨即就去當兵，接著就進入社會了。」

重覆使人快樂也痛，極致地再走下去將誕生何種荒謬、晦澀的影像？想像是不可能的，真實的是張照堂在1962年感受到同時代的影像工作者沒有人感受到的頭顱不在，並且捕獲了那只影像，自己的影子。

母親（照顧者）不在，可以引申出君父的隱喻。

那頭顱（　　　　）不在，象徵什麼？

等待
犀牛

《攝影之聲》創辦人／主編 李威儀

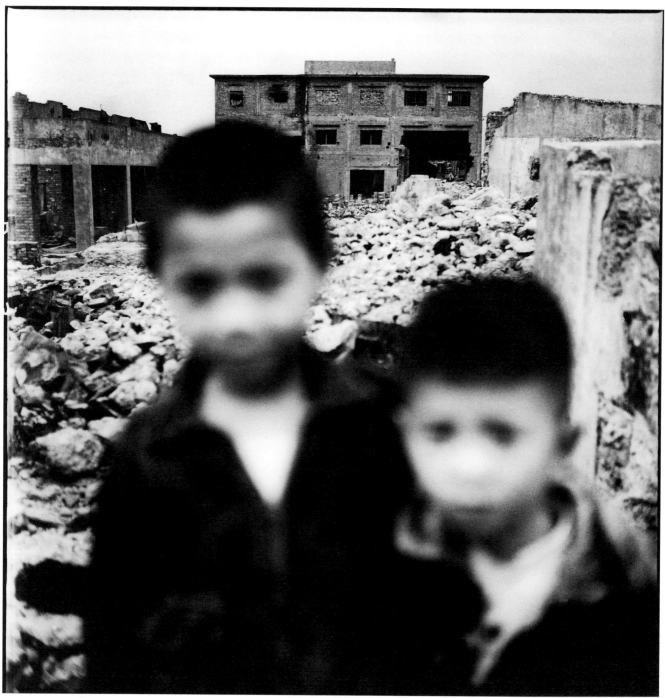

板橋 1962

不只一次這樣盯著他的照片看了。讀他的照片，就像是打開一個酒罈，去嚐現實生命裡某種幽昧的苦澀。不免猜想，是不是照片裡瀰漫的這種滋味，就是他的世代胎記，或是他對世界的回應方式──即使偶有笑意，也是苦笑。

攝於1963年的這張照片，畫面中的兩個小孩對著鏡頭，但焦點卻穿透他們，落在後方荒涼的廢墟堆裡，孩子的身形迷朦，像在破瓦頹垣中竄出的魅影。而這些魅影無疑是他召喚出來的，與那些同是六〇年代、無頭的、面容黑白分隔、形態詭怪的魂魄一起糾結飄移，存封在他的照片之中。

照片裡，對焦清晰的現實場景卻是冷寂的。令人困惑地揣想，這樣的畫面究竟映射出的是一個時代的實相角落、一個夢魘的片斷，還是觀者自己受到相裡的幽靈勾魂攝魄所產生的虛空錯覺。即便將目光拉回到照片裡那對臉孔尋找線索，但面對著模糊而蒼白的表情，愈想看清就愈看不清，遂成了一個謎團。

於是他的照片形成一種虛幻、疏離的印象。畫面裡的人、物、景緻，皆是這個印象的圖騰。他拍照片，無疑像是一次次揭露現實世界中的超現實成份，述說攝影本身是如此介入現實又抽離現實的產物。對他而言，幻相不必然要跳出現實的象限去搭建，現實本身就是迷幻不安的，而他有能力捕捉。

這個能力不只在他的照片裡展露，更包括在他的文字裡。他在他的〈非影像筆記〉裡寫：「加班到凌晨四點半，一個人站在十三樓等電梯，恍惚中抽著煙。指示燈上得很慢，長廊黑漆漆的，我好像聽到一種奇異的撞擊聲。電梯終於上來了，門一開，一隻犀牛從裡面擠了出來……（1975.12.15）」

或許是在壓抑的年代累積了創作能量，讓他的作品釀出一種獨特的苦味與奇想。最近追蹤他在Instagram上傳的手機照片，出窯的人群、晦澀不安的臉，那些幽靈如今依然巡遊著。

想起第一次和他見面，是在一列捷運班車巧遇。有天晚上我從臺北車站搭上藍線，望見他獨自站在車廂裡。在此之前我從未和他說過話，心裡琢磨著是否要叫他，正猶豫著，他便挪身要準備下車了。不知道自己哪來的衝動，或許是怕錯過，竟跟他下了車，直到出了捷運站才喊他。「張老師」，然後他對我說的第一句話是：「你怎麼認得出我？」

他不難認，髮色灰黑、形態低緩，鬱鬱地像有心事，和他的照片一樣。於是我們在一個小巷子裡談話。不時憶起這一幕，夜巷裡的一盞路燈對我們打了道白色逆光，我在等待，那隻犀牛是否會擠到巷子裡來。

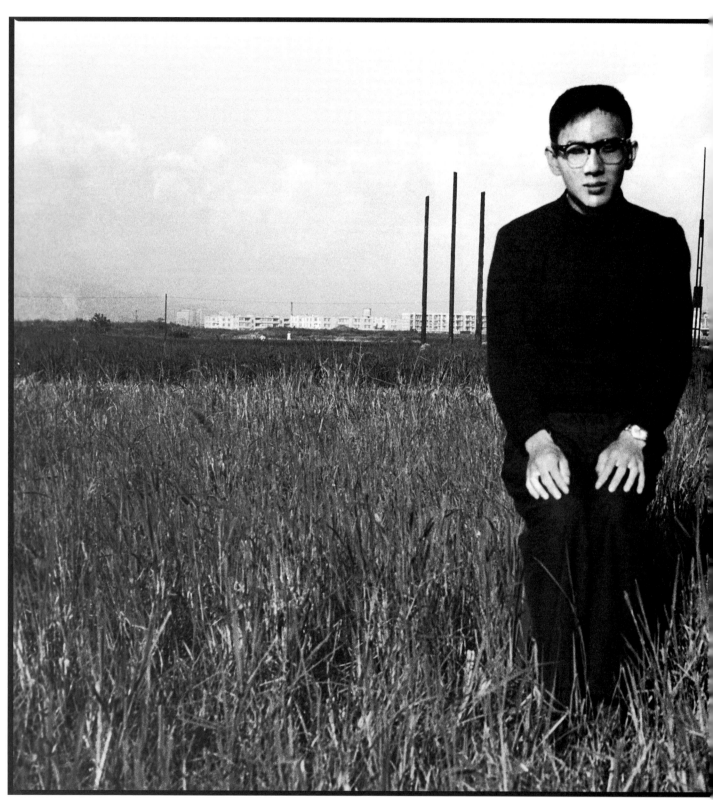

江建勳 板橋 江仔翠 1963

作需別春
創無揮青

攝影家 **張蒼松**

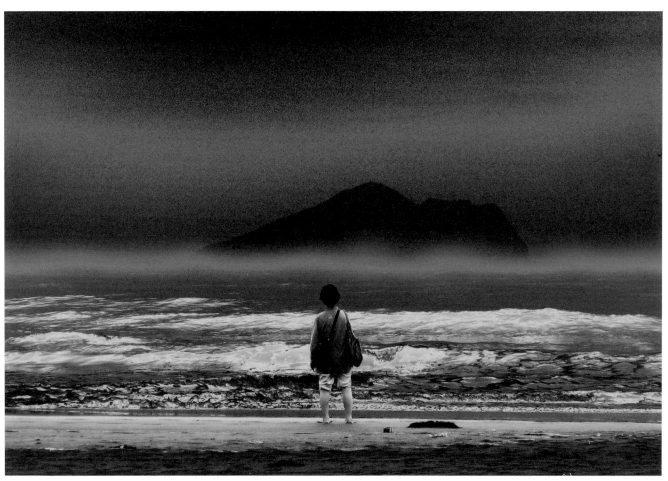

臺灣—核災之後……　2013

張照堂熱愛攝影伊始，五○至六○年代充斥畫意派與寫實主義，可張照堂抗拒因因相襲，他從文學、繪畫、甚或電影與音樂汲取養分，形塑新的可能性，融入深沉的文學興味，提煉出詭異／荒謬／怪誕／獨逸的視覺語言，這般隱喻、抽象的表現手法，卻有著相當程度地自我投射在其中。

容許我挪用四十年前張照堂書寫〈反叛文化指標性人物〉巴布・狄倫一篇樂評當中的筆法，反過來刻劃「張照堂到底是誰？」——他是拿著照相機的詹姆斯・狄恩／他是有雙攝影眼的卡繆／他是深諳暗房美學的愛德華・孟克。

出身醫生家庭，儘管已有兩個兄長承繼父業，但醫生爸爸仍殷切期望張照堂念醫學系，引發他以離家出走表達拒斥習醫懸壺的強烈意志，近乎家庭革命，才得以「自我實現」直升臺大土木系，博覽書籍吸納了現代思潮。

仔細審度幾幅張照堂二十來歲的肖像照，「豎起黑衣立領，聳起塗抹油膏的髮型」襯映孤高神情，表露了詹姆斯・狄恩的叛逆形象。熾烈青春，躬逢封閉年代、保守社會與傳統家庭多重樊籠，奮力插上叛逆的羽翼，胸懷反骨氣概，才足以跟世間權威與創作風潮相抗衡！

這是張照堂影像風格誕生的植基所在，半世紀以來，一以貫之，他寄託「戲劇性／dramatic」的影像張力，寓意悲歡人生流轉無常，誘發非慣常視覺感染力。

張照堂的「戲劇性／劇場式」攝影，可概分幾個時期及其表現形式：六○年代中期前，鏡頭下的黃永松、江建勳等友人裸身或是扮裝演出，抑或映照白牆上頭部「逸出」的身軀剪影，演繹人與現實世界之間的虛無關係；八○年代中期，電影外景現場，演員回到真實生活的戲外戲，非劇照，懸浮著時空錯置的違和感；八○年代初期至九○年代晚期，從「恩寵與寬容」、「逆旅」到「現象・一瞥」，梭巡人生場景萃取攝影美學，佈局精準，細說人生如戲，散發劇照般地影像魅力；2013年初春，以影像代換狄倫歌聲，實踐知識份子社會參與的天職，《臺灣—核災之後……》系列作品持續發表於臉書，嘲諷擁核迷思，預示不可測後果，他援引超現實的戲劇性基調，媒材的應用卻更多元，以數位與手機軟體進行後製，鋪陳神秘而不安的黑色幽默。

張照堂於三十一歲那年舉辦首次個展就叫「攝影告別展」，不過他從來未曾真正跟過去的自己告別，他忠誠地帶著屬於張照堂的特質，頭也不回的，繼續向前又走過二十五年長路！當他繫上父親留下來的領帶接受「國家文藝獎」桂冠，以告慰天上的父親，內心底層難免悵然，但是無異體現了「路是人走出來」的定律不滅。

臺南 七股 2003

看見了風景
聽到了聲音
聞到了味道

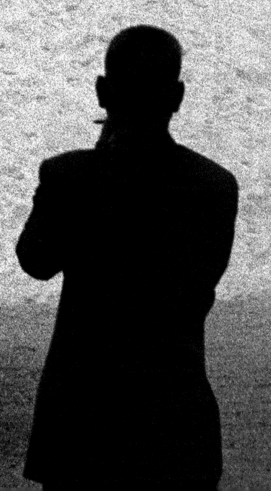

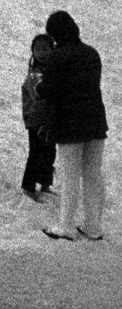

攝影工作者 **簡永彬**

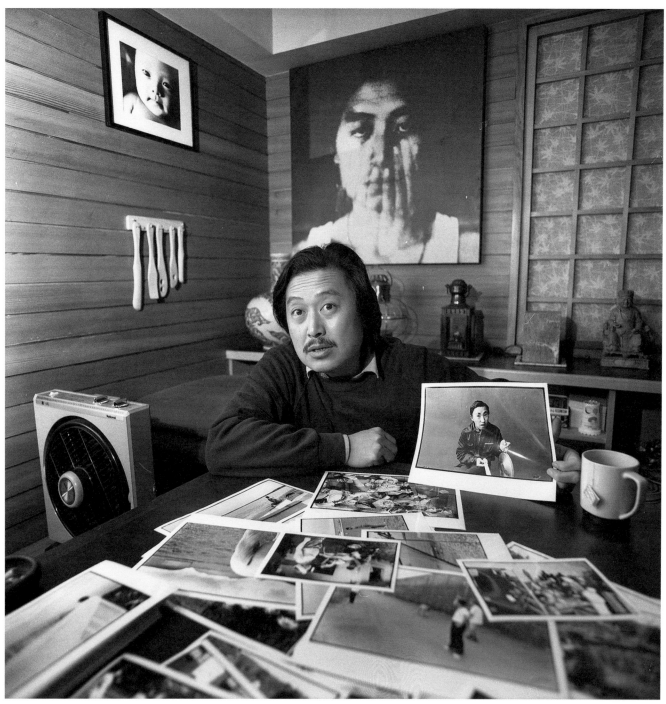

張照堂　臺北 銅山街　1986　簡永彬攝

看見了風景、聽到了聲音、聞到了味道。

張照堂的黑白作品很耐看,不單只是構圖上的因素,如果你硬要從所謂紀實或寫實的攝影發展角度,來論斷張照堂作品,是屬於那一個攝影時潮下的縮影或影響,終究是徒然的!

張照堂從「觀景窗」觀看到影像所沈潛的風景,主角並不是去捕捉他人意象或其他景物的描寫,而是在他一貫的攝影語彙中(大多橫式、水平線齊平構圖),那些隱約可讀出,被攝者與拍攝者,在寬恕與恩寵、平衡與衝突、介入與逃脫,不安與安然等內在風景的心緒狀態;攝影是他省思並挖掘出他內在旅程的映射,一如他的電影創作,我們必須看完整場劇幕,焉然才能照見他內在思緒,在已被斷片化的視覺風景中,劇情正冷漠及荒誕般在上演,就如他自己所寫:隨時走路,即時在場!

就因為如此,當我看到照堂作品時,常有這樣的想法;如同看一幕黑白默片,雖然畫面是靜止的,你確感覺它會瞬間走動,而各有其方向的轉演;就如同那一張《臺南 七股 2003》堆疊成小山丘的鹽田風景作品一樣,淒白帶有荒涼的鹽田小坡上,零散地配置不同體型的人物,有坐有抱、甚至有滑狀嬉耍、或沉溺在不知所吟等光陰姿態,都在照堂慣性的觀景窗內被均平的構置;從前景到中後景、從左至右,都排置不同的站姿或蹲的背影及人影。在照堂視覺慣性的橫向取景中,先給予人一種安穩的鎮定,在你注視良久的觀看中,不時會跌入或想像,那隱約畫面如電影影幕般地滑動,人們在那疏離構置中,有哆嗦的細聲對話、那空氣中似乎漂散著海鹽的味道……。

在張照堂的光影人生剳記中,我們看見了風景、聽到了聲音、聞到了味道,這就是張照堂的影像風格!

築地魚市場 系列　2009　沈昭良攝

身影·張照堂

攝影家 **沈昭良**

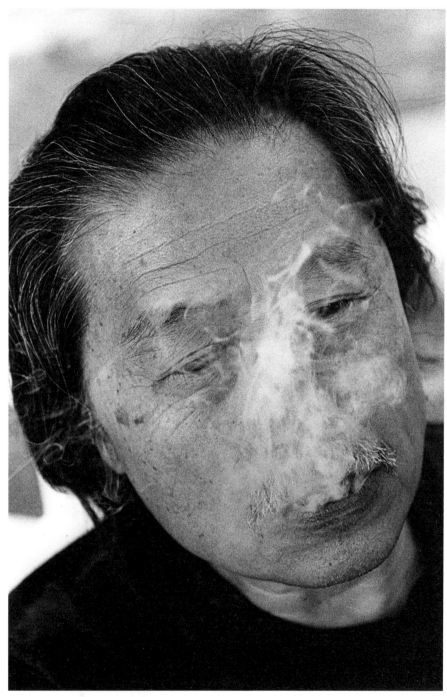

張照堂 澎湖 馬公 2004 沈昭良攝

2009年初夏，適逢準備投入《築地魚市場》攝影集的製作，為了實地了解築地的氛圍，同時也期望能從現場尋找一些設計上的靈感，於是我邀了負責設計的世和及張老師一同前往東京築地。

一大清早，我們搭上最早的地鐵前往築地。一行人走出「築地魚市場」地鐵站，沿著場外市場一路走進場內，剛破曉的天空下，人潮、車輛和機具在馬路上川流不息，市景早已人聲鼎沸。

我們沿著場內的幾條通道，穿梭在長排的攤商之前，世和以及張老師張望著四處，隨機拍攝。十幾年前仍可隨意進出的開放式拍賣場，如今已是一間間封閉的拍賣間，除了其中一處限定每日參觀人數的開放空間之外，到處標示著「閒人勿進」的警語。而不這麼做還真是無解，因為來自國內外的大批觀光客，數量已遠超過平躺在地上的鮪魚，不僅偶有人損傷魚體，也明顯影響清晨爭取時效的工作運行。

一路上盡是熟悉的叫賣與交談聲，攤架上的魚貨琳瑯滿目，不時出現強調生鮮、色彩醒目的「產地直送」標示。接近出口處的保麗龍箱回收區，遠遠望去，堆疊地像一座白色的山丘。我們穿越廣場，往另一端主要是雜貨和料理店的區域移動，幾間

壽司名店前，早已排滿慕名而來的饕客。我帶著他們走進熟悉的「AIYO」，這是一家我每次來拍攝築地經常歇腳的咖啡館。大夥兒隨意點了咖啡和土司輕食，塗上奶油的焦烤土司、濃醇的咖啡以及老闆的親切笑容，十幾年不變。

我、世和以及張老師各自點燃煙斗、小雪茄和香菸，數種不同的煙薰氣味，在空氣中飄散。我拿起相機注視著遠處正在抽菸看報的客人，想起張老師作品中慣有的神祕與劇場感，索性也讓世和及張老師入鏡。喝完咖啡，燒盡菸草，我們隨著中午戲劇性漂移褪去的人潮離開築地。記憶裏滿是市場裏的雜沓光景和咖啡桌前的雲那身影。

曾經和幾位學術圈及從事視覺創作的友人談及，何以張照堂普遍為文化界人士所敬重，除了作品中與文學、哲學、劇場、視覺及美學的成熟連結。更重要的是，他長期以來對於史料彙編、提攜後進的戮力與實踐。以及性情中如閩南語所說的「頭人」，那股幾近含括學養、思維、態度、經歷和氣度的質量總和。

2016年，築地魚市場搬遷之前，我們再去「AIYO」，點根菸，喝杯咖啡吧！

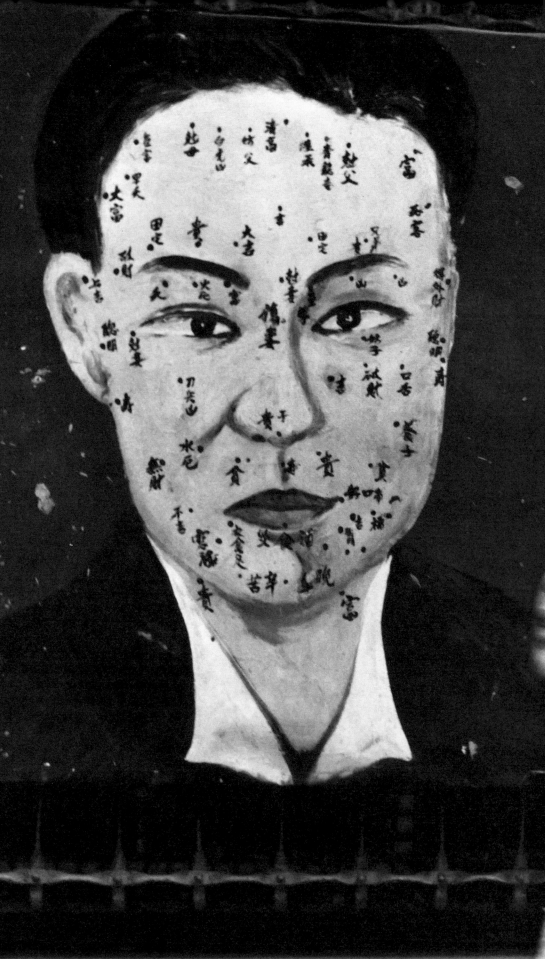

男性面痣

萬華 1978

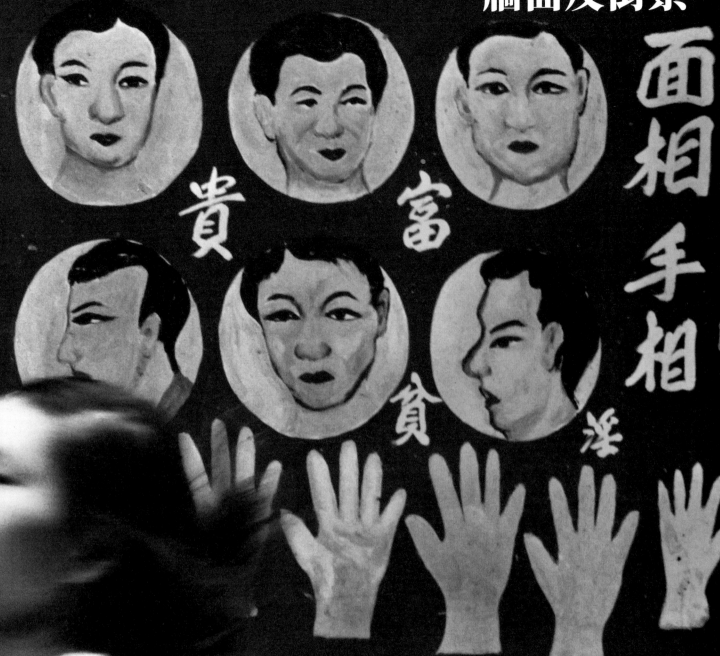

面相 手相

貴 富 貧 淫

藝評人 林志明

168

在張照堂的攝影作品中，有個牆面特別令我感到興趣，它甚至是有點謎樣的牆面，標誌著一種他攝影影像中常有的詭異（uncanny）感覺。

那是一張在萬華拍攝的街景：一位年輕女子正好路過街頭的面相／手相廣告前，背景和前景形成強烈的對比。廣告在畫面中是清晰的，女子則因行進的動態而顯得稍微模糊，這照片彷彿是攝影家已在旁埋伏許久，等待這樣的一位人物在此場域中出現；牆上廣告寫著「男性面痣」，其旁是一張覆著各種「痣位」及「痣相」的大臉，而這張像是生了麻子的大臉，雖然風格較屬於民間匠師的「拙趣」，卻是神奇地讓他的眼神如此正好地直視著少女的清秀乾淨的臉孔；每一個痣相代表著人的命運——貧賤富貴，或是性格——貪淫等等，在其畫面右方的以放大圈圈出及展示的面相及手相，則強調了其中一些面向，也使得男性和女性的對比更具威脅性。

觀看這張照片令我特別想起日本留美的攝影家石元泰博（Yasuhiro Ishimoto）一張攝於1960年左右的街景名作。[1]

這張影像攝於芝加哥，同樣也是以牆面為其真正主角，但街頭人物的點題，使得畫面產生了一個瞬間的重新組合及解讀：在牆面上有兩面用大字書寫體英文寫的「標語」Pay or Die!（付錢或是死！）兩位中年人正好走入這街景中，右手邊的黑人走到了Die的位置，左手邊的白人走至驚嘆號的位置。雖然他們是一黑一白不同的種族，但看來都是受薪階級，正低頭走路，看來就像是被金錢壓力沉重壓抑著。

Pay or Die! 的命令式句子會令人想到黑社會的威脅用語，但其真正的意義在畫面上顯得曖昧，讀者可以玩味這是瞬間的遇合或社會真實邏輯的寫照在此刻突然展現。將張照堂的「萬華」景象和石元泰博的芝加哥街景對照來看會產生新的閱讀意味，人物的精確位置是重要的：張照堂畫面上的女子正當青春年華，她的位置很巧妙地遮去了畫面上男性面相另一個命定的定論。單由影像來看她的臉相乾淨無痣，但這很可能是因為動態模糊而看不清楚：就好像痣相、面相、手相等等的解讀，無非是種隱藏的命運瞬間在善讀者面前的顯現。

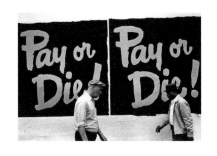

[1] 這張照片的年代依照日本東京都寫真美術館1998年出版石元泰博展覽圖錄《芝加哥 東京》乃是攝於1959-61年間（頁38）。牆面上的Pay or Die!實際上是1960年上映的一部電影的題名，談的是紐約黑幫收取「保護費」的威脅。

有時似乎聽到某人在叫自己……

Chang Chao-Tang

看‧不見‧張照堂

《看‧不見‧張照堂》 劉開設計／吳忠維文 2000

看見

設計家 劉開

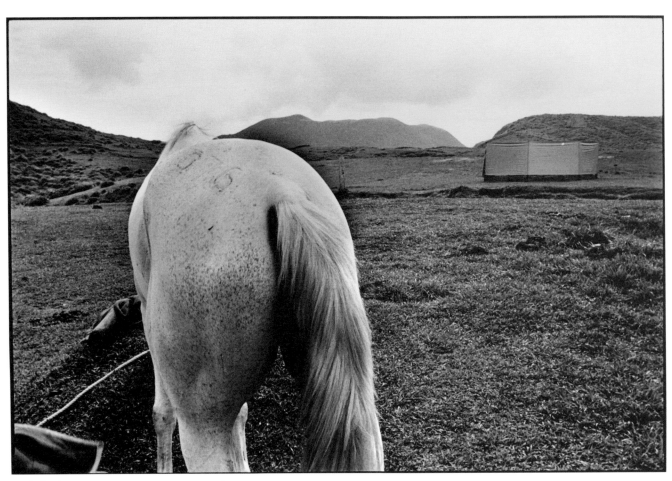

陽明山 擎天崗 1985

我在年少時，學習用眼睛觀看外在圖像世界
我見到攝像在美學與紀實中能抽絲出瞬間的張力
它觀看的方式異質獨到，亦是真實
它讓我看見，攝影家張照堂

「抵抗寂寞
的手段」
之外

畫家／評論家 **黃翰荻**

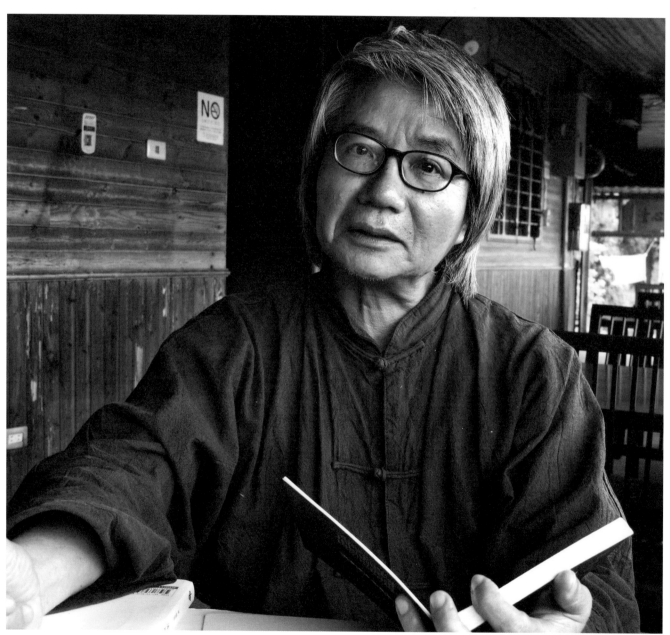

黃翰荻 木柵 貓空 2010

許多人談過照堂的作品，像我這樣僻居鄉下將近二十年的人恐怕要附驥尾！不過因為照堂確乎是他們那一代的代表性人物之一，而且是他們那一代「半官方」的代表性人物之一，所以若從時代的觀點來議論，對年輕一代應該還有一點知識性的趣味。至於我的同代人或更長的一輩，對時代的見識、聽聞遠超乎我的，只有對他們抱歉忱。

照堂的作品長讓我想起劉大任在他的《袖珍小說集》序中說的「抵抗寂寞的手段」，所不同的是劉大任講的是他們那一代的「救國」、「救世」之想，然而這不是這篇文字的主旨。照堂的作品體中有兩件，相對的特別觸動我的興趣：一件是標題為《板橋 1962》的無頭站立人像，一件是標為《新竹 五峰山 1986》的臥豬。當然這是純屬一偏的說法。

《板橋 1962》這件作品，很多年來我一直以為是：一幅「一河兩岸」的山水中，挺立著一具被切去人頭的軀身，而且它有一種「蓄意的」或「偶成的」失焦。直到最近一次晤談才知道，畫面中那一道白水，實是公寓頂樓的短牆，斜陽無心把他的影子投射在牆垣上，角度使顱影化去；當時因為沒有人能幫他按快門，所以使用了自拍器。無疑，有足夠創作經驗的人都會立刻明白，這是一個創作的起點，不管日後的果實如何，它是一個觸媒、一個火種，或者便是在這一刻，它點燃了照堂出世以後便接收大戰末期、冷戰對峙以及白色恐怖的，無所不入且獨特的時空經驗。當然，還有王鼎鈞筆下所謂的「沒想到一時變局乃是出於普世主流」的現代主義思潮；其中，「存在主義」在五零年代大興之後，終於被推至六零年代臺灣，照堂說他對「存在主義」的了解，由許多當年的譯作得來。我以為冷戰的「身心症」很傳神地被體現在這件作品裡，「出門惘惘欲之」，連立在傳統的山水中皆不能脫透，傳統的山水化身為水泥房子。（照堂最早時嘗試過畫意攝影）

六○年代，臺灣處於冷戰前方的閉鎖狀態，斬斷了臺灣更早一段時期的開放吸收，唯一對外的接收管道是美國新聞處的雜誌、報刊、書籍，以及少數高社經地位階層私人訂閱的外國雜誌（一樣在情治單位的箝制之下，常在書頁上塗黑、抹去，有時撕去某幾頁，有時乾脆整期沒收）。照堂在那個年代的視覺啟蒙，來自當年屈指可數的展覽，圖書館、美新處的外國雜誌，以及當時他自己訂閱的《滾石雜誌》（Rolling Stone）雜誌，還有那個年代放映的電影。

有一件事頗值得一提：照堂是那個時代「搖滾文化」的重要文字譯介者。《滾石雜誌》反應的是世事荒謬，但《滾石》

對「次文化」以及「生命片段」的發掘，確然把存念理想主義的人拉回到現實世界裡，所以也震動了許多那個年代具有前瞻性的人，雖然它的主要影像創作者安妮·萊柏維茲（Annie Leibovitz）在晚年的紀錄片中承認：「古柯鹼推動你前進，讓你以為你在思考。」雖然宋姐（Susan Sontag）和一些知識菁英以為「那猶屬低眉文化」。然時代所趨、所向，沛然莫之能禦。安妮的視覺啟蒙人物有兩位：一是羅伯·法蘭克（Robert Frank），一是布列松（Henri Cartier-Bresson），他們都可以作為了解照堂作品的參考點。極有意思的是安妮和照堂對攝影的說法恰成對比：照堂認為攝影是寂寞的、孤單的，但搖滾樂給人力量。安妮則認為：「在生命中不斷的失去之後，唯有拍照的力量足以支撐我。」

照堂啟始他的創作的那個時空自然與安妮不同，我猶深記那個年代的七等生、王文興、黃春明、陳映真小說與王禎和的劇本。他們之間必有某種關聯。

《新竹 五峰鄉 1986》這件作品，對我來說，則有一種照堂作品中顯見的滋養和美盛。後來我在一篇訪談中讀到他說：「是在我沒有看觀景窗的急促情況下，即興按下快門拍的。」不禁升起一股啞然的默契，心裡說：「是了！是了！」照堂作品的價值，在我們這一代歿去、霧散之後，自然有其明晰的面貌，然就憑這一答，便可以見出照堂對攝影還抱持著一種非功利性的純真。

宋朝文同有一首〈織婦怨〉詩，最後兩句是：「安得織婦心，變做監官服？」說的是一位鄉下沒有知識的織婦，怎麼能揣摩、透得世故、刁鑽的稅吏所做出來的姿勢（頗類近攝影者所擺出來的各種不肯講、不能講、不可說的姿勢）？這種情形，其實和「一位攝影影像的觀者」如何與「拍攝者捕獲、意造出來的影像姿態心理」相凝合，是同樣的道理，每一位影像工作者都不可免的要面對這樣的問題。我自己拍照二十年，從沒有一位臺灣攝影工作者覺得我拍的東西有意思，只有夏陽有一年在卡片中跟我說，哪一天我應該把我拍的東西輯成一個集子。其然乎？豈其然乎？

說來可笑，這些年漸覺已開始漫入老境的我，常企慕余承堯老來始畫，駱香林六十始學攝影，張才老哥哥老了還想回上海補拍早年的作品。願與照堂共勉。

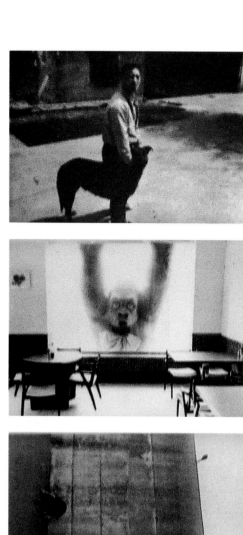
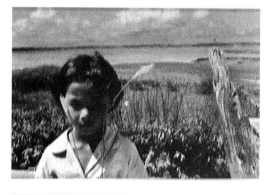

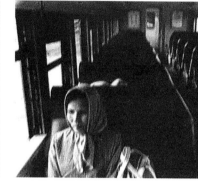
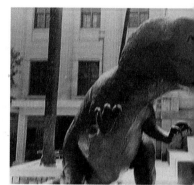

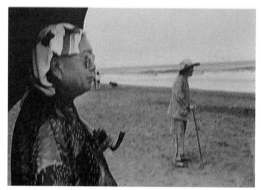
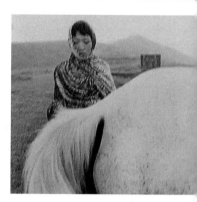
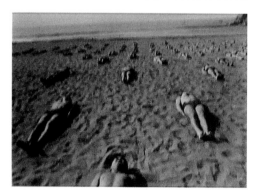
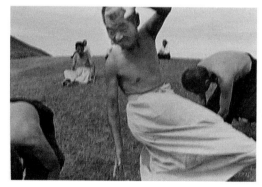

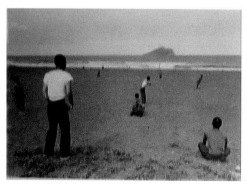
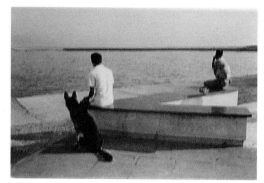

「恩寵與寬容」 1983

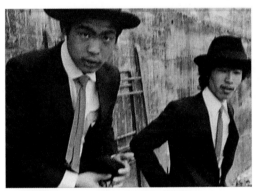
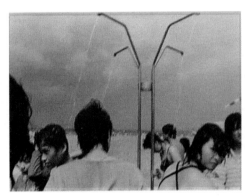
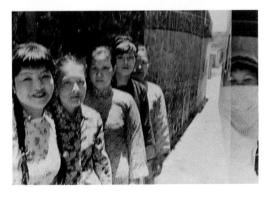
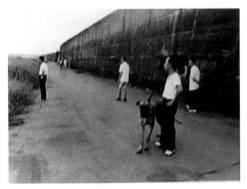

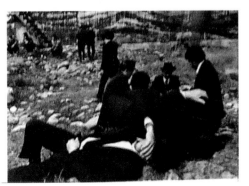

藝評家　陳朝興

紐約 1986

亞里斯多德在《工具論》裡說：「言語是心靈過程的符號和表徵，而影像則是言語的符號和表徵」。一種社會真象的影像言語，重要的不是現象本身，而是現象指稱所言的意義性和結構；因此，有力量的影像不只是象徵（symbol），更是一種徵兆（symptom）。張照堂的影像不只是真實的再表現，更是一種主張（assertion）。

從《生活筆記》（1978）到《在與不在》（2009），張照堂的影像似乎沒有一刻不支配著我閱讀觀看世界的潛意識架構，像鬼魅般地盤旋著我近四十年；他的貢獻除了影像的氛圍固化成了一種「在與不在」並置的範型（paradigm），同時也影響了我閱讀意義是由事物間的關係產生，而非由其本質所單獨確定。影像之所以成為一種批判性的主張，乃是通過了攝影者的

「詮釋」介入了作品，並且賦予了新的「關係美學」，成了一種動態性、參與性的脈絡性主張；它沒有訴說真理，它只是挑戰了你我的閱讀和再結構後的主張。

影像其實是一種共時性（synchronical）的元素叢集而成為「語言」（parole），攝影工作者利用了這種語言系統而成「語彙」，以一種接近機制性（institutional）的方式來累積成一種「語言」（language）和「事件」（event），藉以作為直覺文化符碼的運用；張照堂的作品使人思索「意義」的多重可能，也就是他透過「影像」的「語群關係」（associative relations）生產了「聯想」，並且利用了「句段關係」（syntagmatic relations）來創造一組序列性的語言系統和主張。從臺灣的攝影史來看，張照堂是一個標竿性和歷時性（diachronic）的地標。

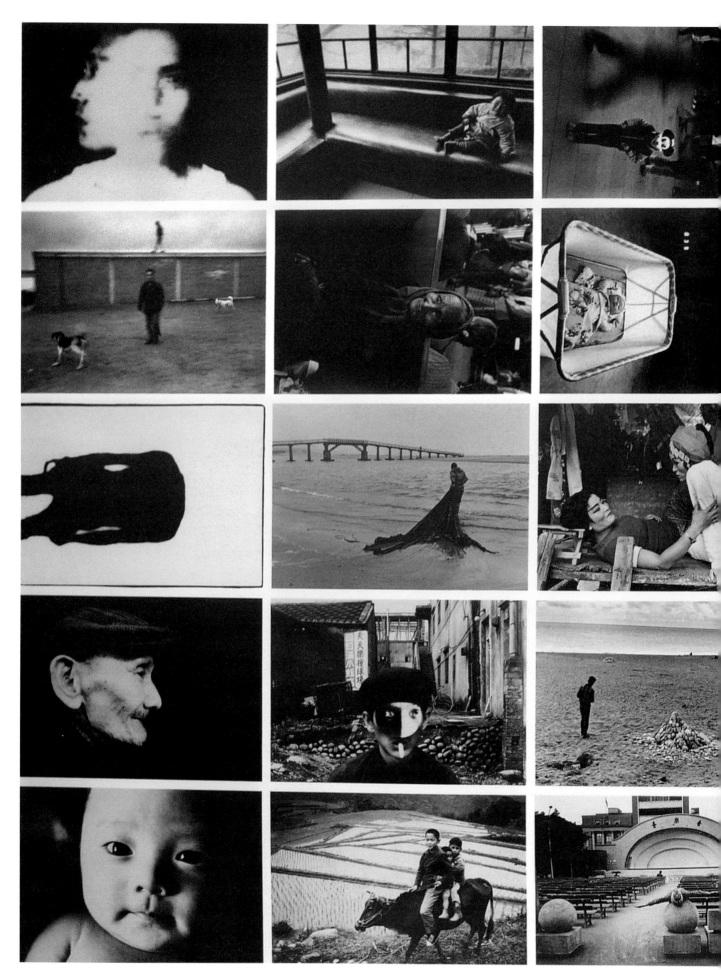

「逆旅」1986

半世紀的凝視

編舞家
文化工作者
林懷民

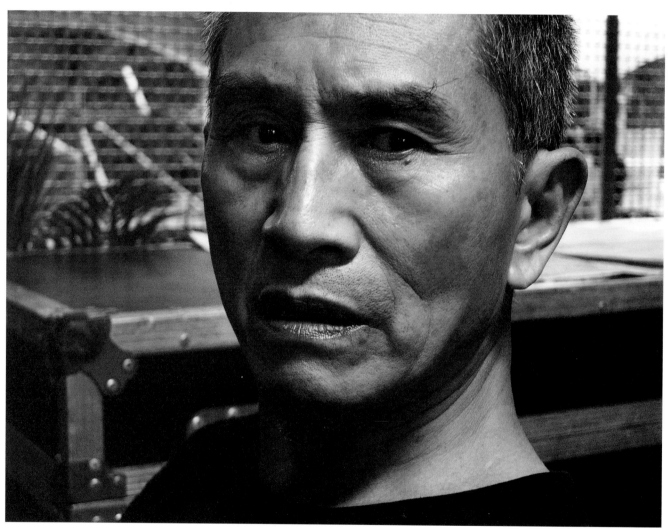

林懷民　臺北　2011

1962年，張照堂拍了一組裸男的照片。其中一幅，近景的男子背脊向左傾倒，右邊羅列靜好的山川；男子皮膚光滑，風景崢嶸。另一幅的裸男居中站立，只是黑影，遙遠的地平線浮出水墨般的山峻。兩個男子都沒有頭部。

　　照堂早慧的少作，突破威權時代的禁忌，引起討論。即使在二十一世紀的今天，那超現實的風格依然令人驚愕，不得不細細探索，深思。

　　年長後，照堂的作品不再如此驚世駭俗，卻仍飽含讓觀者凝眸思忖的威力：白花花的鹽山上，散落的人群彷彿在搬演費里尼的戲碼；荒涼的堤防外，黑西裝黑呢帽的男子或躺或立或低頭聚賭，遠遠的兩個人勾肩搭背走遠了；空曠的火車車廂，落寞的婦人望向窗外；戴著竹籠的小男孩露齒而笑，那坦然與天真，叫人不安。

　　照堂經常顛覆我們對臺灣，以及對臺灣人的固定認知，彷彿在訓練我們對環境的敏感，訓練我們用新鮮的眼睛去看周遭的人和事。

　　半世紀，多地震的島國，在政治，經濟，有過移山倒海的變化。熱鬧，喧囂成為文化的主流。不管用照片，紀錄片或電影，照堂總是用他獨特的角度，安安靜靜說些深沈的話，不曾妥協，絕不媚俗。

　　每一個年代總有新鮮的天才，張揚的傑作，只是有人固步不前，有人改行，有人衰退，消隱。照堂始終透過鏡頭面對生活現場，面對人生，銳利的眼光不老，孤絕的姿勢不變。

　　半世紀當然是歷史。無頭裸男定格五十一年後，按下快門之際，張照堂也定影為臺灣固定的風景，不管他樂不樂意。

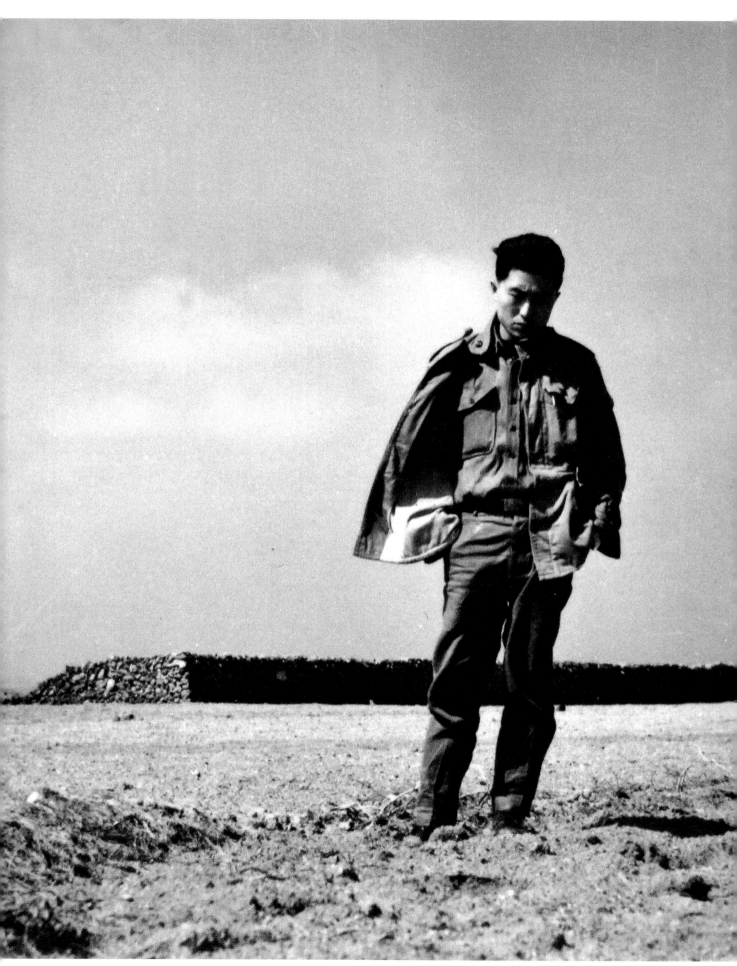

張照堂 澎湖 鼎灣 曹威攝 1965

關於這個世界
我有些擔憂

作家／建築師 **阮慶岳**

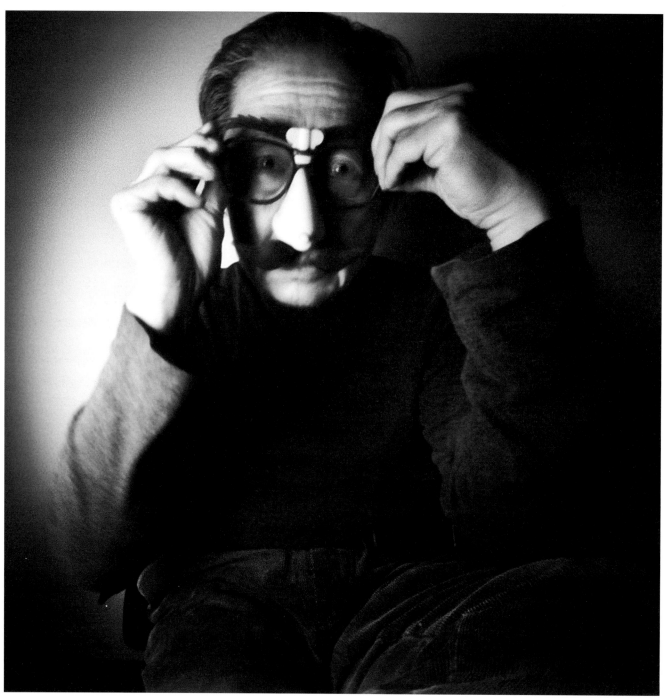

張照堂 針孔肖像 臺北 2009 曾敏雄攝

開始接觸張照堂先生的攝影，是在1970年代後期、我正在淡江建築系唸書，那時，我初執相機初入暗房，兢兢業業。對於認知張照堂的首尾因緣，已經不復記憶，隱約記得的有幾張作品，譬如拍剛入世未久張世倫的照片，是用垂直下視的角度，在側邊有自然光蘊入的屋內，以略帶著廣角的畫面，拍下那個睜張大眼、好奇望向鏡頭（與世界）的次子的照片。

　　那照片有著張照堂慣常的冷靜、客觀與自制，但卻也一如往昔地，在平靜的視覺景象底下，淌淌流動著一股濃稠的關愛，波濤洶湧也動人心弦（或許，還有些許對嬰兒將成長與必須面對這世界的擔憂）。

　　我後來試著用過同樣的角度，拍了我第一個外甥的照片。

　　那同樣的年代，我也沈迷於陳映真七等生的小說，他們一個憂鬱一個孤絕，與大時代隔江遙遙相望。那時，我並不覺得他們的小說與張照堂的攝影間，有著什麼線索關聯，現在再回望，卻發覺那整段時光，原來其實是濃蘊長在同一個團塊裡，難分難離，是個既真實又動人的時代。

　　也就是說，從七等生與陳映真的小說裡，是可以看見張照堂的攝影的；而從張照堂的攝影裡，也同樣可以望見他們的文學的。他們是在同一個花園裡，各自張放的花朵，一起完成了這個花園的美好，彼此既獨立又共體。

　　於我，那是一個臺灣創作者曾經願意（也能夠）懇切面對自我心靈的時代，即令孤獨、即令痛苦，也一定堅持要繼續前行的時代。那時，創作因心靈的孤寂而生，猶如兀自蔓長的花草，無因無由地自起落，時代的大花園，卻因而美好、因而輝煌。

　　我現在再看張照堂的攝影，總要回想起我成長的那個時代。因為有了張照堂、因為有了陳映真與七等生，我幸福也安然地度過了我本當徬徨的一段心靈時光，而且一路載歌載行。

　　只能說：謝謝你，張照堂先生。

非影像　歲月書寫

攝影者容易患得患失。我經常這樣。

帶著相機與欲望出門，沒拍到一張好照片，心裡頭徘徊不平衡的悒悒情緒；看到一則叫人「啊！」出一聲的風景時，不是機器不在手邊，就是來不及，或沒有意願去按快門。做為一名生活者、閱覽者或過客，他用眼睛去接受發生的一切，不必有攝影者的苦惱。相機終於成為我的一種負載。

年前的一次相機失竊，心中暗想這該是一次「告別」的藉口。不過後來還是買了新相機，但舊有的熱情已逐漸冷退。回想起來，在影像的領域中，自己不曾是行動的生活打拼者，或社會介入者，倒比較接近是一種陰靜、消極的觀伺者，若即若離，東窺西望，卻又彷彿想積極地在攝影上有所作為，這中間存在著打結的矛盾與荒謬。

有一段時間，自己養成寫札記的習慣，試圖將那些心有所感卻無法完成的影像用文字補遺下來。回頭翻閱這些「非影像」的札記，似乎道盡了心中對攝影的無能駕馭的茫然：

- 下午五點到達竹東拍「山歌比賽」，客家人唱山歌尾音拖得像流水一樣長。一位盲笛手在台上又吹又唱，淒慘動人。然後，他把笛子像寶貝一般裝在又髒又破的布袋裡，雙手緊抱著，好像有人要搶奪似的。（1973.2.22）

- 淡海，夜十一時，除了浪聲，就是野孩子的笑鬧聲。一個母親哄著懷中的嬰孩說：「乖乖的，再哭就把你丟到海中間去。」有人丟過小孩到海中間去嗎？我拿著相機等待著。（1973.6.29）

- 在拜拜祭日中，看到鄉村居民殺豬的心情，仁慈得像牛仔槍殺傷馬一般。他把利刀插在他的喉頸中，鮮血湧射，還得一邊好言相慰：請忍耐忍耐。只要有「神」在，一切都可以原諒，一切是恩寵。（1973.6.2）

- 忠烈祠，臺南市，一個老婦人坐在廊下，突然激動哭喊起來：為什麼把我兒子變成牌位，鎖在裡頭呀……坐在右側那隻長角的銅獅子毫不動容；她每天都來哭一次。（1973.7.21）

- 辦公室的小弟的右手有六個指頭，他不喜歡跟人家握手，自從他把另一小指割掉後，他還是不跟別人握手。他時常把手插在口袋中，感到若有所失而不自在，只有在他跨上摩托車前，總是偷偷地高興著，能跟別人一樣戴上手套，急馳而去……（1973.8.15）

- 我看見一個左腳縛石膏的男人，托著兩根拐杖走進大雨中，雨點打在他身上比落在其他人身上更多更急。坐在那兒吃牛肉麵的朋友哼著歌：「上天是如此慈祥，人又是如此榮耀，我們能說什麼呢？」歌還未哼完，那個人又從大雨中拐回來，他坐下，面對著我們，也叫了一碗牛肉麵。（1974.12.13）

- 我在人行道走著，趕上一個人，與他平行，轉過頭來看他，發現他也轉頭瞪著我，我快步行進離開他，這是大約兩個月以前的事了。今天早上我坐在家裡喝牛奶時，突然想起了那個人的臉。（1974.12.13）

- 她每天都要跌倒廿幾次，每次我跑過去扶她，她就說：「沒有用的，我還是要倒下來……年輕的時候沒有跌倒過，老了就多跌一點……」她說：「過了八十歲，跌倒就成為一種生活方式。」（1975.3.6）

- 中秋節夜晚，街上路上人來人往，每人臉上都長了六個眼睛，兩個看月亮，兩個看行人，剩下兩個已經睡著了。（1975.9.12）

- 加班到凌晨四點半，一個人站在十三樓等電梯，恍惚中抽著煙。指示燈上得很慢，長廊黑漆漆的，我好像聽到一種奇異的撞擊聲。電梯終於上來了，門一開，一隻犀牛從裡面擠了出來……（1975.12.15）

- 十一點鐘以後，還在小鎮黑街上行走的人，手上還提著箱子的，一定都是異鄉人了罷。可是，小站候車室椅子上，還有一群異鄉人躺著數羊睡不著呢！如果兩個異鄉人在街上相遇，他們互相看了一眼，擦身而過，就互相不成其為異鄉人了罷。（1976.1.24）

- 世界上最蒼白的人，是夜宿旅店，三更半夜起來照鏡子人 - 他不知道手該擺在哪裡。（1976.3.16）

- 八里鄉，一名學童在田野裡打死一隻大老鼠，他舉起牠讓我拍照，我告訴他，紐約有一位婦人養了兩百五十三隻貓，他說，難怪我們這裡老鼠這麼大……（1976.6.3）

- 一名廿五歲的男子，載著他廿一歲的妻子，她背著一歲的女兒，後面又坐著卅五歲的女子，中間擠著一名三歲的小孩，就這麼五個人，乘著一部機車在夜路上，超越卡車，轉入右車道，卡車司機一慌，煞車不及，幾秒間工夫，五人罹難路旁，頭破肢斷，血淋泊地……他們是歌仔戲班的演員，正在回家的路上。（1977.2.23）

- 一名四十六歲的男子，因不滿鼻子整形後的效果，跑到一家酒館痛飲一陣後，將他的整形醫生射殺，逃入一輛汽車內，到郊外的一條公路上撞車失事。在奄奄一息中，他在汽車的後視鏡中看到自己，撞斷的鼻樑又恢復往昔的光采……（1977.3.10）

- 「靈魂是一陣風；當我看到我自己要斷氣時，我捏著鼻子使靈魂保持在體內。但是我捏得不夠緊，於是我死了……」 安那多‧法朗士如是說。怪不得「死相」是沒有靈魂的。這世界上有許許多多死相。（1977.4.1）

- 三個男子站在冷風飃飃的堤岸上，其中有一個人不時朝風中吐痰，另一個像化石一般直瞪海的遠方，偶而他會打一個噴嚏，他不知道，打一個噴嚏，所含的細菌有時候竟多達8500萬個。（1977.10.13）

- 當幾萬粒風沙從山的另一邊吹過來時，我好像聽到喃喃的歌聲，我看見七八個盲者在海邊走路，浪花不敢打在他們身上……（1977.11.7）

　　重讀這些虛虛實實的幻影時空，應該才是我想追求的影像內容，有些是具象的，其餘得靠直覺、官能與幻想。登載在這本攝影集裡的照片，到底抓住了多少的「邊緣真實」，自己學疏力淺，無能告知。不過，我響往Max Ernst談到創作時說的一句話：「我像瞎子走路，一邊走一邊找到。」生活中的人在找路，影像中的人在找路，札記中的人在找路。

　　大家都在找路。一邊走一邊迷失，一邊找到。

張照堂／1989年發表

張 照 堂 ｜ 歲月／書寫　TIME：RECOLLECTIONS

本書為「歲月/照堂：1959-2013影像展」出版《張照堂》套書之一
展覽由臺北市立美術館策劃，展覽日期為2013年9月14日至12月29日

發 行 人 ｜ 黃海鳴
編輯委員 ｜ 蔣雨芳 蕭淑文 劉建國 張麗莉 于平中 林秋鳳 蔣明宗
執行督導 ｜ 詹彩芸

攝 影 家 ｜ 張照堂
主　　編 ｜ 張照堂 余思穎
執　　編 ｜ 余思穎 張曉華
美術設計 ｜ 思緒溝通有限公司

空間設計 ｜ 一點點創意事業有限公司
展場監製 ｜ 馮健華 鄭瑞瑜 張琬怡
展場攝影 ｜ 陳泳任 陳志和 阮臆菁
資訊小組 ｜ 林　嬿 廖健男
公　　關 ｜ 林玉明 楊舜雯
燈　　光 ｜ 蔡鳳煌 簡偉洲 王群元

印　　刷 ｜ 佳信印刷股份有限公司

著作權人 ｜ 臺北市立美術館
發 行 處 ｜ 臺北市立美術館
　　　　　　中華民國臺灣臺北市104中山北路三段一八一號
　　　　　　Tel: 886-2-2595-7656　　Fax: 886-2-2594-4104

出版日期 ｜ 中華民國103年1月 再版

國際標準書號　978-986-03-8132-0
統一編號　　1010201971
套書定價　　2,000 元

展售門市：

國家書店松江門市
104臺北市松江路209號1樓　TEL：02-25180207

五南文化廣場臺中總店
400臺中市中山路6號　　TEL：04-22260330

臺北市立美術館藝術書店
104臺北市中山北路三段181號　TEL：02-25957656-734

國家圖書館出版品預行編目資料

歲月照堂 ／ 張照堂, 余思穎主編.
-- 再版. -- 臺北市 : 北市美術館, 民103.01
冊 ; 21 × 27.5 公分　中英對照

ISBN 978-986-03-8132-0(全套：精裝)
1.攝影集 2.藝術評論
958.33　　102019310